HO!
SANAA

妹島和世＋西澤立衛的溫柔建築風景

原點
UN-
BOOKS

搭乘過日本西武 001 系 Laview 列車的人與走訪過羅浮宮朗斯分館的人想必無不驚艷與震撼 SANAA 的作品。然而，我也常想，就算無法親臨，但是遠眺特急列車疾駛而過而看到車廂映射的綠樹藍天、或者看著照片裡美術館鋁板牆面反射人影與藝術品相互映疊，因而意識到世界、思索起人生的經驗也無疑地在在令人感動吧！

謝宗哲老師在這本書裡所呈現的妹島與西澤映像，恍若 SANAA 作品，總是讓我們面對建築本質與感知他者的特質，例如：世界與時間、虛質（空間）與介質（空氣）、風景（自然）與風情（城市）等等，我們因而領略妹島與西澤的建築是個「世界」。

—— **曾成德**

國立交通大學建築所講座教授兼人文社會學院院長

建築觀察家謝宗哲近十年貼身觀察當代最具影響力的日本建築師團隊 SANAA（妹島和世＋西澤立衛），對當代建築留下關鍵的紀錄檔案。

—— **張基義**

國立交通大學建築所教授・台灣創意設計中心董事長

SANAA 是當代建築界最不容忽視的團體！謝宗哲是帶領你進入 SANAA 世界的最佳領航者！

—— **李清志**

都市偵探・實踐大學副教授・建築旅行的專業作家

原創始終來自於建築家的個人特質，建築使徒謝宗哲為您貼身解讀 SANAA 建築的祕境。

—— **黃俊銘**

中原大學建築系副教授‧建築史論學家

如果妹島與西澤，是當今世界建築圈中最具仙氣的精靈二人組，那麼中文語境裡最會說《魔戒》故事的托爾金，無疑就是謝宗哲了！

—— **詹偉雄**

文化現象與社會變遷研究者‧美學經濟觀察作家

透過宗哲老師深入淺出編整妹島和世與西澤立衛的作品及身平事蹟，彷彿也隨同親身經歷般的生動，值得帶著此書親自前往建築走讀一番！

—— **吳宜晏**

雄獅集團欣傳媒建築社群副總監‧欣建築主編

建築未必只能是吉他貝斯鼓聲強勁的搖滾樂，妹島和西澤創造了抒情動人的鋼琴合奏。

—— **黃威融**

編輯人‧寫作人‧創意人，曾任 Shopping Design 和小日子創刊總編輯

這是一個延宕許久的書寫計畫。

最初的構想已經將近十年前，在我完成建築家伊東豐雄的傳記不久、便碰上了 2010 年 SANAA（妹島和世＋西澤立衛）搶先伊東先生贏得建築桂冠 —— 普立茲克建築獎那時候的事了。會跌跌撞撞一直到 2019 的現在才終於重啟這個計畫，一來是當時在筆者向妹島和世本人提及這個寫作計畫的時候，正是她最最繁忙、無暇理會這個似乎帶有想搭順風車嫌疑、並且尚未建立任何互信基礎的台灣學者所提起的出版企劃，因而在電子郵件的回函中收到來自她直接地表示：「目前沒有任何出版這類書籍的打算」的斷然拒絕，可說是碰了一鼻子灰。雖然當時也試圖取徑昔日東大時代的同窗 —— 建築家成瀨友梨（曾經在 SANAA 短期打工）協助我繼續這個寫作計畫的交涉，但礙於我也因為亞洲大學日益煩瑣的學校事務，而難以在授課與各種產學計畫執行之餘抽出時間來撰寫這部重要的著作，不得已只好暫時擱置一旁。時間飛快流逝，在這段期間裡，台灣的新建築有了包括亞洲大學現代美術館的落成、台中國家歌劇院的完工；而 SANAA 在歐洲的建築代表作 —— 法國羅浮宮朗斯分館也已經開幕；以及 SANAA 贏得了台中第二文化中心（後來改稱綠美圖），再加上毫不喘息地持續在日本本土與世界各地均有新作發表（劇場建築的鶴岡文化會館〔2017〕、地景建築的大阪藝術大學藝術科學系新館〔2018〕等），全都無時無刻地催促著我，體內沈睡已久的這個重要寫作任務必須儘快甦醒。就在 2019 年的春天由妹島所設計的銀色子彈自然系列車 Laview 的問世、再加上日本已經告別了平成、進入令和年代的新紀元，終於讓我作出重新全面啟動、再次投入寫作 SANAA 的決定。

相較於這部書原本是以「漫步雲端的建築少女」為題所設定的寫作主軸，最後則改以「HO！SANAA！」作為關鍵字來進行更全面的敘事性書寫。「HOSANAA」這個字對於基督徒來說是帶有某種既視感的。沒錯，就是所謂的「和撒那」。和撒那（希伯來語：אנושיה；希臘語轉譯：σαννά；天主教漢譯：賀三納），是猶太教和基督教用語，原意為祈禱詞：「快來拯救我！」、「上主，求你拯救」、「請賜給我們救援」之意。但最為人熟知而稱道的，便是耶穌基督在即將受難的前夕，騎驢進入耶路撒冷，受到民眾手持棕櫚樹枝、如迎君王般之禮遇以「和撒那」歡呼。而今天則比較常被用作頌讚之用，因此採取一種另類的詮釋來鋪陳探討 SANAA 建築的必要。

因此本書的最大的意圖，就是透過 SANAA 建築中所蘊涵的「福音（包括建築的本質／純粹度／品味／人文關懷等）」的探究與梳理，來為台灣這個依然混沌、帶有複雜與矛盾狀態的建築領域，注入新鮮氣息以提供轉化的可能。之所以有這個稍嫌僭越的斗膽與妄想，最大的原因是 SANAA 建築的純粹性，令人彷彿回到前現代的狀態裡，也就是那份遠在百年前，現代主義建築師們面對新世紀來臨之際，試圖拋下陳舊過去、試圖創造出一個全新世界之際，對於建築、空間、美學、生活，帶著對未來的盼望與憧憬之提案的跨時空回應。或許台灣的城市與建築環境早就已經很「後現代」，但那恐怕並不是在西方建築脈絡下，曾經有過現代主義建築熟成了近半個世紀之後迎來的「後現代」。SANAA 建築的純度，或許能夠讓台灣重新看見現代主義建築曾經帶給這個世界的那份純粹抽象與理性，並在穿透與流動的空間場域中感受詩意。

現象：以「輕」化解建築不可承受之「重」的 SANAA

寓言式的想像

建築少女走進了充滿洪水猛獸的都市叢林，用了她的白色魔法，讓陰鬱已久的環境有了另一種得以悠游其中的舒緩感與放鬆。那如同置身水裡的光景，也有如走進白色鬆軟的雲霧。而在這場建築冒險中與她同行、帶著些許憂鬱表情的建築少年，所驅使的路數與招式則讓人耳目一新。他翻轉了人們既定的空間認知慣性，以重組與再編輯的手法刷新了建築的體驗，在困頓的沙漠中發掘出充滿生機的綠洲與藍海。

那麼，究竟是什麼樣的一個背景與脈絡，讓他們的建築能夠如同上面虛構的童話式寓言般、竟然成為邁向 21 世紀的這十數年間持續拓展、蔓延的新浪潮呢？私以為這或許可視為從上世紀 60 年代以降的後現代景況，是在各類思潮的爆炸性噴發、不間斷積累成為整個世界中不可承擔之重與其籠罩在世紀末空氣裡的負荷，又在另一波數位革命的進程中找到解放之契機的緣故。

SANAA 的「輕」與不具備建築論述的鮮烈登場，在這個持續演化、典範轉移的世紀交替褪去了所有來自於人類高度文明的喧囂與雜訊，讓人得以放下勞苦重擔，重新發現與真實自然環境的互動，這是另一種沈睡已久的知覺甦醒。

從 90 年代以來，這對建築俠侶身上發生了許多令人心動的

奇蹟……包括 1993 年受邀在紐約 MoMA 的輕構築（Light Construction）中的展出、在 2004 年威尼斯建築雙年展贏得金獅獎、2010 年妹島和世成為第一位贏得普立茲克建築獎的東方女性、2010 年成為第一位受邀出任威尼斯建築雙年展總策展人的東方人暨女性建築家……21 世紀的這十數年間，堪稱捲起了一陣屬於 SANAA 的建築旋風。

這位看起來毫不起眼、嬌小玲瓏的日本女子，究竟如何創造出這股風潮、如何成為當代最具影響性之女性建築師呢？而追隨他的建築男子又如何從跟隨她、演化成合夥人角色、並逐漸走出屬於自己的建築之路？基於以上的這些好奇、也因為對於其白色美學的偏好，筆者決定徹底地透過深度的典籍閱讀與實地建築體驗考察，來勾勒出她建築創作之路的軌跡。

細說從頭——我的 SANAA 初體驗

那麼，第一次見到 SANAA 的建築，又是什麼時候的事了呢？也許是我在服完替代役、為了提昇建築設計的造詣而前往東海建築所設計組修業的 2002 年秋天，在系圖翻著封面有著兩人頭像（妹島和世＋西澤立衛）的 EL CROQUIS 上，由妹島所設計的一棟類似甜甜圈的森林別墅、以及一個同樣以圓環所作的都市設計提案在腦海裡留下的朦朧印象吧。然而仍然記得那時出現在我面前的白色極簡與輕盈流動、以及帶著些許宛如童話繪本式的圖像與純粹甚至是可愛的建築造形，為我打開了有別於以往的建築眼界。

那時候也正值準備出發前往日本東京大學留學深造之際，坦白說正是深受《CASA BRUTUS》「安藤特集」的魅力感召，在心裡對安藤忠雄這位傳奇建築家為之無比嚮往而傾倒。所以即便 SANAA 在那時已悄悄地成為日本前衛建築的新勢力，但我在登陸日本之前未能來得及提早受其建築魅力的撼動與感召。一直到後來我順利地於 2003 年春天進入東京大學大學院（研究所）就讀博士班後旁聽設計課時，才赫然發現研究室的同學們幾乎人手一本 TOTO 出版的「SANAA」特集（慚愧的是我竟然也是在那時才知道所謂的「SANAA」是妹島和世＋西澤立衛這個超人氣建築創作團隊的名稱縮寫），並且親眼目睹「雪白紙上建築」風景是那樣地在設計課堂及評圖場上蔓延，才知道大家爭相臨摹與效法的範型，已不再是安藤清水混凝土的陰翳禮讚，而是逐漸轉移為妹島與西澤所組成的 SANAA 白色建築風。那時候同學之間最流行、或說最時尚熱門的話題（這麼說的確有點誇張）也是 SANAA 事務所中的建築操作方式、以及堪稱慘絕人寰的工作時數與密度。據說能夠回家睡覺，就可以算是日常工作中難以奢求的幸福了，往往遇到競圖時就必須住進事務所做永無止境的戰鬥，甚至忙到連洗澡的時間都沒有……被稱為日本建築業界中最操、最苦的事務所（現在回想起來，從 2003 起的確是 SANAA 開始急速擴張成長、邁向國際的時期）。然而這對於在設計與創作有某種近乎偏執狂的建築御宅族而言，恐怕也成了某種帶有自虐性格的另類樂園吧，即便我只是一個旁觀的異邦人過客，都能感受到那份莫名的、近乎某種宗教式的狂熱。事實上，也是後來才知道，日本這樣的創作「日常」對於世界其他各國而言，堪稱極度的「異常」，但也是這種能量的支撐下，凸顯出了今日日本在全世界之建築版圖

與領域的存在感。從 2019 年的現在來作回顧，可以發現自從 2000 年代以來，日本建築家可以說發揮了前所未有的影響力，以極為積極的態度與越境的姿態，在歐美與亞洲各地都完成了許多膾炙人口的建築鉅作，而其中最具代表性的，除了安藤忠雄、伊東豐雄與隈研吾之外，SANAA（妹島和世 + 西澤立衛）更堪稱其中的翹楚。究竟是什麼樣的一個背景、脈絡與意志，造就了這樣的建築奇蹟呢？

於是，相信讀者就如同當年的我一樣，會對這位建築少女、這位建築少年、以及由他們與同仁們所組成的團隊帶有許多想像，肯定亟欲知道他們在邁向建築歷程中的點點滴滴吧。那包括：SANAA 的建築究竟有什麼樣的魅力與過人之處？為何他們能夠在國際建築強權環伺的競爭下依然能夠脫穎而出？此外，在建築這個據有不可承受之輕或不可承受之重的專業領域裡，SANAA 又是以什麼樣的姿態奔跑著？掀起這股充滿各種透明性與開放性建築旋風的妹島和世與西澤立衛，又是如何成為建築家的？充滿傳奇性的兩位建築家，究竟是什麼樣的人？他們看似 random、自由、浪漫的建築形態，背後有著什麼樣的設計方法？（他們究竟是怎麼做設計的？）這樣的設計方法造就了什麼樣的妹島建築 / 西澤建築 / SANAA 建築？SANAA 建築，又究竟帶給我們什麼樣可期待的未來呢？

本書將從以上筆者的設定式提問的探索，透過記載妹島建築事跡的相關典籍的深度閱讀，來書寫妹島和世這位建築家的點點滴滴，並藉由追索期建築創作軌跡來刻畫出這位當代建築 Heroine 的輪廓。

contents

HO！SANAA 建築 13 chapter 1

金澤 21 世紀美術館 16

勞力士學習中心 26

羅浮宮朗斯分館 36

SANAA 建築的輪廓 44

妹島和世與西澤立衛的人物側寫 & 成長歷程 51 chapter 2

漫步雲端的建築少女 — 妹島和世 54

建築少年西澤立衛的登場 66

三位一體：妹島和世 — SANAA — 西澤立衛 75

妹島和世 / 西澤立衛，
以及 SANAA 的其他建築案例選粹 79 chapter 3

妹島和世建築選 83

再春館製藥女子寮‧岐阜北方住宅 — 妹島棟‧
梅林之家‧鬼石町多目的演藝廳‧犬島家計畫‧
仲町 Terrace（公民館 + 圖書館）‧大阪藝術大學 藝術科學系館‧Laview

西澤立衛建築選 113

森山邸‧十和田市現代美術館‧豐島美術館‧千住博美術館

SANAA 建築選 123

DIOR Omotesando‧海之驛—直島宮浦港碼頭設施‧
紐約新美術館‧J Terrace Café‧莊銀 TACT 鶴岡文化會館

chapter 4　143　**解讀 SANAA 建築，以及名家們的 SANAA 論**

146　藉由建築關鍵字下的形象分析
157　名家的觀點與評述
　　　伊東豐雄・五十嵐太郎・佐佐木睦朗・石上純也・長谷川祐子
171　妹島和世 / SANAA 之建築觀與手法的凝視
182　SANAA 建築女性化的真相與其價值

chapter 5　187　**妹島和世與西澤立衛的建築之旅**

190　妹島和世篇
197　西澤立衛篇

chapter 6　209　**SANAA 登陸台灣**

210　SANAA 與台灣的因緣
211　台灣士林紙廠 SANAA 建築展 / 誠品信義講堂演講會
220　作為插曲的妹島震撼
223　台中城市文化館國際競圖的勝利
224　TOTO 演講會「環境與建築」
229　「台中城市文化館」更名「台中綠美圖」
230　持續造訪台灣，宣示實現 SANAA 建築的意志與決心
231　台中綠美圖順利決標，預定 2022 年完工啟用

chapter 7　233　**SANAA 建築的啟示**

234　東西方建築觀的差異
235　在關係重建的過程中、邁向救贖

附錄　　妹島和世 / 西澤立衛 / SANAA 年表 + 作品年代大事記
　　　　主要參考文獻

HO！SANAA 建築

chapter 1

新時代漩渦中的證言

在我剛前往日本留學的 2003 年之際,日本的建築界正悄悄興起一股來自 SANAA(妹島和世+西澤立衛)建築所揭櫫的新浪潮。相對於安藤清水混凝土建築的冷靜與陰翳禮讚,SANAA 則以白色、曖昧、朦朧、活潑生動見稱,成為 21 世紀日本建築美學的嶄新特質。因緣際會下,我首次(2003 年 5 月)造訪建築專門藝廊 TOTO Gallery MA 時,所邂逅的就是當時相當轟動的 SANAA 展。那時候的我對於建築的閱讀與觀覽尚嫌稚嫩,最直接的感想便是建築空間顯得白白粉粉的、如同隔著一層霧般、有某種半透明、隱約溫柔的質感,卻很難清楚地看透建築當中的章法與邏輯(我那時還相當遲鈍而頭腦僵硬)。其中印象最深刻的,果然是最吸引人們目光的「金澤 21 世紀美術館」。那是一個在圓盤中卡進許多大小不一方盒子的模型,在整體構成上無疑是饒富趣味而討喜的。只是當時的我在看完整個展覽,坦白說並不特別興奮,一方面是自己在建築造詣仍處於未開化的蠻荒狀態,二來或許那時體內仍舊為安藤的灰派建築基因所擄獲,因而難以容納他者的存在吧。

SANAA 展翌年的 2004,萬眾矚目的金澤 21 世紀美術館正式開幕,我也在雜誌上看到披露了該館空間的寫真與相關報導。那時候的我,建築生涯稍有進展,已經在東京的建築設計事

務所打工（小嶋一浩＋赤松佳珠子 CAt），對於日本當代建築白派終於獲得進一步了解，但是從這些照片與圖面讀取到的情報，坦白說仍然沒給我太多感動。直到 2005 年春天終於有機會前往現場，置身在真實空間並被那份無以名狀的氛圍包覆之後，才得以參透金澤 21 世紀美術館中超越視覺所蘊涵的近乎極限的潔癖、無懈可擊之建築細節的俐落與簡約，伴隨著自身建築審美知覺的成長，終於能夠捕捉到這份潛藏於沉靜平穩中極簡的凜冽撼動。我被SANAA 建築震攝而說服，在這個難以藉由 2D 雜誌媒體所表達與呈現的空間與境地當中。

跨越世紀轉折的 SANAA 三大建築考察

以上的回顧，讓我察覺自己當時真的就身處在新浪潮的漩渦當中。而在 SANAA 開始活躍的二十多年來，他們的確也為建築這個專門領域開啟了一扇新的門扉，全世界都期待著那扇門扉彼方所充滿無限想像的建築新世界。以下藉由 SANAA 在進入 21 世紀時完成的三個最具代表性的建築案，為這場 SANAA 建築的探索揭開序幕。

金澤 21 世紀美術館
21st Century MCA, Kanazawa

這個由妹島和世於 1995 年與西澤立衛組成聯合事務所之後，贏得競圖、完成於 2004 年的金澤 21 世紀美術館，是 SANAA 在邁入新世紀之初一舉獲得世界矚目的關鍵性作品。而這個帶有強烈概念性與高度純粹性的現代前衛極簡建築，同時也讓他們贏得當年的威尼斯建築雙年展金獅獎。

城市脈絡與建築計畫背景

美術館的建造基地位於金澤市最為繁華的中心地帶，和自古聞名的日本三大名園之一的兼六園有著隨侍在側的關係。原址本來是一所小學，因少子化的緣故而遷出這個精華區域，也因此政府部門有了在此進行美術館與交流設施的開發，來重振地方都市的經濟與活力（以現在的流行語來說便是「地方創生」）的計畫。

由於基地並非位於自然公園裡或郊外的開放性空間，因此從競圖階段開始，設計條件上便強調必須作出一個「開放的」美術館。此外，也必須將特地為市民設置的公共交流設施併設在這塊基地上，主要的想法在於促進人們日常生活的相互交流，也能輕鬆自在地來到美術館。換句話說，在這個區域將納入以現代美術為展示重心、同時廣納傳統工藝的「現代美術館」，以及作為集結市民大眾可免費使用之公共設施（例如圖書館、兒童工作室、集會廳、咖啡店及市民藝廊等等）的「交流館」，這兩大機能所組合而成的複合式空間。

在上述的設計要求挑戰下，有別於其他角逐本案的競圖團隊，

右頁・宛如納入整個街廓，向外完全開放的美術館。

大致上將兩種截然不同的機能採用分棟式的作法，SANAA 所提出的競圖方案，卻是將此兩個主要的空間機能整合進直徑 113 公尺的圓形平面，這個策略除了一舉解決空間需求上的各種複雜問題外，也創造前所未見令人耳目一新的美術館形象，而成為贏得該場競圖的關鍵。

金澤 21 世紀美術館從 2004 年開幕到 2019 年，已有 15 年。每年來館人數高達 150 萬人，和一般地方都市的美術館平均約只有 4 至 5 萬的到館人數慣例相較之下，數字可說是無比驚人。這究竟是一棟怎麼樣的建築物？為什麼人們如此為它傾倒？以下透過幾個觀察面向進行解讀：

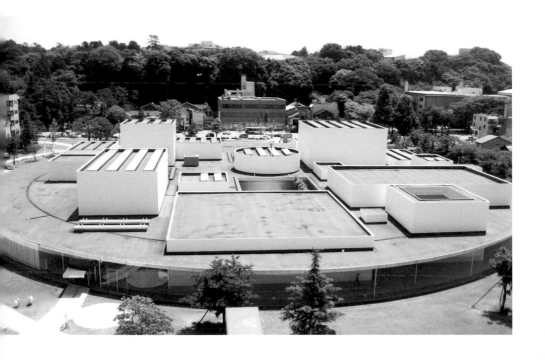

1．沒有表裡之分、具高度開放性的圓形平面

金澤 21 世紀美術館作為一棟座落於市中心的美術館,主要著眼點在於變成如同公園般的存在、能夠自由通過穿越的建築物。因此將建築物做成向所有方位開放、直徑 113 公尺的圓形,在大致的東西南北四個方位都設置出入口,化解了一般建築普遍有「正面」與「背面」之分的狀態,而賦予對於周邊的極致開放性。此外,通常設置在展示室內側的後庭與儲藏室等美術館的機能空間,全部都被收納到地底下,確保了非常寬廣的一樓空間。再加上圓之外牆由透明度高的玻璃所構成,庭院毫無高差地和建築物連結在一起,地上二層與地下二層這個在高度上偏低的建築物,也有效地去除傳統道貌岸然的美術館威嚴感,長成了具高度穿透性、歡迎任何人從周圍輕鬆進入、對所有方向開放並允許自由穿越、宛如漫遊於街廓中的新型美術館。

由於外周全部是由玻璃圍塑而成,因此看起來就像是搭架了圓形屋頂的廣場。主要的想法並非把活動封閉在建築物當中,而是希望連置身在庭園與路上的人們都能夠不知不覺地感受到藝術氣氛。想要盡可能地將難得在建築物裡發生的活動,擴散到都市當中,讓周圍的氣氛得以連續。

附帶一提,光是看到美術館的造形長得這麼「圓」,就令人感到很療癒、很愉快。

如光盒一般的金澤 21 世紀美術館

2 · 離散配置、獨立性高的展示空間

為了實現這所即便是在外圍的交流區域與圖書室，也能透過空間縫隙感受到內部動靜的開放性美術館，有了拆散展示空間的想法，有別於過去傳統美術館經常是在一個大空間裡做出隔間，進而創造出截然不同的空間系統。這做法為金澤 21 世紀美術館的內部帶來 14 個獨立的展示室。基本上所有的展示室都是單一樓層的平房，天花板高度也可配合策展人的要求而設定為 4.5 公尺、6 公尺、9 公尺、12 公尺等各種高度，以走廊與光庭為中介空間而獨立存在。俯瞰來看，房間的高度直接地表現在外形上，雖然看來展示室從圓形的低層建築物中突顯出來，但因為全部都是平房，因此可以理解展示室是被分離配置的。最大的展示室為 18 公尺見方、天花板高度 12 公尺，是個前所未有的巨大展示空間。各個展示室都採天窗採光的自然照明；天花板與屋頂以雙層玻璃來調整進入的光線多寡。並非把這些展示空間擁擠地集中在一起，而是藉由離散的配置方式來創造出這當中的開放性，同時賦予展示空間使用上的彈性（flexibility），可隨著展覽會的規模與性

質，變更其使用展示空間的數量，並做出具有故事性的配置。大規模的展覽甚至可以使用所有的展示室，自由變化展覽區域範圍與展出形式。因此可以免費進入的交流區域與需要入場券的展覽區域得以伸縮，動線的變化也變得非常有趣。此外，也能夠同時舉行個別不同主題的展覽，因而讓美術館在某種程度上具有猶如市街般活氣的風情，這成了屬於金澤21世紀美術館獨有的特徵，並深獲來此展出之藝術家的好評。

3 · 與建築渾然一體的各種任務型導向藝術創作 （Commission Work）

現在多數美術館也採用的策略，即由藝術家為了某個固有場所而創作「任務型導向」的藝術創作。金澤21世紀美術館在開館時也製作了6件作品，與直島的「Benesse Art Site 直島」等美術館為日本創下了任務型導向藝術作品的基礎，包括——Anish Kapoor 的《L'Origine du monde》（2004）、James Turrell 的《Blue Planet Sky》（2004）、Patrick Blanc 的《植

每年來館人數高達 150 萬人

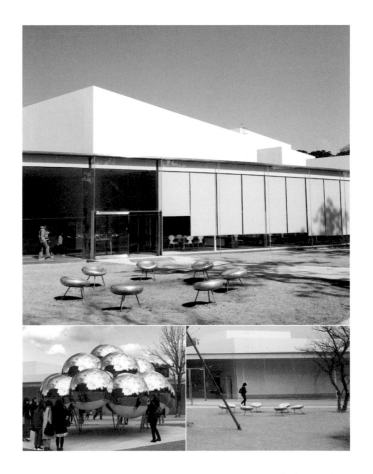

戶外家具 designed by SANAA

生牆》、Leandro Erlich 的作品《swimming pool》（2004）、
以 及 2010 年 新 加 入 Olafur Eliasson 的 《 Colour activity
house 》等作品，全都是活躍於世界之藝術家的傑作，有半數
以上作品不需要入場券就能夠看到。這當中有的可以從開放
式天花板來眺望天空，如同凝視固態天空的模樣；有的則可
以透過游泳池設置出彷彿超現實畫作般的戲謔把戲，讓來館

者在互動過程中感受到驚奇。這些藝術作品不僅止於被觀看而已，也因為能夠進到內部體驗，在不知不覺中得以拉近人們與現代藝術之間的距離。

4 · 猶如光之禮讚的建築內部

金澤 21 世紀美術館的空間質感非常開朗明亮，在任何角落都如同置身天國般似地被溫柔之光所包覆，這讓許多第一次造訪的人們異常驚豔。容易理解的是建築物外圍與牆面絕大多數都由玻璃構成，不過 SANAA 為了讓這個擁有巨大量體的美術館內部不至於變暗，其決定性的設計是在建築內部設置

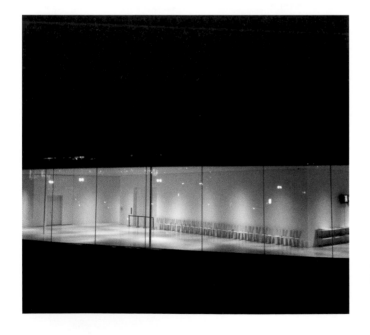

有別於其他角逐者分棟式的作法，SANAA 將空間機能整合進直徑 113 公尺的圓形平面中，內部有 14 個獨立展示室。

了如同巨大內院般、四個大大小小的「光庭」。除了在展示性質上能較為避免光線直接射入場所之外，在館內的任何一個角落幾乎都能感覺到自然光。因此金澤21世紀美術館具備了過往美術館幾乎不可能存在的通透感。此外，很多展示室當中都設置了 Top-Light 也是一大特徵。藉由這樣的手法，從正上方流洩而下的柔軟光線演出處處都明亮的均質空間，這是以人工照明控制白色方體所無法擁有的壓倒性美感，也能夠影響面對藝術作品時人們的心情吧。這些設計不只讓人能在美術館裡看見天空，也在這些光庭中設置了使用水與植物製作而成的藝術品，療癒心情並找回平靜。

5 · 在城市與建築之間的空間尺度與 Program（空間計畫）

各種形狀與大小的展示室、圖書館、光庭、美術館商店、演講廳……，在圓形的建築內遍布配合機能與目的的空間，以

建築外牆全部以玻璃構成，創造出極度通透與開放的空間感。

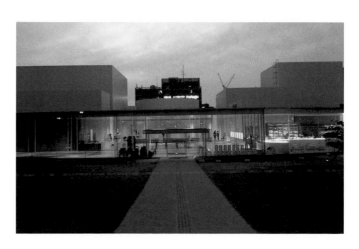

走廊連接其周圍。從建築的一端到另外一端可以一眼望穿的場所、可以透過玻璃看得到空間進行活動的場所、出現猶如巷子般空間的場所……。映入眼睛裡的景色無時無刻在變化，也可能發生人們因為發現館內非常有趣而從免費區吸引到付費區的狀況。這與走在小小街道裡的感覺非常接近。那是充滿著發現與相遇的建築。由於這個「微城市」向外部打開，因此甚至會產生它是周遭街道一部分的錯覺。另一方面，雖然也有些不同的聲音指出「會變得搞不清楚自己究竟身在何處」，不過這正是 SANAA 刻意操作的設計效果，主要的企圖在於讓人覺得「迷路」這個體驗的趣味性。並非按照傳統美術館那種帶有控制性的動線指示來移動，而是由觀者自行發揮想像力、更積極地享受此空間意外地會變成某種治療。也就是說藉由品嘗緊張感而成為「精神層面上的美容」。

美術館內的餐飲：宛如小花園般的沙拉與池塘庭園地景的咖哩飯

6 · 方圓之間 – 既古典又前衛的 Building Shape

「圓」是古典幾何形當中最具完結性和象徵性的形體，而「方」則毫無疑問更是空間使用上最具效率的形狀。基於設計初期就與美術館方之學藝員（以長谷川祐子為首）共同討論與辯證，SANAA 得以從都市空間的尺度與建築 Program 的尺度，將這兩種最古典的形象合而為一體，並巧妙創造出非制式、去層級的空間系統。因此位於「方圓之間」的美術館參觀路徑具有選擇性與迷路性，可以隨個人喜好設定，充分享受在館內迷路與漫遊的樂趣，因此被稱為「民主 / 自由」的建築。

這座以極具完結性的「圓形」當中收納進「方形」展覽空間的另類做法，創造出非常獨創的建築識別，連世界建築大師法蘭克‧蓋瑞（Frank Gehry，西班牙畢爾包古根漢美術館的建築設計師）來到現場都為之讚嘆不已，堪稱是前所未有的一座開放、通透、民主而自由的新世紀美術館。

勞力士學習中心
The Rolex Learning Center

容納豐盛校園生活的 Complex

座落在瑞士洛桑聯邦工科大學（EPFL）的洛桑勞力士學習中心，這「片」宛如從天空掉落下來的起司，是具有不可思議造形的建築，主要空間機能為學生會館。基本上是一個巨大的單一空間，卻在這單一空間裡創造出上下起伏的山丘與谷地來分隔空間。入口位於平面的中央，無論從東西南北哪個方向前去，都必須鑽進建築物的下方，從正中央進入。雖然是個 166.5 公尺 ×121.5 公尺的巨大建物，但是位於建物前的人並不需要迂迴地找尋通路，而是能體驗直接穿越它即能進入校園的透明感。

擁有由大小不一 14 個圓形孔洞所形塑出來的中庭。繞曲的地板有些與地面相接、有些漂浮於空中之上。雖然明明就置身室內，卻在當中的小丘與谷地裡上下移動而深感不可思議。沒有明確的隔間，卻有著隆起波浪般的空間使視野受到限制，讓學生們能集中心力在學習當中，或跨領域地交換各種學習資訊，按照自己的想法在此度過。而這也是 SANAA 創作中以「公園般的建築」為目標的展現。雖然是公共場域，卻能夠安排屬於自己的空間。即便是獨自一人也能感受到與他者之間的連結。

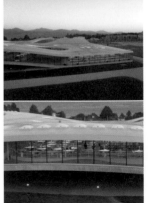

這棟建築的所在位置非常棒，鄰近日內瓦湖，法文稱為雷夢湖，建築師柯比意曾經在附近為母親建了一棟湖濱小屋。在湖的遠處可看見阿爾卑斯山，是擁有典型美麗瑞士風景的地方。簡單來說，就是將洛桑聯邦工科大學校園的正面停車場改建為學生會館的計畫。

這個學生會館包含了圖書館、展示場、多目的空間、咖啡館、餐廳、辦公室等供學生使用的各種複合式設施。由於是個聚集各種類型的空間需求計畫，具有相當大的挑戰，總而言之就是很難用單一形式來充分解決這些複合機能。

這棟建築的國際競圖於 2003 年舉辦，吸引了總共來自 21 個國家的 181 個團隊參賽角逐。得以過關斬將來到最終選考 / interview 的包括 Jean Nouvel、Zaha Hadid、Herzog & de Muron 等建築強權，因此受到相當大的矚目。在經過一番劇烈競逐之後，贏得全場一致青睞的 SANAA 做了以下的表示：

這「片」宛如從天空掉落下來的起司

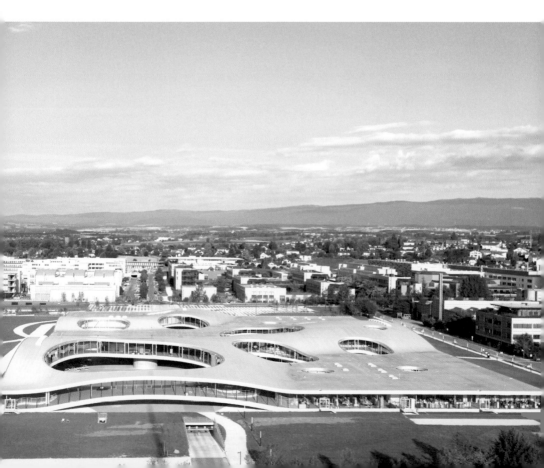

「針對 program 中要求具有咖啡館與辦公室之建築物的這項性質來說，最初也考慮了以好幾個樓層的塔形建物構造來因應，然而在針對作為『不同專業領域學生們相遇交流之場所』的這個定義上，經過充分討論後，認為以單一樓層的 One-Room 來處理比較恰當。不過這並不是一個普通的 One-Room，而是被區分為好幾個區域的同時，也連結在一起，做出了獨特的地形與中庭。這是將象徵 EPFL『讓相遇與共同研究變得更為豐富的場域』的這個目標，很具體加以實現出來的建築。」而這正是 SANAA 的方案得以獲勝的主要原因。為了進一步理解這個劃時代的前衛建築，從以下幾個側面做為延伸閱讀與考察。

1‧ All for One, One for All 單一平面上的延展與擴散

在一開始的階段，SANAA 也曾想過在風景美麗的高處配置餐廳來俯瞰湖景，因此也做了類似像辦公大樓那種積層式的大樓方案。然而若採積層的方式，將很容易造成各樓層都是同樣的平面，而服務核的垂直動線也會變得非常大。此外，各樓層都會變得大致相同而顯得呆板。若以辦公室項目而言，做出基準層平面是好的，但因為本次有聚集多樣化機能的空間需求，要以同樣的標準平面來回應圖書館、劇場這些機能並不理想，因此覺得積層式的做法與本次的空間計畫難以契合。為了有效將各種多樣性的機能加以集合在一起，捨棄了積層式，而改為在同一個基準平面上開展，也就是做出一個巨大的廣間（即毫無隔間的、宛如通鋪般的開闊單一空間），將全部的空間計畫都塞進去的型態。

位於整「片」建築物中間的入口

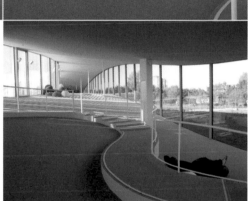

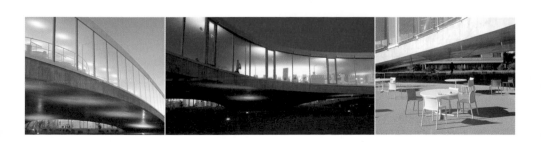

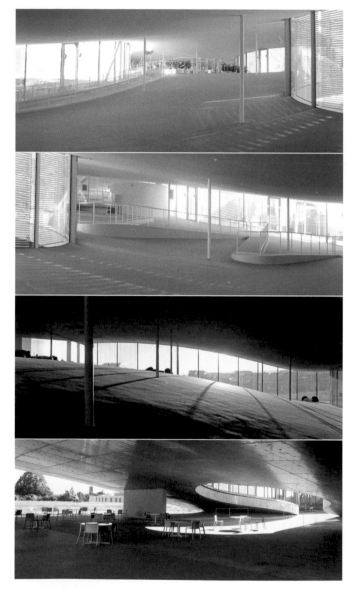

為了湖景，將建物往上拉抬到二樓
高度的位置，在其中的小丘與谷地
裡上下移動讓人深感不可思議。

上・服務台｜下・圖書小間

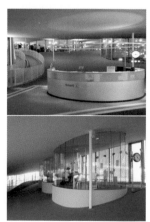

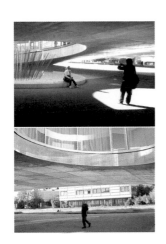

底部挑空

2 · 起伏的理由：為了湖景，以及底層挑空下的公共性

然而，若只是單一大空間的平房就會看不見湖景，因此將建築物做出坡道狀往上拉抬至二樓的高度，將屋頂與樓板平行往上升的意思。藉由建物量體往上升的同時，創造出在湖泊反方向的建物深處，也能夠跨越中庭看見湖景之造型。在這棟單樓層的建物中，創造出處處得以看見湖景的狀態。這麼一來，即便是平房也能夠上到高處去，而原本看不見的湖面也在這個獨特的結構行為下，得以在某些位於高處的開孔中庭邊緣一覽湖景的芳澤。建築物本身則有著緩和起伏的斷面——緩緩地往上隆起，而下部則為底層挑空的空間。樓板宛如跳躍般地隆起，但與屋頂維持著平行關係的同時，天花板高度不變之下，產生上下關係變化，表現出動態式的立面。

建物本身雖然只有一層，但是透過殼構造與栱構造的組合，使得各邊有某些局部得以往上抬起，能夠從底下穿越，使得從各個方向來到建物中心後進入主入口的這件事成為可能。此外，也能從建物底下穿越，成為進入既有校園的捷徑。雖然是非常巨大的建物，但在校園的動線上完全沒造成任何妨礙，在前往校園途中能自然地走進這個空間。

此外，建築物下方形成類似底層挑空的狀況而成為開放空間。人們可以通過這裡，進入建築當中。一般來說，入口都是設置在建築物的某一端，但是這棟建築卻因其本身量體的跳躍／隆起，而能夠將入口設置在正中央。也就是一開始先來到正中央，然後再往各自喜歡的空間散開移動。就動線來說是非常單純的計畫。

這個將某些部位的樓板以坡道般往上拉抬成為曲線的作法，也創造出內外的連續感與透明性，讓市街與校園連續在一起。

3 · 在地形變化下的機能隨形

平面是透過高度差將高的地方與低的地方全部攤在一起的狀況。從平面圖上可以看見等高線的配置。有些是斜面、有些則附著著樓梯，也在某些地方做出可以斜向緩升的無障礙電梯，有各種移動方式。從入口進入這棟建築之後，樓板就呈現緩緩上升，如同山坡般地連續上到二樓為止。

內部為了盡可能讓動線單純化，從主入口朝著各個目的地做放射狀配置。基本的想法是不用牆壁隔間，以沒有牆壁的建築為目標。天花板與地板平行伸展，因此在高的地方，視線會因緩緩往下降的天花板而受到遮蔽，相反地，在低的地方則會因往上升的地板而遮擋視線。在天花板與地板的起伏下所產生的地形，孕育出空間的距離。此外，這裡更進一步配合機能來創造出地形，在有傾斜的地方做出階段教室，在成為凹谷的地方配置了讓人們可以聚集的咖啡／用餐空間，成為機能與形式交互影響下所構成的空間關係。

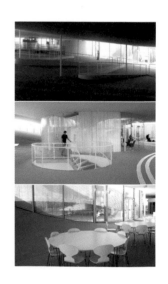

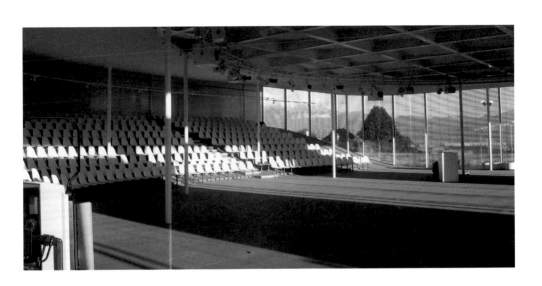

左頁·穿透、連續、地表起伏的室內地景。

·

上·可遠眺湖景的大型會議廳

·

右上·小圓桌圖書閱覽區 | 左下·有大型長桌的圖書閱覽區 | 右下·設置於內部的優雅餐飲空間

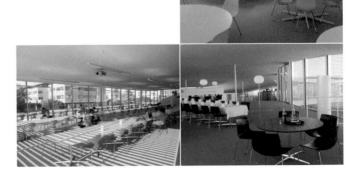

4 · 藉由中庭（孔洞／穴）的置入與地形的起伏來界定領域

一般來說，所謂的中庭都是從外側加以切開，像是包圍著建物的空間，但是在這裡由於建物是往上走的緣故，所以中庭（孔洞／穴）就那樣地和外部連結在一起，變成半開放的中庭，創造出既封閉又開放的內外關係。

雖然是以中庭（孔洞／穴）區分不同的空間區域，同時也藉由其中的陵線與小丘使空間自然地分隔開來。有些小丘的對側是辦公室空間，但礙於地形而看不到，因此某種程度上確保了視覺上的隱私。全體而言，與其說這是一棟建築物，還不如說就如同地形一般的存在。這當中創造出宛如山陵般的空間，長出了適合位於山陵上的通道與房間，也有像山谷般稍微閉鎖些的空間，就如同真實世界充滿起伏的街道逐漸成為小城鎮那般，地形與空間計畫彼此發生著關係而逐漸形構成全體。

5 · 宛如公園般的公共生活場域

妹島覺得有趣的是在視覺上無法看見空間終端這件事。一般來說，所謂的單一空間，通常在室內任何地方都能看見空間的結束與遠端。但在這棟建築中，地板的隆起或天花板的下降，造成這當中明明沒有牆壁，但卻只能看到局部的狀況。只能感覺到彼方，其空間都是延伸連續在一起的。也就是說，空間會配合著人的行動而在當下呈現在眼前，這就是勞力士學習中心的空間所擁有的特質之一。雖然是巨大的單一空間，

置身丘陵般的閱讀時光

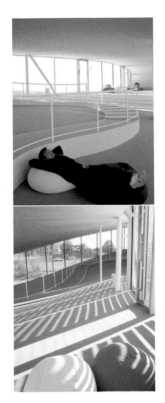

宛若躺臥在丘陵上、配置有懶骨頭沙發球的個人休息區。

但各種場所卻溫柔地聯繫在一起而構成全體。

公共空間當然是大家使用的場所，但可想像的是能夠各自在其中創造出屬於自己的私密空間，發掘屬於自己的使用方式、塑造出自己喜歡的場所。就像「公園」，有各種年齡與來此目的人同在一起的意象。有人靜靜地讀書，也有嬉鬧的孩子們、或是情侶們在此。像公園這樣的單一場所中，有各種事件正在發生，有著多樣狀態。感覺上是不知不覺地聯繫在一起。而這樣的空間與其說是各自獨立，倒不如說是把焦點放在屬於各自的舒適度上。這個案子的願景，就在於 SANAA 試圖在建築中創造出這樣的環境。

總結來說，在隆起的地板下一邊連結、一邊分節的內部空間，加上蜿蜒延展的外觀，是這棟另類而前衛的 SANAA 建築所具有的主要特徵。SANAA 並非如前述採用直接區劃空間或讓房間散布其中的方法，而是像池子一般打開，宛如「穴＝孔洞」作為隔間，創造出空間的差異。同樣地，地板與天花平行隆起凹下的起伏，則是為了帶來空間距離感與關係性之體驗上的變化。9 公尺寬的格子構成的平面，就如同自然地形般有所起伏，那是意圖達到某種透明性與均質性，其中帶有與密斯（Mies van der Rohe）現代主義玻璃建築系譜相連的美學。

實際上，「勞力士學習中心」的空間體驗是超越言語的，無論從哪一點場做 360 度的環場展望，都沒有任何一處風景是一樣的。人們與外頭風景的呈現方式是持續不斷變化的。在帶有流暢連繫的同時，所有的事情全部一齊發生。只要繼續走，因為持續移動所得到的體驗實在太有魅力而捨不得停下腳步。

羅浮宮朗斯分館
Louvre Lens

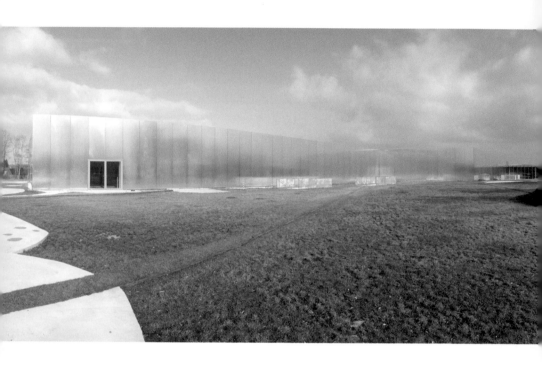

作為地方創生計畫一環的羅浮宮朗斯

SANAA 打敗札哈（Zaha Hadid），拿下他們在世界舞台上
具有決定性存在感的法國羅浮宮朗斯分館，終於在 2013 年完
工，是法國近年以建構重量級藝術機關來作為振興地方經濟
的創生計畫之一。位在名為朗斯（Lens）這個距離巴黎東北
側約莫一個小時高鐵車程的地方城市。它在過去是一個以煤
礦為中心產業的工業城鎮。這個計畫的基地範圍包含了原本
是礦坑的部分，周圍也留下了昔日礦工居住的紅瓦建築。美
術館基地設定在地勢略高、猶如島嶼般隆起的園區內三角形

地帶。在美術館動工之前，基地範圍裡還遺留有運送車輛的專用軌道，以及一些過去挖掘煤礦用的洞穴，這都是標誌出時代的歷史痕跡。於是，SANAA 有意識地讓主體建築量體避開它們，配合三角形的基地範圍進行配置，著手設計這棟規模極大的國家級美術館。至於這些開採煤礦的印記，在日後也都被視為是這個城鎮的重要身世與文明遺產，透過景觀設計手法被巧妙地轉換為地景鋪面與植栽，進而成為這個園區內有別於建築本體的另類亮點。事實上，當人們置身於現場時，會因為這棟有別於巴黎羅浮宮宮殿建築、以極致的理性與抽象性量體所呈現出的低調與沉靜姿態，而深受吸引。其中最值得一提的，便是 SANAA 採取了順應自然地勢起伏的做法，讓大量樓地板面積化身為單層量體並做出水平延伸配置的策略，更善用基地範圍中的高低差來呈現觀展動線行進上的安排與導引。

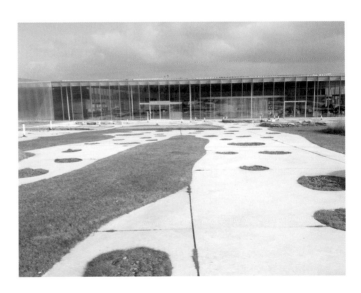

暗示基地過去礦坑背景的戶外景觀設計

1 · 建築基本構成 ── 順應地形的優雅徜徉與伸展

SANAA 在設計本案時的策略是盡可能地讓建築物融入四周環境，使用鋁板作為外裝立面的量體全長大約有 350 公尺，透過隱約的反射性來映照周圍的景致。方才也提到他們為了避開採礦用的軌道遺跡，將建築量體按照地形的傾斜與下沉做出分棟式交疊與連結的配置。至於外型也不是正統的那種僵硬而銳利的四角幾何形，而是帶有和緩曲線的另類四角方體來與環境做溫柔的對應，亦即將五棟建物所編織而成的象徵體系，以「漂浮在河上、相互依偎連結的輕舟」般的模樣做出敘事性的表現。定期會進行換展的作品群，在中央方形量體旁的兩棟主要長形建物中展示。而扮演中心展演角色的「時空藝廊」當中，透過天窗經由天花格柵板做出自然採光。

北加萊海峽（Nord-Pas-de-Calais）地方議會的議長丹尼爾·沛舒隆（Daniel Percheron）表示，在這棟羅浮宮美術館的分館中，「光的反射、帶有光澤的鋁板立面，以及由景觀建築師 Catherine Mosbach 所經手的這個位於公園中之建物配置相當精彩，所有的一切都形成了這個帶有溫柔輪廓而充滿詩意的設計」。位於這個長向分布的主量體北側的別館，有著「透明感」的主題。在這個別館中，過去只能在巴黎觀賞的傑作將可在此展示。這個透明而對多方向開放的玻璃屋（後來成為園區中一家重要的餐廳），藉由穿越的構造，擔負起連結不同區域的任務。那是符合這棟新美術館之定位與意向的建築手法。

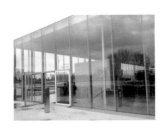

入口公共空間

2 · 以「公共為名」的入口大廳與美術館的定位

中央入口大廳是 3,600 平方公尺的巨大玻璃正方形量體,外牆是完全透明的。美術館的基地對著公園打開,因此變得容易穿越通過。這棟建物,是以纖細柱子支撐的輕量構造,就如先前所提到的,主要扮演著美術館兩大主要量體(大型展廳與企劃展廳)之聯繫,以及主要出入口的門戶角色。

這棟中央建物在作為美術館入口的同時,也作為這個城鎮的巨大公共廣場(Agora)來使用。由於把中心建物透明化,入口大廳可以充分發揮作為公共場域的機能。尤其對於來自臨近地區的參訪者,這裡很自然地成為他們輕鬆地便能想待在該處的「公共場域」。這個將美術館空間轉變成讓人們可以更親密接觸之所在的嘗試,藉由在大廳中央設置文化服務角落及交誼空間,而強化這樣的功能。這些空間是容易理解的場所,並不需要特別做出參訪計畫就能夠輕鬆利用。由於業主是地方政府,所以本案雖然是羅浮宮美術館的分館,不過就和 SANAA 曾經設計的金澤 21 世紀美術館一樣,在定位上當然希望它同時也能肩負公共空間的角色,成為一個當地居民能夠使用、像公園一般的場所。實際上,這棟美術館從剛進行策劃研究階段時,就期許它能成為一個與其特地前往

「參訪」，倒不如是能讓人更頻繁地前往、隨時都能走走逛逛，變成日常生活必需場所的那種具備高度公共性的美術館。

至於大廳裡，看起來宛如漂浮在地形之海上、高達 3 公尺的玻璃圓筒中，主要提供公共服務機能，讓造訪現場的人們能夠創造出屬於個人體驗的各類空間，包括有準備參訪的接待空間、服務處、售票處、資料中心、書店、美術館商店、咖啡廳、野餐用空間、可用餐區域等等。從大廳中央下到地下一層之後，可以看到宛如美術館後台的典藏品倉庫，以及更衣置物區等由服務空間之核所構成的空間分布與蔓延。

3・無柱廣間[1]藝廊 —— 置身時空流動中的體驗

由於巴黎羅浮宮的收藏作品數量與規模實在太龐大，難以在一般序列展示型空間一窺其全貌，因此館方希望設置一個長形的無柱廣間藝廊，在整個空間中能夠把從西元前 4000 至 19 世紀末為止的代表性作品，按照時間向度進行排列設置，讓參觀者能漫步在這個帶有緩坡的開闊展覽場域裡。該館的藝術研究員史都迪奧・安得烈・卡地亞指出，「本館中的『時空藝廊』，和博物館學的傳統有著一條涇渭分明的界線。人們可以強烈感受到這個空間規模的巨大，並且體感到這是把美術史五千年的進展，在時間序列上的這個學術成就做出展示的具體實現。我們認為一個帶有大膽、創造性視野的精彩展示空間在此被成功創造出來。之所以能夠達成這樣的成就，來自於館方希望提供一個機會，讓每個人『從獨自的觀點去閱讀、體驗並理解這一整部，從古代文明持續演化到 1850 年

[1] 即毫無隔間的、宛如通鋪般開闊的單一空間。

內部的自然採光

時空藝廊

左右為止的美術史。』

因此和建築家 SANAA 從設計階段便一起進行設計研究,將這個巨大藝廊內部的牆壁全部拿掉,選擇了能夠輕微反射光線、經過陽極處理後的鋁板來加以覆蓋。南側的牆壁則刻上時空序列的印記,讓人們在該空間中能夠以視覺來感受成為人類歷史之要的各種時代[2]。」這個藉由將空間隔間移除,使得空間能夠卸下牆壁阻隔而得到解放。所有作品於是得以聚集起來帶到建築的中心部位。這樣的策略也帶來了某些空間上的故事性與趣味。例如某時期以希臘為主,某時期以羅馬為主,接著是英國、德國,最後是法國,同時感受到地域間相互的影響。參訪者能在這些作品群中來往走動、散步、停留、鑑賞,並且在需要時獲得喘息。

[2] 原文出自羅浮宮朗斯分館官網

史都迪奧・安得烈・卡地亞進一步表示，「在展示空間內的陳列棚等內裝設備，因為幾何學的構造、激進的設計，以及確切的配置，而賦予人們在其中來往移動的方向性，並且衍生出各種參觀的順序。然而這裡卻與在西洋傳統博物館中容易出現的那種按照空間序列做合理參觀路線的作法大異其趣，而是引導參訪者採取一種隨興、散步的方式來到當中。在這個時空藝廊裡，無論是什麼時代、什麼樣的地域都不會盤據在中心。重點在於與作品間的關係。在這裡可以從各種視點做徹底的思考。設計、光、配置、人的流動，這些全都是為了突顯作品，並考慮讓參訪者能更頻繁地和作品自由對話並樂在其中。那是永無止盡的對話。因為隨著參訪者的移動，又會產生全新的發現。」[3]

此外，羅浮宮的工作人員強烈希望能在自然光線中展現這個藝廊，亦即透過非密閉式的空間與現實世界相互連結，使得光線能夠投射進來，但由於部分古老藝術品毋需照光，所以多了一層能夠稍微遮蔽光線的格局設計。這使得長約 120 公尺的「時空藝廊」因為自然光線從不同部位的上方投射下來，在同一整體空間中呈現出相對明亮與陰暗的差別效果，因而創造出一種彷彿置身在森林般之自然環境中，既優雅又放鬆的閒適感。

總結來說，本案最具關鍵的創造性突破仍在於採用鋁質外牆而呈現出的低調量體，藉由穿透與反射，一同映照出來館者的姿態與外部的風景，演出了「共存之場」的幻象。「當事者性」、或者強調「個人披露的演出」的表演活動，與一種舞台效果的操作成為主要特徵。白色的牆壁與混凝土地板的

[3] 原文出自羅浮宮朗斯分館官網

反射，加上來自天花與光庭的光之總合效果，讓處於極簡空間內的人們得以美麗地演出。光就如同霧一般充滿空間、將人包被，於是空間並非以其物理的規模與尺度被感知，而是以光的量體與容積被人們所記憶。

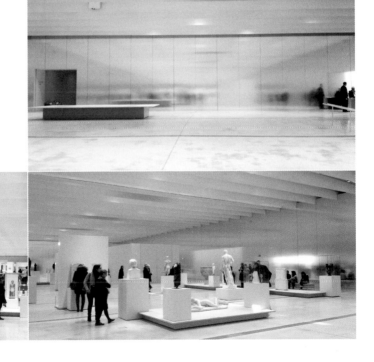

廣間展場

時代性：對於「沉重」的翻轉

「讓文學發揮存在式的功能，讓追求輕盈的歷程成為對於生命之沉重的對抗。」──伊塔羅·卡爾維諾（Italo Calvino）

卡爾維諾在《給下一輪太平盛世的備忘錄》（1985 年的演講內容筆記實錄）中指出，「米蘭·昆德拉（Milan Kundera）的《生命中不能承受之輕》中，苦澀地承認了「生命中不可逃脫之重」，這指涉著我們人類共同的處境。他認為……生活的重量來自壓迫；公私領域中，緊密壓迫的網將我們越纏越緊。從他的小說中，我們可以發現：我們所選擇並珍視的生命中的每一樣輕盈事物，不久就會顯現出它真實的重量，令人無法承受。」因此卡爾維諾在談「輕」的這個篇章中，巧妙地以希臘神話作出了寓言式的敘述「……逐漸意識到世界的沉重、遲滯、晦澀、昏暗，那些特質一開始便黏在寫作上，除非找出辦法閃躲。……整個世界都在硬化成石頭：這是一種緩慢的石化過程，……就好像沒有人可以躲過蛇髮女妖梅杜莎（Medusa）的冷酷凝視一樣。……為了砍下梅杜莎的腦袋，而不讓自己變成石頭，柏修斯憑藉最輕盈的東西：他靠風，他靠雲，只盯住憑間接視覺呈現的東西，也就是鏡面所捕捉的映像。」

若我們把建築也視為是一種藉由實際素材的建構所做的空間書寫，那麼將上面節錄的文字中的「文學」置換為「建築」，讓「生命」置換為「世界」甚或直接加以使用的話，會發現在整體脈絡上並無任何違和感。建築的發展伴隨著時代潮流與文明的演進，而呈現出屬於各個時期的樣貌與特徵。20 世

紀初的歐美世界在新材料技術的成熟，以及社會主義革命與人道關懷的背景下，使得建築捨棄來自古典樣式建築那份華美浮誇之裝飾的「罪惡」，並伴隨著新精神的呼籲及包浩斯運動高舉形隨機能的脈絡下，逐漸衍生出服膺機械美學、強調合理性的混凝土／玻璃盒子的這個所謂國際式樣建築＝現代主義建築的定論；然而一直到 20 世紀中葉以後，當這些純粹幾何的方盒子難以解決建築中所囊括的各種複雜需求之際，隨而迎接了後現代主義思想的狂潮，使得建築不僅作為居住的載體，也成為各種學門與思潮爭相競逐言說的對象，被賦予各種符號與理論的標籤，層層疊加所積累而成的厚實之下，使得對於建築的認知、理解與論述在不知不覺中集結成「難以承擔之『重』」。但當背景繼續往世紀末推進，被稱為第三次產業革命的數位科技為這世界帶來速度與解放之下，時代再次有了對於輕盈與自由的渴望，而這個趨勢可以從 1993 年在紐約現代美術館 MoMA 的「輕構築展」（Light Constrution）策展論述內容看出端倪：

透明度和發光性再次出現在建築的詞彙中，光與「輕盈」已成為眾多當代建築師以及創作裝置藝術家的關鍵概念。這些設計師最近的作品回顧了早期現代結構中使用的透明材料，但他們引入了新的想法和技術解決方案。在這樣做時，他們通過置入遮蔽和照亮的元素，重新定義了觀察者和結構之間的關係。在這種輕盈的建築中，建築物變得無形，結構減輕了重量，外牆也變得不穩定，逐漸消失和模稜兩可。……雖然大部分工作都回顧了早期現代主義者如 Ludwig Mies van der Rohe 和 Pierre Chareau 有遠見的項目，但它也深受當代文化如電腦和電子媒體的影響。

該展策展人 Terence Riley 表示，「近年來出現了一種新的建築敏感性。在經過三十多年來關於形式問題的建築辯論下，當代建築師們正研究表面的性質和潛力以及可能在其中發現的意義。」

在這場展覽中，許多建築結構都是用半透明玻璃或其他半透明材料包裹（例如塑料）、金屬網或薄雪花石膏，其物理特性允許一些視覺滲透，但與平板玻璃不同，它們擁有自己的無數美學特性。在這些構造中使用透明材料，表明了一種與過去經典現代主義項目截然不同的態度；這些作品通過多次表面反射，實現極端視覺複雜性。另外，有某些作品也透過將注意力集中在建築表面上，因而得以削弱整體形式的重要性。此外，電影、電視、影片和電腦螢幕也普遍存在於這些新建築中，代表了光、運動和資訊的獨特感受，都已經找到它們進入到建築裡的方法。

妹島和世在 SANAA 正式成軍之前就以初期代表作「再春館製藥女子寮」獲邀於這場輕構築展中亮相，可以說是在絕佳又無比正確的時機下，以另類的想法、輕盈的態式來承擔和化解屬於建築中的沉重（過去建築傳統中存在的任何束縛、慣性思考、偏見、甚或是由權威所樹立的絕對價值觀等等），而在這個屬於世界的建築舞台上展露頭角。現在回顧當時的這些紀錄，看出了從上個世紀末到新世紀、即將度過 20 個年頭的現在，的確是在時代巨輪的轉動下而對建築的發展動向帶來極為顯著的影響，而這樣的持續演化亦能從 SANAA 在 2010 年代以降所完成的三大建築案例中，看到清晰的軌跡。就筆者的觀察，初步至少可以找到以下這幾個特質：

令人耳目一新、並樂於親近的建築造形

建築的外觀造形顛覆了世人對於建築的既定印象。簡單來說就是不落入俗套，乾淨、俐落、清新而且可愛。在某種程度上，反映出女性特質的 SANAA 建築，擄獲了人們的赤子之心而成為它們的粉絲。在 SANAA 的「魔法」之下，原本生硬而充滿陽剛之氣的建築，不可思議地卸下警戒的態勢而有了較鬆散的軟性形象，並且散發出溫柔的質感：這包括金澤 21 世紀美術館的「方圓之間：圓盤崁上方體」、洛桑勞力士學習中心的「切片起司：充滿孔洞的曲面」、羅浮宮朗斯分館的「漂浮方舟：隨著地形起伏、以邊角相連的方體果凍」。

讓人放鬆而感到自由的空間狀態

另一方面，前面 SANAA 三大建築案也因為建築空間帶有「輕盈」、「穿透」、「透明」、「開放」的質感，解放了傳統建築蔽體封閉的慣性，再加上建築順應地形在樓地板與天花板的起伏，讓人漫步其中猶如置身於自然環境的丘陵與原野般地放鬆與自由。以優雅的室內地景為建築的定義做出另類詮釋。這些嶄新的建築作為，替曾經深陷泥沼的建築專業領域注入了新鮮的氣息，讓人們惰性的慣習與僵硬化的觀念得到轉化而寫下新頁。

純粹而率真，放棄艱澀論述的設計取徑

SANAA 的建築生產並不建立在學究式、艱澀難懂的建築言說上的構築。設計的發想往往來自於很單純的原因，有別於後

現代主義時期那種非得在強大論述的加持下，方能獲得設計合理性的彆扭與慣習。妹島與西澤會坦承那樣的結果就是自己想操作的形；甚或是在面對被賦予的設計條件與實際狀況下之誠懇回應的結果。然後藉由製作無數的巨大模型來進行設計作業檢討，具備以試誤的方式來追求理解的真誠姿態。

於是可以說 SANAA 建築的存在，顯然提供了一種另類思考建築的途徑，毫無疑問地替這個有著高牆而難以靠近、猶如聖城般的堅實堡壘解除了封印，讓全世界都期待著能夠一窺在那之後所擴展與蔓延、帶著無限想像與潛力的建築新世界。接下來，就與筆者一起行到水深之處，細說從頭，一起來探索屬於 SANAA 建築的內在奧祕，與它們為生活帶來的福音、以及對於這個時代所做出的禮讚吧。

妹島和世與西澤立衛的
人物側寫 & 成長歷程

chapter 2

SANAA 這個名稱或許給人一份既帥且夢幻的遐想（可能有很多大寫「A」字母在裡頭，類似象徵 Architecture 的緣故吧），包括筆者在內，一開始也曾有過美麗的誤解。後來赫然發現其實就是 Sejima And Nishizawa And Associates 的縮寫，非常純粹而直接，某種程度也表達出絲毫不造作的特質。這個團隊在正式成軍之前，更早是妹島和世從伊東豐雄建築設計事務所獨立後，設立的妹島和世建築設計事務所，而西澤立衛則是她最早的正式員工。後來隨著經手的建築規模變大、類型更多元、並為了面對國際競圖的挑戰，才與西澤建立了這個雙核心設計運作的體制。之後西澤立衛也設立了自己的建築設計事務所，在 SANAA 的共同創作之外，也持續維持以個人身分進行建築設計工作的自由度。因此可將他們看成是一個三軸並行的工作編成。

在本章中，為了追尋 SANAA 的建築，將藉由妹島和世與西澤立衛兩位建築家的人物側寫，一窺在 21 世紀引領嶄新建築潮流的這兩大名家，究竟有什麼樣的成長背景與歷程。

漫步雲端的建築少女—妹島和世

兒時記憶 / 與建築的邂逅

妹島和世出生於茨城縣的日立市。她的爸爸是研究銲接技術的專門人員,在日立製作所工作,平常幾乎不怎麼講話,相當沉默寡言,和一般人比起來有點怪。妹島是三個小孩當中的長女,兩個弟弟其中一個從事土木工程設計,另一個則在航空公司工作。媽媽是家庭主婦,不過比起當個家庭主婦,應該是更想去外面工作。妹島的雙親都很喜歡閱讀。然而孩童時代的妹島,相當令人意外的是她對於家裡的牆壁幾乎被書填滿的這件事感到很嫌惡,覺得很髒。

妹島最早的建築體驗來自於母親訂閱的雜誌《婦人之友》中所刊出的菊竹清訓自宅「Sky House」。大概是小學低年級的時候,妹島就對建築有非常濃厚的興趣。爾後大學時代再次見到這個作品才發覺「原來我小時候在雜誌上看到的那棟房子就是這個啊」。小時候的妹島幾乎都在外面玩。由於媽媽喜歡書,本身不太喜歡跟朋友打交道,因此極力想把妹島教養成可以和大家一起玩的小孩,非常努力地把她帶出門去,所以妹島就成了會主動到處去玩的小孩。

除了曾經在小學時代看過菊竹清訓的自宅而在體內萌發了對建築的興趣外,在大約八、九歲時,家裡曾提過想蓋一棟屬於自己的房子,妹島因而非常熱衷於思考房子裡的隔間與空間配置安排。或許剛好是與看到菊竹清訓自宅的時期重疊吧。至於其他與建築的脈絡有關的要素,則是小學四、五年級時,會玩那種可以幫它們換衣服的人偶。除了人偶本身之外,重要的是辦家家酒時一定會為人偶做出某些空間。還有是利用

那時候裝家電用的木材框架，在住家附近的空地蓋簡單的小木屋，把它叫做「原始人之家」等等這些遊戲的經驗。

妹島的大學時代與學習歷程

1975 年，妹島進入日本女子大學，就讀住居學科。大學時代選擇念建築相關科系，其實是不知不覺中做出的決定。妹島表示自己的國語（日語）很糟，因此很自然地選擇了偏自然組的理科課程。大三時研究要選擇哪個學部（學院 / 學門）時，一般人的順序都是醫學部、牙醫學部、藥學部、工學部、理學部。由於搞不懂理學部究竟要做什麼，而醫學部與牙醫學部雖然很清楚，但是分數不夠。對藥學又沒有任何興趣，所以就只能選工學部了。不過就算是工學部，例如機械與電氣之類可說是完全搞不清楚，於是基於過去曾經思考過隔間之類的事，那麼就試著讀讀看建築好了──在這樣的感覺下，妹島踏上了奔向建築的旅程。

日本女子大學的住居學科其實和普通的建築學科並不太一樣。會有一種學的範圍很廣，但卻不怎麼深入的感覺。雖然也有人很認真地學習建築，不過多數畢業生日後大都去當空姐、成為銀行職員、家具設計師等等。換句話說，雖然對設計有興趣，但是比起建築，感覺上是更加發散，往更寬廣的各個領域發展。

據妹島指出，當時日本女子大學的學生相當「多元」，有非常擅長化妝、甚至難以相信是同年齡的時髦女性，也有從鄉

下來、滿嘴方言的村姑。就在她覺得很難受的時候，偶然看
到了 Sky House。那是在剛入學不久，一位偶然認識的學姊
告訴妹島：「進住居學科可不能不看建築雜誌喔。」妹島才
頓時明白：「原來如此啊」，於是去圖書館看雜誌，恰巧雜
誌刊登介紹 Sky House，在驚訝之餘得知那就是自己小學時
代所看到的房子，終於知道那是一個什麼樣的住宅，才開始
對建築產生濃厚的興趣。此時也覺得自己應該多知道一些資
訊，因此去聽各式各樣的演講，結果遇上有些人會很刻意地
過來獻殷勤，也有些人會刻意給她臉色看，這樣的經驗對妹
島個人來說，令她五味雜陳。雖然是因為興趣，才去到各式
各樣的場所，但是偶爾還是會惹人厭，令大學時代的妹島相
當憂鬱──雖然妹島本人表示過，人生中最為憂鬱的日子可
能還是在伊東事務所工作的時代。

影響妹島的大師們

妹島大學時代非常憧憬建築家篠原一男[1]先生的住宅作品[2]，
也深受其影響；也對於由多木浩二[3]拍攝的一系列篠原住宅照
片[4]產生濃厚的興趣。一開始可以說完全不懂其所以然，但總
覺得那當中存在著某種超越感而覺得津津有味。值得一提的
是，在這個時期，建築界曾對多木浩二《活著的家（拿來生
活的家）》（田畑書店，1976）這部重要著作有著熱烈迴響
與探討。《活著的家》是以俗世之現象的家為對象，進行文
化評論。多木指出「建築師創造出的空間」及「生活的家」
之間的乖離，披露了以「家」為人類思考脈絡來進行閱讀的
提案。如果把《生活的家》當作建築評論來閱讀的話，也可

[1] 篠原一男（1925－2006）日本建築師。在東京工業大學建築學科時代，師事清家清。從 1953 年畢業後到 1986 年退休為止，都在東工大任教，作為 Professor-Architect，以其一貫手法創作出一系列以住宅為中心的前衛建築作品。和磯崎新並列代謝主義之後的日本建築界領袖而受到注目，特別是給予 1970 年代以降之住宅建築設計極大的影響。除了坂本一成、長谷川逸子、高橋晶子等篠原研究室出身的建築師之外，也直接影響到伊東豐雄。由於這些建築家們帶有篠原的超人性格及哲學思維作風而被稱為「篠原學派」、「épistémè（知性）派」。隈研吾也指出安藤忠雄亦受到影響，而將安藤描述成基本上是篠原之「抽象空間」的繼承者。

[2] 1970 年代前半，篠原一男的代表建築是「白之家」（1996），其具象徵意義的是一室空間往內部帶有「龜裂」的多室空間的變化，尤其是在試圖拍攝狹小但天花板高度極高的「龜裂」空間，照片也會自動地且不得不地變成斷片化。

[3] 多木浩二 1928 年出生。東京大學文學部美學科畢業。原千葉大學教授。專攻領域為藝術學、哲學。在進行建築、現代美術、舞台藝術等評論之外，也對於從 18 世紀末開始的現代政治、社會、藝術等相關的歷史哲學多有涉獵。

讀成是對建築師所做的批判。雖然篠原一男對於《生活的家》做出很殘酷的評語，但是伊東豐雄與坂本一成 [5] 則接受這份對於建築師的批判，並試著透過實際的建築作品，做出某些修正與回應。從 1976 年開始的十年之間，亦即妹島的大學時代，便是圍繞著本書之「篠原學派」建築師們曾經有過熱烈議論、討論的時期。妹島可說是透過雜誌，追逐篠原、伊東、坂本的住宅，以及多木的照片，逐漸朝向這份辯證與評論的核心，而深受這些大師們的薰陶。

某種程度上，妹島在學校內可算是某種異端般的存在，但基本上還是都完成了設計作業與其他功課。因為覺得不做些有趣的東西是不行的，不過客觀上來說妹島也不知道自己所做的事情是否真的有趣。所以她在沒有任何要求與指示下做出模型並拍照，至於透視圖則請人幫忙畫。因為數量相當可觀，所以以相當優秀的成績過關。那時候所做的設計案，就平面上而言，與現在的作品相當接近。某種程度上來說，就是做出容易說明的成品。總結來說，大二時是一堂描圖課、一個設計案，大三共做出了四個設計題目，大四則做兩個設計題目就結束了。其中一個題目是美術館，是將建築的半個量體埋在地底下的設計方案。中央變成廣場，建築變成圍塑那個廣場的構造體。所以是先進到廣場，接著再進到挖出如洞穴般的入口進到室內，是一個用圖面相當容易說明的設計案。就學習的氛圍來說，大學三年級時妹島進入高橋公子先生的研究室，從他身上沾染了自由奔放的氣息。至於大四的時候，雖然還是設籍高橋先生的研究室，但學士論文特別央請富永讓 [6] 先生指導。

[4] 多木浩二的照片帶有顆粒質感（ざらついた），在切取空間的局部之剎那間發揮了「現象」（呈現出印象）的作用。妹島後來接近多木浩二所擅長的現象學與符號論，或許也可作為觀察及閱讀妹島的取徑。

[5] 坂本一成（Kazunari Sakamoto）1943 年生於東京，後畢業於東京工業大學，現任東京工業大學建築系名譽教授。1971 年在武藏野美術大學建築系任專職講師，1977 年晉升副教授，1983 年至今任教於東京工業大學。他的建築影響了 1970 年代的年輕建築師。在日本，東京工業大學和東京大學的建築系同屬翹楚，卻一直存在著某種形式上的對立。東京大學一脈如丹下健三、磯崎新、隈研吾以相對大體量的公共建築和國際性廣受矚目；而東京工業大學則以篠原一男、坂本一成另成一個體系，影響一直綿延至去年的普里茲克獎得主妹島和世。從篠原一男開始，自下而上從住宅設計實踐出發來探索日本的傳統建築的創新成為東工大的某種傳統。

[6] 富永讓為日本研究柯比意（Le Corbusier）的名家之一。

妹島在畢業論文中對於曲線的探索

妹島在畢業論文《柯比意（Le Corbusier）的作品中所出現的曲線——論其手法及意義》[7]（1978 年，與塚田由利子共同製作）當中，將柯比意所有作品中出現的曲線用描圖紙全部描下，在論文前半部將這些曲線帶給人們的感覺，從「運動」、「場・領域」、「表情」這三點來進行考察。後半部則將曲線的型態變化、以及對於柯比意而言的曲線之意義的變化加以解析。基於結果所得到的結論是：

1. 在柯比意的初期住宅中，基本上都是以直角的秩序所構成，而最終在決定屬於人、或者說為了人存在於空間之際，在操作上會出現的曲線。

2. 在後期作品中，曲線和作為其設計之根底的直線之間的對立，變得更為明確，而直接對人們呈現出其所訴求的空間意義。

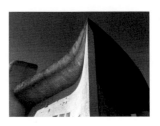

上・柯比意「廊香教堂」平面圖｜
下・柯比意「廊香教堂」

這兩個基本結論，來自於妹島的兩個重要參考意象。首先關於初期住宅的曲線，比較傾向以伊東論及的「morpheme（形態素）」來詮釋，而後期作品的曲線則比較偏向篠原的「空間機器」論述。

妹島對於柯比意初期住宅的分析，是巧妙套用以斷片式的碎形作為「單位」來進行思考，而進一步把這些單元之間的「構成」，視為創造出流動場域的——這個屬於伊東豊雄所提示的型態素方法論。從論文中參照使用型態素、以及伊東於

[7] 該論文的參考文獻中可以發現除了有大量與柯比意相關的文獻之外，還包括《a+u》1975 年 2 月號的 Colin Rowe〈透明性——虛與實〉第 1 部與同年 9 月號的第 2 部，以及 Rowe 在論文中所參照的 György Kepes 的「視覺語言」。此外，Rudolf Arnheim 的《美術與視覺》、Henri Focillon 的《造形的生命》等等，堪稱一時之選，而賦予這部學士論文具有一定的知識性/學術性厚度。

8 象徵的形式主義，指的是做出容易理解而帶有高潮之空間，訴求要能瞬間在某個視點盡覽綻放出情感而整個飛出來之空間。

9 長出意義的形式主義，指的是創造出斷片、帶有流動性之空間中，人們不是因為站立在那裡而被震撼感動，而是在當中的陸續移動、讓每個剎那的光景——出現在眼前的這份主張。

10 在這批講師陣容中，大橋與白澤出身篠原研究室，多木與伊東則和篠原的關係深厚，此外，倉俁曾受篠原的邀請，前往東工大開設製圖課，於是這些與篠原有關係的人便聚集到造形大的室內建築專攻科系。這一點與造形大是桑澤設計研究所的姊妹校有很大的關係。桑澤設計研究所是桑澤洋子以包浩斯為典型、於 1954 年創設的設計教育機構，而它的創立與東工大的清家清教授有密切相關，篠原則從 1958 年起在此任教。簡單地說，桑澤設計研究所帶有「清家-篠原」這個東工大血脈的一部分，而造形大就是從那裡衍生出來的學校。於是，「東工大·桑澤設計·造形大」也可稱之為「室內建築派」的集合體，在背負著國家與公共之未來的東京大學陰影底下，造形大也逐漸發展出屬於自己對於時代及潮流的看法。這是因為這麼一來，才有可能在這個個人化、消費社會之世界裡來進一步評論家具、室內的緣故。妹島曾經在這番議論的核心地帶——造形大學習過的這件事，對於其日後的建築發展具有非常重大的意義。

1976 年所完成的「中野本町之家」及「上和田之家」這兩個作品來看，可以更確定的確是受到伊東的影響。

這裡的「構成」比較接近家具的配置。主要的意象可以說就是在一個確定的外形整體上進行斷片式的排列組合。至於論文後半提到後期的柯比意作品，其曲線開始肥大化，尤其是到了廊香教堂一案中，更是放棄將曲線作為局部元素，而是成為構成全體的主要空間與造形上的文法。和「中野本町之家」同樣落成於 1976 年、由篠原一男所完成的「上原通的住宅」，是從「象徵的形式主義」[8] 邁向「空間機器」，亦即篠原所倡導的「長出意義的形式主義」[9]，帶有決定性變化的作品。這些觀察與分析的結果，都可視為是後來妹島的建築以曲線進行詮釋的重要源頭。

來自家具 / 室內建築派的設計養分

1979 年 4 月，妹島進入日本女子大學的研究所就讀。研究所時代的妹島雖然已經開始在伊東事務所實習，但是從伊東口中得知，當時位於八王子的東京造形大學（以下簡稱為造形大）開設多木先生的課，妹島於是偷偷潛入旁聽。這時多木負責的課程是「西洋家具論」。後來妹島更因為多木先生的建議，參加了室內建築專攻的習作課程與專題研討。講師陣容[10]除了多木本人之外，還囊括大橋晃朗、白澤宏規、大熊喜光、倉俁史朗、伊東豐雄等堅強卡司。課堂中和學生們混在一起製作實際的家具作品。妹島從 1979 到 1980 年代，一直到開始寫論文，才停止參與這樣的課程。一星期參加兩

三天，可以說花了很多時間在家具與室內設計的學習上。妹島之所以能夠學習「家具」這件事，有一個很大的原因在於倉俁史朗，這位與篠原學派帶有共通問題意識之家具作家。倉俁著名的「層級批判」[11]，這個想法顯然給予妹島極大影響。此外，倉俁製作的〈抽屜的家具〉系列（1970）、〈書架〉（1972）等，這些架子與衣櫥可說是相當「圖式」化的（Diagrammatic）。

〈抽屜〉的棚架分割是以純理性的數學來決定；非以置入物品的內容，而是以大小與形狀加以分類，因此某種意義上是刻意要求以一種一般難以想像的分節方式。這些特性某種程度出現在妹島後來的建築當中。也許是間接的，不過或許妹島的確繼承了來自倉俁這種以極簡主義及圖式，達到崩解層級的手法。

另一方面，妹島後來在準備碩士論文的同時，也參與了伊東事務所為了回應多木浩二《生活的家》而做的「Dom-ino」這個案子。在那當中，妹島以家具、室內這些與身體最為密切接觸的尺度為基礎，用這個極小的「關係」繁衍至建築全體的手法來進行設計操作，可說是孕育自學生時代受篠原、多木、坂本等名家影響的思想背景。

進入伊東事務所工作的憂鬱時代

妹島在研究所一年級的時候，某段時期曾到磯崎新事務所打工。那時磯崎新事務所仍位於神樂坂，是筑波中心大樓還在

[11] 倉俁對於「Hierarchy（層級）批判」的傾向來自於 1968 年學運，在當時的意識形態下，爆發出「制度批判」，後來也衍生到他對於建築領域無意識地肯定權力單面揮舞的現況，感到的違和。這股思想的反動，延伸到他的創作當中。只要觀察他所做的照明設計，就能發現他有將椅子與桌子、建築的柱或梁本身與發光的機能做結合的傾向。具備複數的機能，使得原本獨立的物件能夠在「關係」當中被牽引、突顯出來。

進行設計規劃的時期。主要工作是製作模型。那時的主要員工八束先生要接待某位外國友人去參觀伊東先生設計的中野本町之家，於是問妹島要不要一起去。由於妹島本來就對伊東先生的作品很有興趣，所以就跟著一同前往。就是在那時第一次見到伊東先生。幾天後，伊東先生來電問她要不要去他的事務所打工。妹島表示原本是跟找她的朋友一起去的，但是由於朋友實在挪不出時間，所以工作就跑到妹島這邊了。結果妹島成為負責 JAL 說明書的著色組組長，大約有整整半年時間都泡在伊東事務所打工。就在告一段落的時候，即便妹島當時還在讀研究所一年級，但是已經拜託事務所，表示想在一年後、也就是畢業之後留下來工作。由於那是距離還有一年以上的事情，所以伊東也很明白地告訴她：「還那麼遙遠的事，我也沒辦法確定喔」。不過妹島依然沒有放棄，繼續拜託伊東先生收留。於是在研究所二年級的 12 月參與了伊東事務所的「Dom-ino」，並於翌年夏天發表在雜誌《クロワッサン》（Croissant），幸運獲得一件住宅設計案的委託後，順理成章地成為這個住宅案的專案負責人，終於得以正式走向建築家這條路。

妹島回顧表示，當時伊東先生的設計進行方式非常地自由，因此完全沒有由他提出一個很強勢的草案來要求員工整理及發展作法的記憶。當她在伊東事務所的時候，由於設計案只有一、兩個，所以發展設計時，基本上是與伊東一對一溝通的方式執行。一開始伊東不會有任何指示。去看基地後，有時或許會提些他自己的感想，但是從來不會表達該怎麼著手。作為職員，都有著至少一週得開個會報告執行進度，否則可能會不太妙的默契，所以都會主動向伊東表示：「某一天麻

煩您撥空與我開會討論。」結果，妹島光是給伊東先生看案子的發展進度就覺得很可怕，從約定會議日期的兩天前就開始食不下嚥。雖然說不開會討論是不行的，但是自己是否真的做好了值得讓他看的東西嗎？因為心裡有這樣的糾結，漸漸吃不下任何東西。在這種反覆推敲之下，有非常沉重的壓力與緊張感。在女子大的時候，不管老師們怎麼說，總覺得只要自己覺得有趣就行了，因此就這個意義上來說，妹島本人是相當任性而自負的。然而在進入伊東事務所之後，被伊東直接批評她的東西很無聊後，卻變得完全不知所措，於是變得很自卑，甚至會覺得自己或許根本沒什麼存在的價值與意義。

然後，對於伊東接下來不知道又會下什麼樣的評判，也覺得非常害怕。過程可說是在不斷反覆著彼此難以溝通的來回作業。這樣經過大約四年之後，妹島才終於比較知道該怎麼進行了，而在最後的一、兩年，則感到工作變得相當有趣。比如說，在與伊東討論後，接受了他的某些建議後進行若干修改，拿去曬圖後，放在伊東的桌上不久，伊東會立即在上面繼續畫一些修正的部分，然後在她沒有察覺之下，再次把圖拿到她的身邊說：「這麼做如何呢？」雖然不至於會與原來妹島所提出的設計完全不同，但是那裡頭的確有某種跳躍式的進化。後來才知道這種持續兩三個月每週都必須開一次會的作法，對伊東先生來說，某種程度上算是設計發展過程中的「助跑」與「醞釀」，實際上只需要一個月時間來整理設計案並做出模型。由於後來只要還有些時間，伊東便要妹島再做幾個完全不一樣的提案。不過無論是哪個提案，在最後做總整理的時候，總會一下子就飛躍地成為伊東本身的案子，

而在決定採用哪個方案時，也都會經過相當詳細的討論。

伊東的建築物並非全都具有某種壓倒性成分，不過都會在某些段落、或以某種節奏做出決定性的東西。妹島認為這個部分很厲害。妹島回憶起還在伊東事務所的那段日子，伊東曾經說過只要每十年能夠做出一件厲害的建築就心滿意足了。結果最近妹島和他聊到這件事的時候，伊東竟然說：「我可沒說過這種話。是每五年一次。」妹島直接反駁之後，伊東還很生氣地表示：「也許妳在的時候曾經說過吧。但現在年紀這麼大了，每十年究竟是還能做幾個啊！」（笑）。

邁向獨立之路

當時辭職離開伊東事務所其實是很突然的決定。由於妹島負責的工地現場大約在下個年度的四月就會結束，因此在年終時，覺得伊東先生應該也不會生氣，因此心生「差不多可以辭職了吧」的想法。雖然沒想太多，一月過年結束、剛開工之際，在分配工作時，當伊東對妹島提到：「因為有新的辦公室大樓工作進來，而妳之前的案子也差不多快結束了，那麼就由妳來負責吧。」結果妹島突然說：「但我打算要辭職了。」說出這句話的妹島本人，覺得很唐突，而伊東先生當然也非常吃驚。伊東可以說完全沒料到會有這樣的突發狀況。那時候覺得妹島終於已經操練到可獨當一面的時候，而妹島也有一種「啊！糟糕，竟然真的講出來了」的感覺。據說當天晚上伊東與妹島促膝長談關於她為何要離職，結果在感到無比困擾而紛亂的最後，妹島只好說：「並不是只有建築，而是還想做更多其他的事。」結果伊東對於她這樣的回答表

示：「那到底是怎麼回事呢？（那又怎麼樣？）」整個談話內容變得有點發散失焦。伊東還說：「我自己那時候之所以會辭職，可是因為與菊竹先生之間在意識型態上有著清楚對立 [12] 的緣故啊。」

其實妹島當時並非處於那種無論如何都得辭掉伊東事務所不可的狀態。伊東也曾經試著慰留妹島，並告訴她：「試著找尋不同的工作方式吧。」坦白說，妹島那時在事務所的位置可說是非常理想，可以和伊東直接討論設計，並且也能對後進新人侃侃而談自己喜歡的事情。妹島回顧，在伊東事務所最後的一年半真的非常快樂，如同孩子王一般。坦誠其實當時沒有辭職也是沒關係的。（只是很可能就不會有後來的SANAA了）因此在獨立之後，變成自己一個人面對一切做建築時，感覺上一口氣失去了自己存在的場所，而有了輕微的精神病症狀。真的非常可怕。那是一段任誰都不知道妹島身上發生了什麼事、非常不穩定的時期。不過妹島偶爾會趁著出差的機會又回到伊東事務所串門子，所幸大家也都很歡迎她。就這樣吃苦撐過一、兩個月，總算回到原本該有的狀態，之後變得越來越忙碌，然後有一群比她小十歲的年輕人（包括塚本由晴、西澤立衛等人）過來幫忙後，就變得更加快樂。據說那時候偶爾也會大家突然一起去看電影，或者提議今天就去哪兒玩吧，可說是她相當自由奔放的一段時光。

SANAA 以前

在伊東事務所工作，成為「東京遊牧少女の包（パオ）」

[12] 不過若是提及在意識型態上的差異，其實妹島在某些看法還是與伊東相左的。例如 1985 年擔任「東京遊牧少女的包」這個計劃時，是在辭職的前兩年左右，那是終於不會惹伊東生氣的第一個案子。事實上妹島對於「包」這個案子覺得有點悶，因為就算說它很輕，也只覺得很像是在唬爛。這樣的真實感一直到後來都還留在妹島獨立之後的體內。伊東那時候是以「輕柔的包覆」為主題，不過妹島則覺得該做出甚至是不被包覆的東西才對。而獨立後的第一個作品 Platform 就是基於這樣的思考邏輯下的產物——亦即看起來似乎是被包覆的，但是卻逃跑掉了的那種感覺。伊東那時候常常會提到如同衣服般輕輕地包覆，而妹島則認為應該做出甚至是把那件衣服給脫掉的東西。

（1985）的專案負責人之後，妹島才終於不會惹所長生氣。
配置了時尚的家具與享用輕食所需的家具，輕盈的「包」將
它們包覆其中。這是為了那些生活在東京這個資訊消費社會
裡、有許多衣服的少女的住宅提案，在攝影時，連妹島自己
都成了這個空間裝置的模特兒。

獨立後的妹島設計了週末住宅「PLATFORM I」（1988）。
現在看來，可以認定該作品具有後現代主義時期之型態的熱
鬧質感，連續的匚字形架構與吊在它們之上的波形壁管或稱
浪管（corrugated pipe）的屋頂和外部空間溶解在一起，產
生了流動的空間。
人的動作如同橫斷在某個車站月台上的鋼骨構造或是予人安
定感的混凝土盒子之上，漂浮的屋頂給人深刻的印象。據說
開始一個人工作的妹島，是一邊思考與「假想的伊東」討論
設計，一邊進行設計作業。

接下來經手的工作室住宅「PLATFORM II」（1990），則是
將住宅中不可欠缺的設備單元宛如分散置放在原野一般，將
這些元素往所有方向皆可連續架構的方式來覆蓋。雖然在造
形上繼承了「PLATFORM I」，不過進一步細分構成的要素，
離散而透明的空間因而被實現。妹島把建築加以解體，朝向
全新的再構成之路邁進。西澤立衛就是在此時，開始在妹島
的事務所裡幫忙。

建築少年西澤立衛的登場

接下來要談談在妹島和世獨立不久後就成為其左右手,後來成為妹島事務所第一號員工,並在日後成為 SANAA 的合夥人——建築少年西澤立衛。

基本背景 / 大學時代後期的覺醒

西澤立衛於 1966 年出生於神奈川縣川崎市。父親是上班族、母親是數學講師,家中還有姐姐、哥哥和妹妹。大他兩歲的哥哥是建築家西澤大良。大學時代進入橫濱國立大學就讀建築系是因為喜歡藝術與數學,另外一點是進入東京工業大學建築學科就讀的哥哥,看起來似乎讀得很輕鬆的模樣。

西澤在大學時代初期,基本上與同學們一起過著平和而悠閒的日子,也相當熱衷電玩、撞球館、社團活動等。那時候西澤經常和朋友兩人一起去一家電玩遊戲中心,由於沒有那種可以兩人同時共玩的遊戲,因此當朋友在玩時,西澤只能在旁枯等,無聊之餘只好做起設計。西澤表示,雖然是基於一個亂七八糟的理由所展開的,不過倒是在那家遊戲中心裡做出了還不錯的方案,題目是辦公大樓。西澤回顧指出,「我想像的,是像公園般的辦公室。如果有植物的空間就盡量把它做得寬廣一些,讓它有如在公園般的感覺。那是個到室外為止,連續在一起、立體公園般的辦公室空間。因為這個題目,讓我發現原來設計是這麼有趣的事啊!」從那一次開始,西澤很自然地把原先對遊戲與麻將注入的熱情,轉移到了做設計。很順理成章地迷上做設計,因為時間的比例分配,也自然而然地放下了電玩遊戲。由於那時已是大三快結束之時,

因此可以說覺醒得非常慢，真的是大器晚成。西澤開始覺得
設計很有趣時，沒多久就升上了大四，接著迎來了畢業設計。

西澤的畢業設計與碩士論文

西澤的畢業設計題目是「橫濱的首都高速公路改造計畫」。
橫濱的首都高速公路是在從前河川所在地的上方與下方呼嘯
而過，河川的現況某些部分被掩蓋，有些部分則已經廢止。
於是他打算創造河川般的景觀，以取代原本的場所狀態，他
將設計直接做在這條首都高速公路之上。就機能來說，是咖
啡店、劇場之類的文化性複合設施。首都高在進入關內地區
就會跑到河川底下去，從車站看來，首都高像是被看不見的
深邃溝渠給橫切過去似的。策略是用彎曲的蓋子將這條溝渠
全部埋起來，從遠處來看，如同整條河川隆起的模樣，就像
是將文化性設施給吊起來或掛在首都高速公路上。由於想要
創造出如同河川般的風景，因此想讓它晶碧輝煌，遠遠地來
看，像是如河川一般發亮的金屬外裝，呈現出把首都高速公
路給包起來，或者是在其底下出現的感覺。作品本身可說並
不那麼的「建築」，反而比較接近一種現象的表達或風景的
創造。而這個初衷或說特質，與西澤後來在建築設計上的觀
念，一直緊密相連。

研究所時代的碩士論文題目則是 ——「建築設計資料集成」。
西澤在當時對於「建築設計資料集成」很感興趣。在這裡一
開始是「單位空間」這一章，將人體、桌子、髮簪等等物件
全都量測出尺寸。從非常小的牙刷到巨大規模的農場，源源

不斷地畫出所有物體尺寸。西澤對這樣的事情感到趣味盎然，因此決定以此作為論文主題。這一篇論文是針對以農場與廚房並排在一起時為範圍的廣度，去探討這個雜食性究竟為何的一篇論文。換句話說，是將原本完全沒有關係、異質的物件甚至是空間場域，採用某種相同的尺度，將它們擺在一起研究的做法。不過，西澤強調他發現《建築資料集成》中，對於「物」本身其實沒有興趣，完全沒有對於「物」的驚奇感進行描述，充其量都在關注「物與物之間的關係」。於是西澤便從各種角度論述《建築設計資料集成》是如何僅止於「關係性」的描寫，而順利完成了這篇論文。

伊東事務所打工時代與妹島的相遇

話說終於將心力投入設計、並對建築家伊東豐雄先生萌發濃厚興趣的西澤，為了想在他的建築事務所打工，於是打了電話到伊東事務所。接電話的剛好是以前就認識的學長——曾我部昌史（後來的「蜜柑組」創始人），因此順利取得了打工機會。西澤立衛回顧提到，那時其實還不認識妹島和世這號人物。不過正值她才剛辭掉伊東事務所獨立後不久，所以會有「歸巢」的本能。據說夜裡，偶爾妹島剛好出差回到東京，就會鬼鬼祟祟地探進頭來問說：「伊東在嗎？不在吧？」然後就進到事務所串門子，因而覺得她是個有趣的人。「當我問曾我部先生說：『那個人是誰啊』的時候，他告訴我：『那是妹島和世。你可得好好記住她喔，因為她將來會非常有名。』」，這讓西澤對妹島留下了「驚訝」的第一印象。在見過幾次面之後，漸漸地想到她那邊打工，於是就拜託當

時還在伊東事務所的城戶佐和崎小姐幫忙打電話詢問可能性。於是在就讀研究所一年級的秋天，開始了在妹島事務所幫忙的打工生涯。

西澤在伊東事務所時只能從事描圖與製作模型的工作，但是在妹島事務所卻完全不同，而是讓他也能身為一個專案負責人，經手相關作業內容。主要的工作是競圖以及整理後來沒能實現的一些設計案，這讓西澤逐漸增加了在妹島事務所打工的工作量。那時剛好是參加大阪平和資料館競圖的時候，所以聚集了塚本由晴（後來的 Atelier Bow-Wow 創辦人）與上原雄史等等有趣的人。「他們後來都各自找到了要去的地方，但我因為覺得非常有趣，於是就不知不覺地一直待了下來。」西澤指出自己會做出這個決定，除了因為與過去參與的工作範圍完全不同有很大關係外，最主要還是在妹島的事務所裡，開始會覺得可以全部捨棄自己從過去到現在所想的事情、所在意和偏執的部分。再加上完全顛覆與翻轉了，包括對平面計畫、以及建築物好壞之類的價值觀，為自己帶來某種驚悚的樂趣吧。

雷姆‧庫哈斯（Rem Koolhaas）帶來的時代性震撼

西澤回顧指出，那時的妹島曾經非常興奮地帶了一份雜誌的複印本到事務所。上面刊登的是雷姆‧庫哈斯的建築作品。在拉維列特公園競圖舉辦的前後，日本境內開始慢慢知道了雷姆這號大師級人物，不過最具決定性的還是他在法國國立圖書館競圖的提案。西澤記憶猶新的是當時巴黎博覽會中，

庫哈斯曾經製作了「黑皮書」與「白皮書」。其中的一本是
《Six Projects》（Patrice Goulet, ed., I.F.A., 1990），裡面
有 Sea Terminal（1988）、法國國立博物館、德國卡爾斯魯
厄（Karlsruhe）的藝術與媒體中心（Zentrum für Kunst und
Medientechnologie，簡稱 ZKM）（1989）等等，以六個設
計案作為主要內容。另一本寫的則是關於法國里耳《Lille》
（Patrice Goulet, ed., I.F.A., 1990）。庫哈斯持續不斷繪製都
市規模的圖面，真的非常有趣。他以一種意象非常鮮明的壁
畫風格，綿延不斷地描繪都市，並將大型的計畫案畫在圖面
上。書籍本身感覺上就像是一本筆記簿。當時的庫哈斯不只
透過建築作品表達自己的思想，還藉由圖的畫法、模型的製
作方法，甚或是言語上的選擇，用這些方式超越了建築設計
活動本身，讓人獲得深刻的感觸。西澤表示在研究所期間，
受到伊東先生、妹島與庫哈斯這些建築家們巨大的影響。庫
哈斯令人瞠目結舌、顛覆既有思想的提案，給予他莫大的勇
氣，這些當時發生於世界上的重要建築事件，令他有了試著
將自己目前為止的一切，重新啟動的想法。

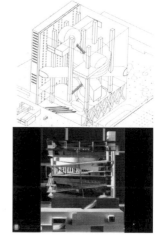

上·Sea Terminal 競圖提案｜**中**·法
國國家圖書館競圖提案｜**下**·ZKM
競圖提案

來回於伊東及妹島的事務所之間／西澤立衛的抉擇

西澤表示，伊東事務所在這段期間，雖然也聚集了一些相當
有趣且具魅力的人，剛好也有 Amusement Complex H 這類
大型案子進來，事務所漸漸組織化。因此實際狀況並不是每
天都能見得到伊東。大概是一週只能和伊東談到一次話，偶
爾和他在事務所「相遇」的那種感覺。比較起來，妹島可以
說是「常駐」在她的城堡裡（笑）。以及妹島一定都是以某

個 project 進行持續性的討論，而不僅以抽象語言的 image 來進行論爭，可以說是採用具體的建築與具體的圖面，開拓一個談論建築的全新脈絡，因此對於當時的他來說，覺得相當新鮮。

西澤回顧當時在妹島事務所最刺激的一次經驗，是他在碩士論文的截止日期前一天還被緊急通告要熬夜幫忙作競圖，接著就這樣直接前往大學發表碩士論文。回想起來，覺得那時候的自己還真是有體力。然後，就在越過了那座山頭之後，被告知「你可以去旅行了」，也就是所謂的「畢業旅行」。三月底當西澤從非洲回來、打電話向事務所報告：「我平安回來了」之後，又突然被告知：「現在馬上過來」。在完全不知道發生了什麼事的情況下進了事務所，妹島告訴他：「我們贏得再春館女子寮的案子了」。雖然曾耳聞由於沒有任何工作上門，所以妹島打算收掉事務所，卻因為這個案子，事務所起死回生，緊接著陷入極大恐慌、戰慄且極度充實而密集的工作狀態。

到了六月，當妹島問西澤對未來工作有什麼打算時，他毫不猶豫地說：「我想在妹島老師這裡工作。」西澤後來表示：「對我來說，伊東與妹島在經歷與資質上完全不相同，並不是可以拿來在天平上秤重比較的。不過以規模考量，我的確是做了『有比較多機會可以見到本人』這樣的一個選擇。基本上，可能還包括當時的我，幾乎已經與妹島事務所一體化了的這個原因。不過，當時的妹島就算僱聘了一位員工，可能也不見得有工作，因此實際上我也沒想到她會錄用我。」

妹島事務所的設計操作 / 共事下的領悟

西澤提到，剛來到妹島事務所初期的設計操作，是各自進行提案再交互討論的方式。雖然那個時候還不能表示「我比較喜歡這個，就照這個來做吧」，不過一旦妹島覺得別人的意見很不錯，就會一直追問下去，然後做出非常曖昧的決定。採取的是一種合議制的做法。看著大家的感覺，然後直覺地做出決定。總是在快到 Deadline / 會議前 / 與業主碰面前才做出決定。例如最後只剩下五小時，那就用最後的時間做出模型再帶過去——這樣的感覺。與其說有個很清楚而明確的決斷，還不如說是已經沒有時間了，所以就以類似 Time Limit Judge 的方式，從當中做出一個模型的做法。

以再春館女子寮一案為例，與其說有什麼樣的方法論，其實是先做出讓業主可以接受的平面，然後再看看那當中可以有什麼樣的變化。感覺上是從女子寮這個案子開始默默思考，若去除所有的機能表裡，再加以對等地並排時，該怎麼做。在這樣的設計操作過程中，學習到將機能均等散布在全體基地的這個做法，是對任何位置上的人來說最為自由的狀態。後來的「那須野原 Harmony Hall 競圖」，可視為女子寮案的延伸，也採取了不區別庭園、停車場與室內等諸項機能，而是刻意將這些機能全部撒在整個基地上的做法。這麼一來，建築物得以集中在中央部位，外周地帶也就能夠成為平坦的空地或公園。這種把空間做等價處理、去除空間主從與階級的思維，像是成了事務所當時的設計方法論。

西澤表示，在進行設計發想的過程，發覺自己的想法或許可

以派上用場，不過很可能只是自嗨而不見得別人也覺得有趣時，這樣的狀況便可以交由妹島幫忙做判斷，這個模式對他來說真的非常棒。另外，由於都在一起做事，會逐漸形成某種共同體似的默契，所以會產生類似「方言」（獨特慣用語）般的對話。這麼一來，就建築而言，就算覺得「這個很有新意」，然而實際上那只是在「方言」這個非常 Local 的價值中，比較創新而已。感覺上一直使用方言，結果「外國語」（指的是較為普遍而共通的價值與手法）反而變得生疏了。不過和妹島一起做設計的有趣之處，就在於共享大家一起創造出來的「方言」或說「價值體系」的同時，能夠突然衍生出完全不同的想法與內容。從這當中找到新的發現，令人感到樂在其中。

另一方面，西澤也發覺「妹島在設計上竟然是個斤斤計較到如此細微地步的人」。時間點是再春館女子寮的設計發展在某種程度上仍屬於在黑暗中漫步的階段，發生在兩人之間的爭議是關於防火鐵門的細節。由於鐵門上方收納鐵門的盒子就既成品而言非常大，妹島看了看內部的狀況表示應該可以更小，但那時還算是新人的西澤表示：「沒辦法，現成的產品只有這麼大啊。」妹島則固執地回他說：「可是裡面這麼空啊，不是嗎？」結果妹島就在和廠商討論的過程中指出這一點，得到對方回應：「好，那就做小一點吧。」結果那個盒子因而有了更小尺寸的產品。

簡單地說，這其實是個灰色地帶，過去會覺得就算不去碰觸它也沒關係，然而令人驚訝的是，這部分竟然可以調整。西澤回想起來，覺得那涉及非常基本的一個工作態度與信念，

而感到羞愧，也許可以稱之為擇善固執的講究吧。如果說姑且將全部予以分解、再重新加以重組後的結果，顯示那的確是合理的造形，那或許還真的無可奈何，但是不去分析就照舊使用，就很難被原諒了。妹島或許想傳達的就是這樣的訊息吧。

經過這些歷練後，西澤積極地採用分解的方式來思考設計的對象。事實上，存在特定條件之下所成立的合理性，這樣的條件通常會被設計師置身事外，所以對於現成品是否合理是全然不知的。換句話說，並非一直以來就如此使用的現成品即是最合理的解答。有時候只是重新選擇了某種特定條件，那麼原本看來只是空想的點子就可能被完全實現。

三位一體
妹島和世—SANAA—西澤立衛

1997 年的夏天，妹島和世的事務所從公寓的小空間搬到了靠近東京灣的倉庫。那時候據說也是西澤立衛打算獨立、設立屬於自己的建築事務所。在諮詢獨立的可能性後，妹島向西澤做出個人獨立事務所與 SANAA 並行的提案。於是在搬到新址之後，成立了 SANAA（Sejima And Nishizawa & Associates），並在各自擁有自己事務所的同時，以共同設計的形式來進行建築設計的工作。有趣的是西澤立衛獨立之後所設立的事務所，其實和妹島的事務所同處一個屋簷下，因此常被戲稱為與妹島事務所之間，保有一段「連味噌湯都不會冷掉的距離」，成為三位一體的狀態。

SANAA 的建築作業風景

搬到東京灣倉庫的事務所，整個空間塗裝成白色，這裡聚集了來自國內外的員工日夜不停地工作而充滿活力。工作的進行方式基本上是由妹島與西澤和員工們共同作業，生產出設計案，然後再逐步深入發展。主要是藉由龐大的試誤性嘗試，最終才成為經過琢磨、千錘百鍊的建築姿態。雖然近年來的建築，由於空間內容與計畫（Program）複雜化，為了對應多樣化，藉由電腦的幫助而愈趨洗練，理論 study 的次數也明顯變多了，然而即便如此，study 真的多到這種地步的事務所實在非常稀奇。在這個一心一意持續設計作業的過程中，妹島與西澤和所員們之間這樣民主的互動、開放式的日常行為，看起來的確孕育出他們的建築本質。看起來好像毫無用處的試誤與停滯狀態所花費的能量，讓設計案變得更洗練，在進行琢磨的同時也確實將

看不見的力量賦予建築。他們的設計過程，訴求可以比擬為宗教「修行」般之持續力，而那毫無疑問地便是為了進行創作之集中力所孕育出來的方法。這種能量的集積＝龐大的試誤，則是藉由妹島與西澤之意志來引導其航行的方向。

當設計案進行到某種層次的時候，妹島會提出建築物形體的造形（例如曲線），然後西澤會針對這個「形」所帶有的意義進行質疑，提出另一個不同造形的 study 案（例如相對於妹島的曲線，提出直線的造形）進行設計的辯證。換句話說，妹島做出的造形會因西澤的批判而受到某些控制，在設計成果呈現出一種絕妙的平衡感。

關於設計上的風格與觀點

妹島曾經在一次和伊東的對談中，向伊東問及究竟自己與伊東有什麼不同。伊東表示自己從以前就很想做出「Tube」的空間，也就是所謂的「流動空間」。然而相對於伊東的設計意圖，妹島比較傾向將空間切開來。西澤立衛也覺得妹島基本上是採用「切」的那一派。伊東認為對於妹島而言，平面特別的重要；但是西澤則認為與其說是平面，還不如說是將空間俐落地切割分解。另外有一種說法是，妹島的想法或思考的事情比較果斷而狂放，西澤所做的東西似乎有一種比較溫和穩健的調性。例如妹島將 Program 直接空間化的這個做法，比較前衛一些。不過和西澤的共通點則在於，他們的建築都若有似無地與周邊連接。連續與斷絕、與周邊的協調／和諧及離散之間的平衡。

Study 平面與細部的方式

妹島的 Study，主要在於平面與細部。尤其是在細部的階段。設計的時間主要都放在細部的 Study。某種程度上，細部可以說是妹島的獨角戲。她會做出原寸大的細部 Sketch 與模型，是完全類比的世界。妹島認為所謂的細部，與其說是美學的問題，不如說是把在二度空間上所想的事情，轉換成三度空間之際非常重要的東西。她表示就算是自己在冷靜狀態下所做的判斷，但是不真的試試看，實在是很難善罷甘休。以設計操作的風格來說，西澤算是瞬間判斷派，而妹島則是細熬慢燉派。設計對於妹島而言是馬拉松，不是百米賽跑般短期衝刺與勝負。希望減少變化的形，卻又想做到不讓多樣性消失。多樣性與系統化這兩個極端之間的拉距與平衡。西澤在妹島的身上學到了，「只有 idea 這一點是不夠的」。此外，兩人的年齡差異也對彼此產生了良性的批評性。妹島與西澤兩人對於彼此而言，都是在工作上的最大理解者，同時也是批評者，而這些都使得在 SANAA 這個架構下共同合作的建築案得以強化與精煉，能夠醞釀出最理想的結果。

妹島和世 / 西澤立衛，
以及 SANAA 的其他建築案例選粹

chapter 3

筆者對於妹島和世與西澤立衛之建築的初體驗,是在 2005 年之後的事了。那時也正是SANAA(妹島＋西澤)的代表作——金澤 21 世紀美術館剛落成不久的時候。坦白說,若僅從雜誌、作品集與網路的相關報導來看,感覺上對於他們的建築作品其實就僅止於「極簡、洗鍊而蒼白的空間」、「模糊而曖昧的境界」這一類的認識與印象而已,甚至會進而懷疑媒體對他們是否做出了過剩的正面評價。然而就在 2005 年筆者親自前往體驗金澤 21 世紀美術館的成果,見識到 SANAA 建築的凜冽及令人驚豔不已的空間細部與收放後,才終於有了一份恍然大悟而心悅誠服的讚歎——他們不僅以前衛的建築造形吸引人們的目光,更重要的是,在有意無意之間也流露出屬於日本傳統空間中深具穿透性與流動性的況味。以下,節錄幾個重要作品的文字與圖像,來進行一場屬於妹島與西澤在建築領域中所創造之嶄新風景的紙上閱覽吧。

妹島和世建築選

再春館製藥女子寮	1991
岐阜北方住宅 ─ 妹島棟	2000
梅林之家	2003
鬼石町多目的演藝廳	2005
犬島家計畫	2010
仲町 Terrace （公民館＋圖書館）	2015
大阪藝術大學 藝術科學系館	2018
Laview	2019

這是曾經挽救妹島事務所不至於關門收掉的初期重要代表作。對於這個新建的女子宿舍，究竟該做出類似像研習中心般集中式寢室，還是獨立的公寓式套房等，業主與妹島雙方都提出各種類型的平面計畫來進行討論。最後總算充分回應了「讓在宿舍裡共同生活這件事本身也成為工作研習一部分」的這個複雜要求，做出了符合這個期望的方案。

住宿單元是以四人房的寢室並排陳列，在那之上也配置若干的房間。妹島的想法在於若這八十個人非得一起生活一整年的話，那麼就試著植入讓每個人都能組構出自己喜歡的空間方式來生活的系統。因此做出了一個雖然寢室很小，但是其他空間都能按照個人生活喜好來進行編輯與安排的空間計畫。

這樣的空間系統，後來也直接地呈現於外觀造形——亦即在一個大尺度的單一空間（共同生活大廳）兩側並排了寢室單元。作為結構與設備之核心的五座塔型服務核的周邊，擺設著各種尺寸的桌子，讓人們可以隨個別的喜好與需求，自由移動使用與大家共處，若想要獨處的話，也可以移到別處來享有個人空間，呈現一個具備多重使用方法的 Living Lounge。

另一方面，為了豐富這裡的生活情景，妹島試圖創造出如同外部空間那樣的場所，所以從寢室往澡堂移動、從寢室往會議空間移動、或者是前往同事的寢室串門子的這些總總關係，都是先從自己的寢室單元出發往外，然後再前往目的地移動，因此以巨大的採天光（Top Light）作為中介，將外部景色如同展開圖般地取用到女子宿舍裡頭來，在正中央創造出一種

半外部空間的中庭生活場域，大大消除掉宿舍這建築類型容易發生的封閉性。

另外，在出入的動線上，除了作為宿舍的主要共同出入口之外，也在各個寢室朝外的那一側設置了獨立走廊及各個寢室的房門，讓晚歸女子能夠在不至於打擾到其他人的狀態下，安心回到自己的房間。這個細膩的設計思考，不僅表達出對於年輕女性上班族的尊重，也反映出都會工作女子邁向獨立自主的時代精神。

這是妹島首次設計集合住宅，同時也是第一次處理如此巨大
的空間量。在設計之初，妹島試圖減少它對於都市的衝擊，
盡可能實現出相對輕薄的建築量體。

另外，高層集合住宅作為一種脫離地面的生活方式，人們是
無法讓室外的生活融入到每天的日常。因此，有意識地為這
裡面的每一戶單元都設計了露台，創造出仿擬外部生活的領
域，就外觀上來看是一個個的孔洞，成為這棟集合住宅最明
顯的特徵。

「這棟顛覆傳統集合住宅形體的新建築，究竟想要實現什麼
樣的生活情景？」這是在竣工後被反覆提起的議題。妹島認

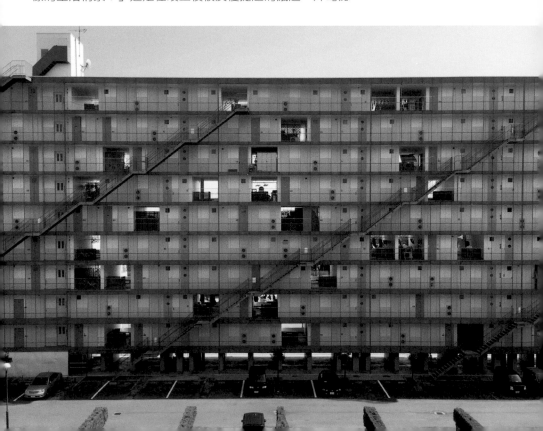

妹島和世首度設計的集合住宅「岐阜北方住宅」，整合了 37 種戶型。

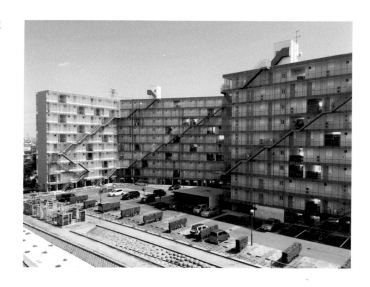

為，一個新生活的模式與風景也未必就一定會是理想的生活吧，與所謂「理想的生活」相比，她更傾向讓當中變得多樣化。雖然公營的集合住宅必然受到某些法律上的限制與規範，但這樣的住宅並不侷限於以血緣關係所連結的人們才能聚在一起居住，也可以帶入更多元、多樣化的生活型態。因此，妹島考慮到由不同人口組成的多元家庭入住的模式。

具體來說，妹島採取連接許多不同種類房間的設計，巧妙地改變人們生活的方式。白天的房間，無論是臥室、餐廳、廚房還是陽台，就算大小相同，也會因進駐者的差異，產生不同的組織狀態：有的單元在帶有挑空的餐廳與廚房的旁邊設置了露台，然後餐廳上方分別是一間和室和一間臥室；有的住戶則是在餐廳廚房邊布置臥室，然後其上分別是和室與露台。就這樣，在這棟集合住宅中有了多元配置的單元並列開

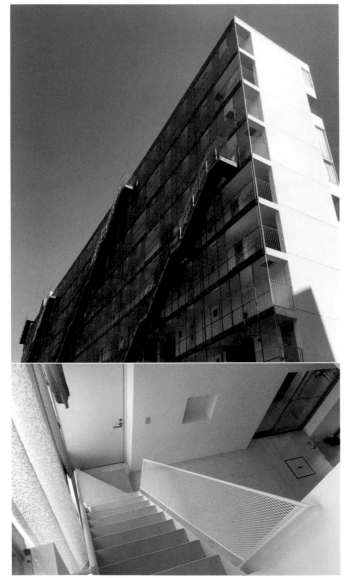

上·有意識地為每一戶單元設計了露台 | **左上**·建築正面,每個住戶單元間有著相對分明的差異性,但從背面來看,卻又呈現出難以辨識的均質,實現了一種匿名性。

右頁左·樓梯間 | **右頁右**·洗手台

來。總共有 37 種戶型被整合在這棟長形的集合住宅裡。

從建築的正面來看，每個住戶單元之間有著相對分明的差異性表情，但從背面來看卻又呈現出難以辨識的均質性，實現了一種匿名性。這是面對這種單走廊公共住宅普遍缺乏個人隱密性，卻透過超越物理距離之上的感性距離所達成的另一種隱私上的確保。

就結果來說，妹島在本案中徹底顛覆了過去日本以核心家族居住為想像的公共住宅，那是由吉武泰水[1]與西山夘三[2]所組構的「nLDK」（n= 房數，Living、Dining、Kitchen，幾房幾廳的日本版）的這個格式，而採用將房間作橫向一整列並排的處理。這種多元入住的生活型態，或許也可視為時下非常流行的 Share House 的預表吧。

[1] 吉武泰水（1916 年 11 月 8 日 - 2003 年 5 月 26 日）日本的建築學者・建築家。是日本的建築計畫學創始者，留下關於醫院・學校・集合住宅等研究的重大功績。以集合住宅的原型「51C 型」、以及在建築中關於規模計畫所使用的數理・統計手法「α法」等享有盛名。

[2] 西山夘三（1911 年 3 月 1 日 - 1994 年 4 月 2 日）是日本現代主義建築師，城市規劃師和建築學者。他因將科學研究方法應用於建築和城市規劃研究而聞名。 在京都大學擔任教授超過 25 年，並撰寫了許多關於建築理論的開創性著作。 京都的 Uzo Nishiyama 紀念圖書館以西山命名，專門從事與建築和城市規劃有關的工作。

這是位於東京郊外的一棟小住宅。妹島曾經設計過幾個小住宅，雖然數量並不多。她總感覺到日本的都市住宅中，家居物品的量與家的大小往往都無法配合得很好。由於規模的限制，以至於若想住得夠優雅的話，除了盡可能不持有物品，不然就是得全部藏到收納空間裡。於是妹島在本案中，試圖挑戰讓家人們擁有各種東西，同時也被適切地看見。不僅要看起來不髒亂，也能享受生活樂趣的做法。於是創造出很多小房間，讓個別的所有物品全部巧妙分配設置在家中的各個部位。

這個家族構成是有奶奶與年輕夫妻及二個孩子的五人家庭。由於是 27 坪左右的家，因此希望盡可能取出一個沒有物件混雜聚集的大空間（餐廳暨起居室，10 疊~12 疊，5~6 坪之間）。不過如果在屋內就只能待在寢室或這個起居室的話也未免有點無趣，因此這裡雖然小，但也希望能創造出更多願意前往並逗留的其他空間。因此將孩子的房間簡化成「床的房間」與「桌子的房間」，創造出空間的主題性。

由於基地旁的梅花開得非常漂亮，業主也想將這棵梅樹留下來，於是在這塊本來就很小的土地上又做了些微的退縮。在盡可能留下這棵梅樹的前提下，決定了外形量體的規模。由於房間都很小，為了盡量將各房間的隔間處理得夠薄，因此一律用 16 公釐的鐵板構成整個空間。除了浴室與祖母的房間外都沒有門，由於隔間牆都具有開口，整個狀況是即便置身於一個房間裡，也可透過各種窗戶看到外部或是別的房間。雖然外牆設置了大量的開口，但那卻是為了作為各個房間必要開窗之存在。因此空間全體是和緩地連結在一起。就這個

意義上來說，是按照原本的期望而實現了一個 One-Room 空間，並且產生出一種聽得見聲音、卻看不見人影的不可思議距離感。

對妹島來說，在本案中採用鋼板成立「薄」牆的這件事，與其視為美學的考量，還不如說是為了掌握空間的關係性。由於清一色的薄鋼板創造出不具主從的「空間堆疊」狀態，於是「吃飯」、「睡覺」、「學習」、「閱讀」……這些生活行為被細膩地劃分、散布到這個小住宅裡，創造出超越物理層面上的豐盛，呈現出令人耳目一新的住宅生活提案。

這是透過競圖贏得的複合式公共設施。地點在群馬縣的鬼石町，基地是位於一個人口只有七千一百人左右的小城鎮市中心的中學旁。原本是個巨大草坪廣場，後來則是作為運動廣場與停車場。於是有了在這裡蓋體育館與小型演藝廳的計畫。周邊環境林立著小住宅，而其周圍則又有群山的環繞圍抱。為了配合鄰近環境，因此將面積比較大、天花板比較高的演藝廳及體育館的量體埋進半地下，並採取分棟式的做法來處理。體育館、演藝廳、管理棟這三個機能，由曲線圍塑成不可思議造形的分棟，並與廣場連成一體，成為回答設計需求中關於「屋內廣場」這個主題的造形。三棟建物中的柱子間隔，全部都以單一網格（Grid）面狀系統來加以整合，激進的有機性與古典的秩序相互交錯，賦予建築一份安靜的強韌

體育館、演藝廳、管理棟這三個機能，由曲線圍塑成不可思議造形的分棟。

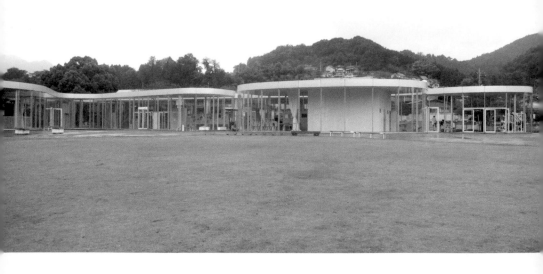

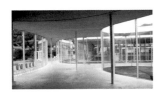

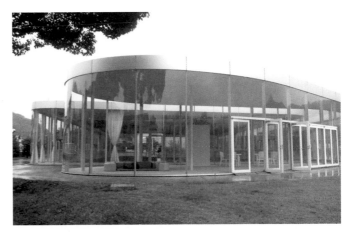

質感。若是看平面圖,這個奇妙的飯勺形、或說阿米巴原蟲
造形,並不是透過徒手繪製出來的成果,而是將賦予條件的
全體面積加以自由分割,並且意識著廣場所做出的結果、以
及曲面玻璃之種類在預算限制等各種影響下的產物。

三種機能宛如有機體般聯繫在一起的同時又相互獨立,分棟
之間時而會有居民或小學生自由漫步穿梭其間,呈現出饒富
趣味的生活風景,讓這個設施與居民更加親近。因此,與其
說是以機能來決定建物的形狀,還不如說是思考了如何搭配
地景與潛在的民眾生活行為所得到的結果。

因為是體育館兼演藝廳,因此需要比較高的天花板高度,因
此以半地下化處理,外觀宛如平房。被這種比較小的量體所
包圍的草坪廣場、入口廣場、以及從體育館到外面的廣場,
這三個開放空間都是能夠讓人自由聚集或者穿越行走。走在
廣場以及連結它們的道路上時,可以看到內部,相反地也能

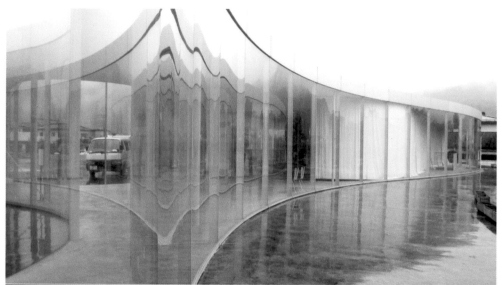

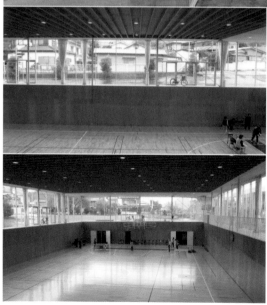

左‧體育館兼演藝廳，需要較高的
天花板，因此以半地下化處理，外
觀上宛如平房。

夠從室內看到外面的模樣。尤其是在半地下的體育館裡活動時，會有一種彷彿被這個小城鎮溫柔擁抱著的親暱感。

另一方面，建物本身雖然大量使用曲面玻璃，不過因為彎曲而讓內部變得比較窄的地方，會覺得廣場宛如緊靠在身旁；隨著走到曲度不同之處，空間變得開闊時，廣場卻又像是從身旁離去一般，有一種超現實的魔幻效果。在巧妙地搭配地形起伏與縮放空間量體的規模，使得置身在半地下的體育館與演藝廳的內部之際，也能感受到宛如同時和戶外地表上的孩童遊戲場很自然地連結在一起。外部時而遠離、時而靠近，淡化了內外的區別與差異，獲得無比豐富的空間體驗。是個為社區中心這種建築類型拓展出全新視野的佳作。

建物本身大量使用曲面玻璃，行進之間有一種超現實的魔幻效果。

犬島是瀨戶內海中幾個知名的小島之一，曾經以煉銅產業及石材採集聞名而有將近千人集居。就環境上而言，地形上有著豐富的起伏、並為自然所圍繞。然而隨著產業轉型、沒落而逐漸疏離化，目前只剩下數十人居住在此。由藝術總監長谷川祐子與建築家妹島和世在這個島上所作的犬島「家藝術項目」便是典型的「閒置空間再利用」。她們將當中幾個已經人去樓空的老房子加以改造並轉用成藝廊，並從那當中探索聚落空間的再構築。

離散分布在島上的展示室，都盡可能地配合基地周遭環境及風景來進行一體化的設計。一開始，會針對候補的閒置民居進行現況調查來確認該如何活用原來的木構造。如果損傷程度較嚴重的才始用鋁材或壓克力來進行重新改建。例如以舊民居所改造的 House F 就增設了一個以木材及鋁材製作的、猶如變形蟲般的物件，置身其中可以體驗到藉由鋁材之間的反覆映照所呈現出的奇特空間感。

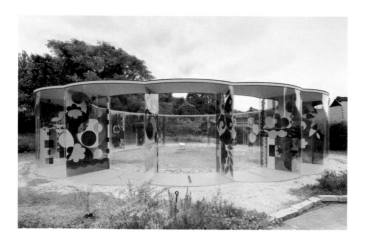

左
Inujima "Art House Project" A-Art House
Beatriz Milhazes : Yellow Flower Dream, 2018
Photo: Yoshikazu Inoue
.
右頁
Inujima "Art House Project" F-Art House
Photo: Seiichi Ohsawa

而 House S 則更益發自由地以連續性的自由微曲線來塑造出線性的壓克力透明量體，藝術家荒神明香在當中置入了大小不一的「圓形鏡片」（Contact Lens）、宛如連鎖式的氣泡漂浮綿延錯落其中、而呈現出不同透明度與遠近感。這個作品的意義在於將周圍村落的自然風景映造在壓克力透明量體之上，而讓周遭的村落也成為藝術的一環來被體驗。

另一個在聚落鄰里中所出現的則是妹島以鋁所蓋的銀色小圓頂亭子。裡頭擺設了幾張兔子椅，並在鋁質殼狀屋頂上打出無數個小小的孔穴而得以調和這個在大太陽底下看似非常炎熱的亭子裡的微氣候，宛如是被施加了魔法般地涼爽。

島上最迷人的是還保有被許多夾在山丘之間的場所、有著家屋連綿不絕的小徑、或者是可以眺望海景的高台等等。在不斷轉換的各個季節裡走在這座島上，個展示室所呈現出來的次序與他們之間的距離感。從道路遠方被看見的樣子、徐緩

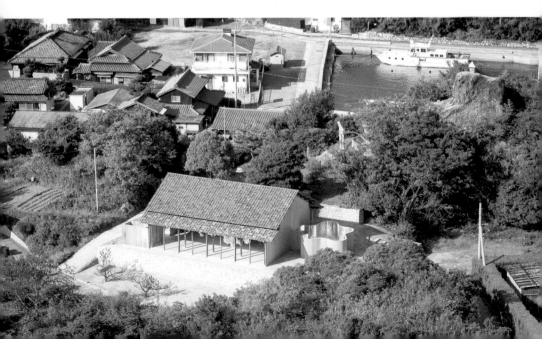

移動的樹木與植物、與各個民居的關係都在這當中被作為設計的內容加以確認。於是展示室透過木頭、壓克力、鋁、石頭等各種不同材料被建造。或許各個單體看起來似乎是完全不同的施作方式，但是在聚落中散步的體驗中，可以發現它們和矮石牆及柵欄、田地與庭園等聚落所既有的多樣性素材混在一起的過程裡，在體驗中有各種素材反復地出現，而得以感受到這些展示室其實是作為全體的一部份而溫柔地與聚落聚合在一起的。因此，藝術總監長谷川祐子指出，這個犬島「家藝術項目」的核心價值，在於從普通生活的延長上、把人們 的潛意識中所存在的力量與希望，以能夠共享的形式提引出來所呈現的「桃源 」之場所的意象。

建築師妹島和世也指出，「在執行這個項目的過程中，發現穿透、透明是重要的主題，因此將整座島上的藝廊呈現出透明的狀態，讓島上的風景都能納進藝廊來欣賞。」於是島上各個展示都被處理成開放的空間，而讓藝術品得以與周邊的風景被一起展示，因此整個村落的風景都藉由這些透明的展示室而被連續不斷地展示出來。

聚落所帶有的多彩多姿的地景、和全新存在的展示室與藝術、以及和那當中安詳的日常生活融合為一體，成就了整個聚落的嶄新風景。於是聚落一整個都成了美術館，而藝術也成了生活風景的一部份。

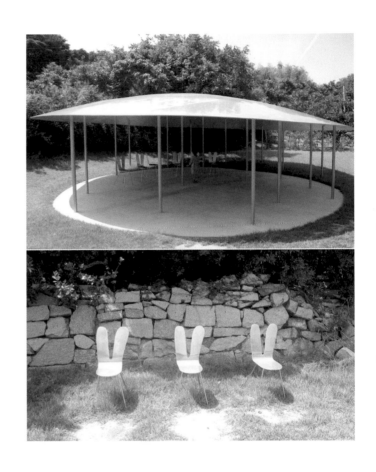

左頁

Inujima "Art House Project" S-Art
House
Haruka Kojin : contact lens, 2013
Photo: Takashi Homma

右上・銀色小圓頂亭子 | **右下**・設
置於戶外的兔子椅

這是位於東京西郊的小平市仲町地區、面向青梅街道所蓋的一棟結合公民館（社區活動中心）與圖書館的生涯學習設施。在原本就不同的兩棟建物當中，有著想要伴隨時間的需要來創造出各種場所的想法，因此妹島試圖在這個仲町 Terrace 中，盡可能以各種新的型態，創造出各種空間。基於這樣的發想，最終成果並非單一的塊狀建物，而是由各種場所聯繫編織而成的建物。

就外形而言，是以擴張網披覆的數個量體相互倚靠、而得以從多方向進入內部的構成。空氣可以穿梭在量體之間的縫隙，建築物本身也與周圍融合一體。它在各方向都帶有其正面，迎接人們來到這個開放的場域。低樓層部是公民館的機能，因此以複數的塊體在內部產生各種個性的室內空間，讓

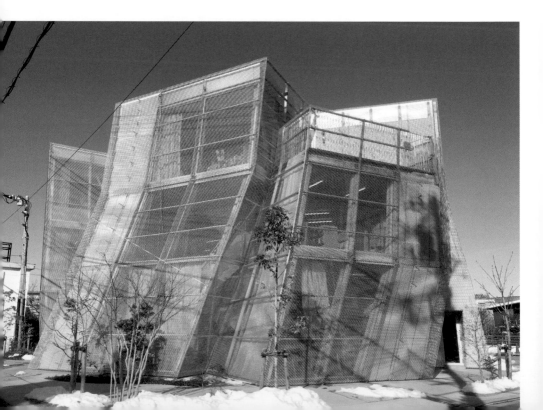

左頁下‧結合社區活動中心與圖書館的仲町 Terrace

右‧建築外形是以擴張網披覆的數個量體相互倚靠、得以從多方向進入內部的構成。

它們散布在庭園中，形成多元的場所；高樓層部位則把這些原本分散的量體給聯繫起來而逐漸在上方合一，創造出較大的室內空間作為圖書館之用。設計的核心概念是以「閱讀 Lounge」來貫串全體，將它視為緩衝的區域，讓不同的房間得以和緩相接。而這個「閱讀 Lounge」亦可扮演公民館大廳的角色，藉由機能的複合化來消解空間容積肥大化的壓力。

主要的構造系統是由分散於外圍部的 100 公釐鋼構角柱所構成的箱狀撞構架，並以內包樑深 100 公釐之 H 型鋼所構成的厚 200 公釐鋼筋混凝土樓板，將所有的量體給銜接起來。是一棟鋼骨造、地下一層、地下三層的建築。雖然並不是規模很大的一棟建築物，但收納著各種城市生活的機能而相當複雜。並不是一個擁有巨大中心場所的建物，卻是各種場所宛如丸子一般疊合在一起的建物。玻璃的面與牆面都以能夠溫柔反射光的鋁材金屬擴張網來加以包覆，朝著所有方向婀娜站立，成為屬於這個地區與環境中的嶄新公共空間。

鋁材金屬擴張網

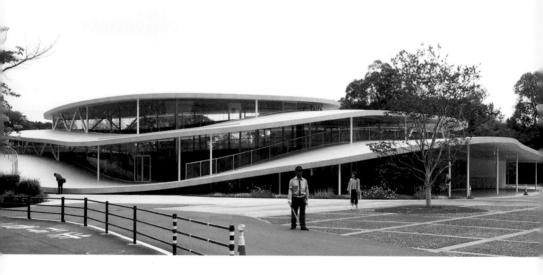

此案是藝術科學系的新系館。宛如幽浮從天而降般的有機外觀。這棟新校舍總樓地板面積 3,176.28 平方公尺，是地下一層、地上二層的三層樓構造。大阪藝術大學的校園位於小高丘上，而這棟新系館就位於前往校園途中之坡道的盡頭／校區入口處的位置。

妹島表示她在設計這棟新系館的時候，首先考慮的是與周邊環境的和諧。「高橋靗一先生設計的大阪藝大校園，把心思花在與地盤之間的連結。然而由於這棟新系館是位於校園突出之端點的場所，因此做出了能夠與既存校園連結，又能讓人感覺到這裡是整個山丘一部分的那種設計。」

大阪藝術大學藝術科學系館，宛如幽浮從天而降般的有機外觀。

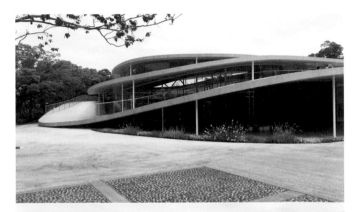

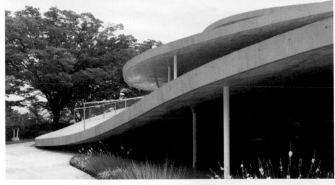

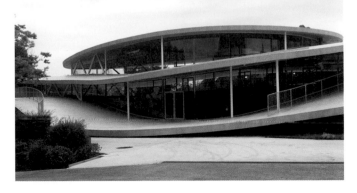

包圍這棟系館的巨大「遮陽板」描
繪著緩和的曲線而與地面相接。

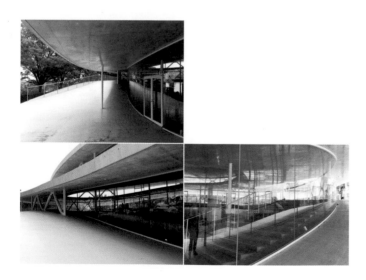

左上 · 上 · 入口大廳與系館 Logo ｜
左下 · 建物與周圍能夠巧妙地連結
在一起的穿透性。

直接擄獲人們視覺的是其緩和的曲線。這份由有機的混凝土曲線帶來的效果，並不只是與周圍的協調而已，其具備的開放感也是很大的特 。妹島是這麼說的：「想做出任誰都會很想進入的那種建物。我認為有達到了自己想呈現的那種效果。2010 年雖然也做了洛桑勞力士學習中心，然而那個案子的內部即便是相連的，但對於外部卻是切斷的。基於這個反省，而去思考該如何讓建物與周圍能夠巧妙地連結在一起。」

包圍這棟系館的巨大「遮陽板」描繪著緩和的曲線而與地面相接。學生也可以從那裡進到內部，或者二樓的半戶外開放式露台等等，妹島的目標在於到處都能感受到內與外自然地連結在一起。此外，成為學生能夠彼此交流之場域的這件事，也是這棟新校舍的目的之一。「並不是讓這個新系所的學生獨佔，而是希望成為其他學生們也樂於前往交流的場所。這麼一來，不就能有更新的藝術得以誕生嗎？」

這棟新系館的內部有三個大展示空間、四間講義室（授課教室）、五個工作室，對於今後能扮演什麼樣的教育角色令人期待，相信這對於學習建築也會發生極大的影響力吧。

這是於 2019 年設計完成的一輛宛如銀白色子彈、以銀白鋁
材表層反射出自然環境、成就全新風景的西武鐵道新型特快
車 001 系「Laview」。在 Laview 這個暱稱中，「L」指的是
Luxury 與 Living，而「a」則意表如箭一般的速度、「view」
則包含著從巨大窗戶做移動式眺望的這個意味，創造出如同
置身公園般的車輛。

這段路線從都心池袋穿越住宅區，一直延續到飯能與秩父的
山間。每個場所的風景轉移與更迭是最大特徵。妹島在進行
設計發想的過程中表示，並非只是做出突顯特快車之速度感
的設計，而是必須思考把都市與自然的風景給溶解進來的策
略。此外，使用本車的人員包括觀光客及通勤族等多樣化的
客群組成，因此它不只是車輛的物與容器，而是試圖做出讓
人們可以和各種事物相遇與移動般體驗的設計。於是她揭示
了「能夠溫柔地融入都市與自然風景中的特快列車」、「所
有人都能夠放鬆、猶如起居室般的特快列車」、「創造出新
價 ，不只是作為移動的工具，而是作為目的地的特快列車」

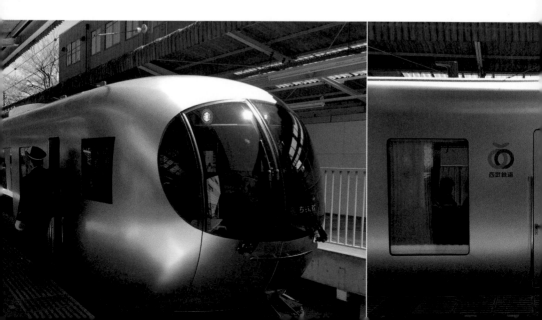

宛如銀白色子彈，銀白鋁材表層
的西武鐵道新型特快車001系
「Laview」，以圓形的車頭形狀配
製大型窗戶玻璃。

的三大設計概念，以圓形的車頭形狀並配製大型窗戶玻璃，利用鋁的素材進行塗裝的車輛，任何地方都能帶給人們可愛的親切感，無論是在都市、住宅區、或是自然環境中都能不可思議地完全適應其中。

如同一開始所提到的，本車輛最主要的特徵在於能夠映照出周圍景色的鋁材外觀，以及使用了三次元曲面玻璃的球面狀車頭。妹島表示，稍微帶有一點點曲線的鋁材外壁構造並不容易，尤其像車子這樣的工程大多是由職人匠師的手工進行製造，再加上為了讓就座乘客能夠從膝蓋部位空間整個擴展開來，採用了令人印象深刻的高 135 公分、寬 158 公分的巨大窗戶。妹島的意圖在於藉由這個巨大的窗戶，讓自然環境滲透到內部，並透過彷彿包覆整個身體、帶有些圓潤感的坐席，賦予乘客如同置身在起居室般的閒散與舒適感。這樣的成果，更新了鐵道車輛空間的既定視野，創造出全新的價值。

若說建築電訊 Archigram 曾經在 1960 年代提出 Walking City 的構想，回應了屬於那時的搖滾式狂想，那麼妹島無疑在 2019 年實現了一個凝結當代移動性生活之浪漫想像的 Running Architecture。

Laview 的「L」是 Luxury 與 Living，「a」是如箭一般的速度、「view」則包含著從巨大窗戶做移動式眺望的這個意味，創造出如同置身公園般的車輛。

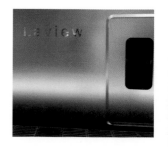

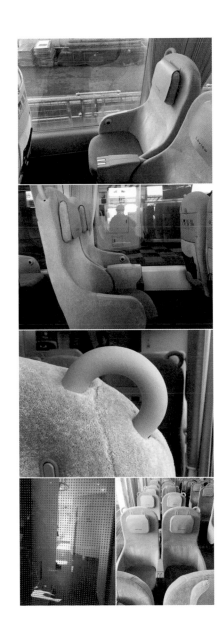

上‧令人印象深刻的高 135 公分、寬 158 公分的巨大窗戶。 | **右一**‧帶有些圓潤感的坐席,賦予乘客如同置身在起居室般的閒散與舒適感。 | **右三**‧座位的圓形握把 | **右四左**‧網點玻璃門

森山邸　　　　　　　　　　　　　　　　　2005
十和田市現代美術館　　　　　　　　　　　2008
豐島美術館　　　　　　　　　　　　　　　2010
千住博美術館　　　　　　　　　　　　　　2011

在西澤立衛建築選這部份的篇章裡，最後之所以是以「白無垢」（亦即純淨而無圖像）的方式來呈現，最主要的原因在於西澤先生強調他的這些作品與合作的藝術家及建築業主/主管單位有相對嚴謹的媒體刊登規格要求，因此在 SANAA 有其他出版計畫、已經與日本其他出版社簽訂合約的規定下，無法提供任何他所認可的素材，而希望作者用文字作極簡式的意向性敘述表達。

森山邸

西澤立衛讓全世界眼睛為之一亮的住宅代表作，就位於東京南邊的蒲田一帶。主要特色在於把單一住宅中的空間拆散成許多量體，讓它們分散配置在單一基地上的另類做法。這個處理方式某種程度回應了基地所在的這個古老住宅區，呈現出存留著鄰居們都是朋友的那份屬於地域共同體般的社區情感氛圍。

住宅的空間計畫，基本上就是要蓋出一棟可供出租的公寓，除了業主的住宅外，同時附有複數居住單元。西澤發現基地周邊的住戶們都把自己的庭院經營得很有味道，並呈現出屬於這個對外敞開、帶有寬容性之地域共同體風景，再加上若蓋出太大的量體會為周圍帶來壓迫感，因而決定拆解大量體，改做分散式的配置，讓這當中的居住單元能夠擁有自己的庭院。在一般的集合住宅設計中，該如何和鄰房做出間隔、該如何避免相互干擾會是操作上的主題。但是在森山邸這個案子當中，反而會是以該與鄰房帶有什麼樣的關係為設計上的主旋律。藉由分離配置所產生的開放感，也萌生了住宅中的全新質感，結果創造出一種將類似房間規模的量體散布並排在基地當中的絕妙風景。

就森山邸的平面來看，每個居住單元的形都不同，樓層數也不同，部分單元有地下室，各住宅都擁有庭院。不同的住戶，庭院量體會是一個或兩個、甚至也有四個的各種樣式。再加上和庭院的關係有包圍型的庭院，也有相反的型態，像是在眼前有庭院或是在屋頂上有庭院。庭與住戶的關係是多樣的，而庭與家之間的關係也會是多樣的。目標在於促成量體彼此間和諧的同時，也創造出空間的豐富性。

在設計過程中，開始思考將居住量體的開口部放大，讓庭院與室內產生相似的狀態。雖然是在箱子中，但是當有孔洞時會變得較為開放；雖然是庭院，但在量體的包圍下變得較為閉鎖。這個相互的連續狀態是後來確立的目標。雖然個別形狀不同，但就全體而言，是要創造出為居民存在的風景。隨著時間的推移，樹漸漸長大，整個風景也會產生變化。最終若成為像森林一般，那麼不只是對於住民，對於在道路上經過的人們也會帶來影響，就如同每天通過的道路旁有著神社及鎮守之森一般的感覺，能為這個地區帶來吸引任何人都想經過這裡的那份魅力。

「透過森山邸，庭的這個非常有趣的世界，成為一個多樣性的世界，另一方面，內部與庭有所分別、內外的本質是不一樣的這件事也變得清晰。這反而成了我思考能否使用『庭』，來作為讓人們感受到空間魅力，並設定成建築空間議題的契機。」

一體化的內部與外部・西澤立衛

這是為青森縣十和田市所蓋的藝術中心。位於興建於明治時代、擁有歷史的格子狀街道上。在那格子狀街道正中央,有一條以櫻花樹與松樹為行道樹、非常美麗的「官廳街通」大道。由於近年的合併與廳舍移轉,有些大樓消失了,這條大道上的景觀於是變成像是掉落好幾顆牙齒的狀態。對於逐漸毀壞的景觀該如何再生的這個問題,市政府方面決定興建藝術設施,藉由在空地上招攬舉辦美術活動,創造出有別於過往風景,並試圖為這條大道全體帶來活性作用。

全盤的基本計畫(Master Plan)是由 Nanjo & Associates 這個美術專業團隊所主導,規劃出整條大道的全體主要平面。他們的想法是將「官廳街通」整體看成是一座美術館。對這條大道使用「美術館」這個建築概念,可說是非常有趣的想法。空掉的基地放置幾個作品,或者是成為休息場所、變成辦活動的場所之類的構想。最後決定在其中一塊空地上蓋出美術館。

在提案階段時,西澤提出分離式建物群的提案。雖然是獨立的設施,卻是將官廳街通全體視為美術館的一部分,因此和大道之間保持密切的關係,並且將其中一個主要量體的角度調整成正向面對官廳街通對面空地(後來成了草間彌生作品公園)的姿態。

由於這座美術館中的永久展示作品較多,因此可以思考在不更動個別作品之下,最適合作品的房間形狀以及採光方式,於是採取類似森山邸的那種分散配置做法。個別處理使得全體擁有空隙較多的透明感,對面的空地以及走在大道上的人

們在看著美術館的時候，也能夠清楚看到建物內部。有些量體擁有非常高的天花板高度，也有些是尺度相對低矮的，各自擁有不同的造形與特性。在庭院中也放置作品。整體而言，思考的是活動而非在建物裡終結，而是往基地外有連續性的開放。為了作出整合而以觀覽動線的走廊來串聯這些大小尺寸各異的量體。量體之間的縫隙可以舉辦活動、或是咖啡座、或為展示的場所。高密度聚集的地方，在戶外也會成為有點類似內側的空間。於是可以知道這座美術館最大的魅力就在於由各種量體的排列組合而成的超現實風景。這裡頭除了美術館，也作為多目的藝廊來進行展示，或是事務辦公室。而天花板高度達 10 公尺的超大單一空間，裡頭就置入咖啡店與圖書館，賦予積極對人們開放、宛如都市客廳般的公共性。

十和田美術館藉由其開放式的量體配置，使得建築物超越單體的思考而與都市空間毫無分割地連續在一起。因為這份把官廳街通全體處理成美術館、帶有都市設計願景的宏觀思考，為十和田創造出無與倫比的城市容顏與表情。

　　「藉由分棟的做法將一個個建築加以小規模化，在尺寸上的某些部份有了與藝術作品及行道樹接近的尺度，於是有別於『建築作為容器、藝術作品作為內容』這個既有的關係性，在某處產生了建築與藝術作品對等混合的狀態。」

　　　　　　　　　　　　十和田市現代美術館的設計思想‧西澤立衛

豐島美術館位於豐島靠近海邊且能眺望大海的小高丘中腹地
帶,周遭是和梯田混合在一起的美麗自然環境。為了能夠與
藝術家內藤禮的作品完美演出,西澤立衛的提案是「帶有從
天空鳥瞰時,宛如水滴的造形」,由自由曲線構成的混凝土
殼構造建築。這個如同水滴般極為有機的建築形體,除了與
周邊起伏的地形和景觀有著完美的協調性外,其建築本體的
混凝土薄殼板結構,成功地創造出規模寬達 60 公尺的空間跨
距,因而孕育出一個巨大且有機的 One-Room 內部空間。西
澤刻意將本建築壓得比一般殼結構建築來得更低,因此在外
觀上,與其說是建築物,看起來還比較接近土丘或坡道之類
的地景般存在。那既像祕密基地,也像是個洞窟。因此賦予
人一股既現代又前衛,卻亦帶有某種原始性質感的所在。

它的室內因為被刻意壓低,有了一種被拉伸得比較遠、在水
平向有某種無限蔓延的廣度。這個美術館與其說是作為美術
品的容器,還不如說建築本身就是一個藝術品。最大的特徵
在於它在殼構造本體上開了一個非常巨大的洞。從那兒將光、
雨等自然的動靜帶入建築裡,並富有某種難以言喻的精神性
與神聖性。在這裡,只要置身其中就能夠感到情緒的昂揚、
充滿著潛在事件的可能性。讓心沉澱下來體驗空間的靈性,
成為每個來此的人們最重要的儀式。或躺或坐或臥,感受與
大地一體的地板的同時,也能夠側耳傾聽這個半戶外建築空
間與自然環境的對話與動靜。換句話說,西澤創造出一種讓
建築與環境處於「既封閉又開放」的動態,而這也和我們身
體所帶有的那份與自然韻律同調的內在韻律是息息相關的。
於是在這個朝著天空打開、帶有洞窟之原始性格、如同自然
地景般的美術館裡,西澤立衛達成了將環境與藝術及建築融

合在一起的目標。

法國的思想家昂希・列斐伏爾（Henri Lefebvre）在其著作《空間的生產》（La Production de l'espace）當中，提及了所謂非視覺的東西，例如聲音、光與觸覺，作為構成空間的重要要素，與身體的韻律及空間的認識是息息相關的。或許透過西澤立衛 Free Hand 的自由曲線所創造出的這個宛如極致地景的作品，也和我們感受空間的內在韻律——與生俱來的與自然界直接連結的感受性、或說第六感會是有所關連的吧。

「透過被打開的這個位於頂部的孔洞，光與雨、美的自然之動靜與氣息被帶了進來，或者可察覺蝴蝶與鳥類飛躍而過。這裡成暨如同半戶內、也好似半戶外般的空間，產生了不可思議的開放感、以及與環境的連續。」

　　　藝術 建築 自然——三者之間的和諧與連續・西澤立衛.

位於長野縣輕井澤、這座專屬於千住博這位藝術家的美術館，
有著和遠在瑞士洛桑勞力士學習中心類似的基因，是超脫了
建築為方盒子的框架、成為高低起伏之丘陵地景的前衛作法。
從入口進入往內部走時，可以發現整個地板微微傾斜。視線
的前方隔著畫與透明玻璃圓筒，能夠看得見綠意，讓人很自
然地會往那個方向移動，是一棟會引誘人往內部走、充滿神
祕魅力的美術館。

據說這個案子是因為西澤立衛偶然與藝術家千住博在直島共
乘巴士，路途中突然受到邀請，並表示希望做出類似直島海
之驛那座碼頭建築般通透、輕盈而明亮的建築。

西澤在本案中將基地的起伏直接反映在建築地板的傾斜上，
讓建築物最高與最低的位置得以相連，成為一個大型的 One-
Room 空間。這樣的手法主要是在創造出空間中的動感，並
且也能作為誘發活動的裝置。

這棟建築物中到處挖出「洞穴」，這些洞穴是以自由曲線構
成，並以曲面玻璃加以包覆，成為許多不定形的中庭。建築
物的周圍以及中庭裡種植多達上百種的草木，因此走在其中
宛如漫步森林般的不可思議，並且在不同季節展現出多樣的
繽紛色調。而「自然」地形的真實體感也透過傾斜的地板傳
遞到人們身上，喚醒人們原本受僵硬方盒子建築所制約而沉
寂已久的身體感。

內部主要是千住博先生的作品，最令人印象深刻的是名為《瀑
布》的畫作。懸掛著這件作品的板牆之間，可以看得到外頭

的綠意，這些被描繪出來的瀑布宛如與真實的綠意合為一體，創造出「另一個自然」的景象。

「原本妹島和世委託 Maruni 木工所製作的兔子椅，因著西澤立衛偶然從旁經過提出意見而變成共同設計者。有別於過去單一物件的創作，這次因為是大量生產，所以試著去思考大量生產下所能夠產生的趣味：一個是大量地並排在一起；另外若能夠把每一個都作成不一樣的造形肯定很好玩，於是提出把 500 張 free hand 筆觸略有不同的兔子椅全部製造出來，加以並列的提案。只是後來因為是機械製造，所以最終還是全部長得一樣。在那些 Free Hand 的提案中也有幾個不一樣的方案，有些是比較慵懶的、比較放鬆的，而最終製造出來的則是我個人覺得帶著野心、洋溢著青春朝氣並帶有知性般的兔子椅。」

兔子椅・西澤立衛

SANAA 建築選

DIOR Omotesando	2003
海之驛—直島宮浦港碼頭設施	2006
紐約新美術館	2007
J Terrace Café	2014
莊銀 TACT 鶴岡文化會館	2017

位於表參道上的名牌 Dior 精品旗艦店，在 SANAA 的設計下，成了日夜均散發出雪白階層、帶有曖昧柔美光暈的半透明玻璃盒子。

SANAA 處理的是建築的基本量體與結構，以及基本設計及外觀。室內 Dior 則表示要自行處理。不過妹島與西澤仍然試圖把它處理成外裝設計與內裝設計上並無斷裂與分開的狀態，想創造出內部與外部彼此賦予影響的建築。於是，做出了一個四周圍都是玻璃帷幕、內部可以被看見的建築。

整體來說，採取以各樓層單一空間作垂直式層積式做法，並以兩個小型服務核支撐全體的構成。各樓層為了做出室內空間差異化而改變它們的天花板高度。但是若按照要求蓋到 30 公尺為止的高度，四個樓層的天花板高度就顯得太高，因此巧妙地在各樓層的天花板裡配置了設備空間，然後再將店鋪空間反覆堆積處理。而這個方法使得樓高在建築剖面上呈現出一種隨性反覆的分布與構成。外觀的視覺上，看起來仍然保有原本四層樓設定的樣貌，或者是彷彿有更多樓層被包覆其中的感覺。

至於最受注目的，果然還是建築皮層這個部分。它並不單單只是玻璃帷幕，是由玻璃及壓克力構成的雙層構造。主要是希望不做出一個內部與外部完全斷絕的密室空間，而是能夠和都市有某種連續的高度開放空間。另一個採用雙層構造皮層的理由，則是為了滿足業主 Dior 提出的，希望以這棟建築實現出該品牌的意象，亦即它在具有古典氛圍的同時也具備現代感，並且帶有優雅女性特質的這個部分。建築家妹島和

下・一抹晶瑩剔透之白的 DIOR Omotesando
・

右頁・夜晚的 DIOR Omotesando

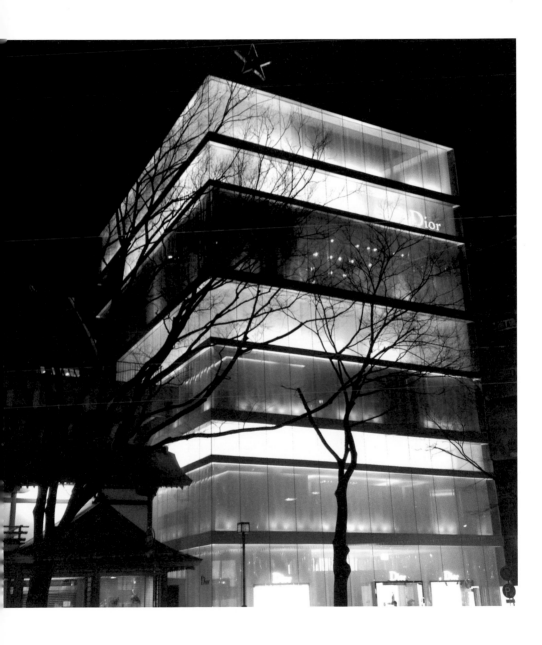

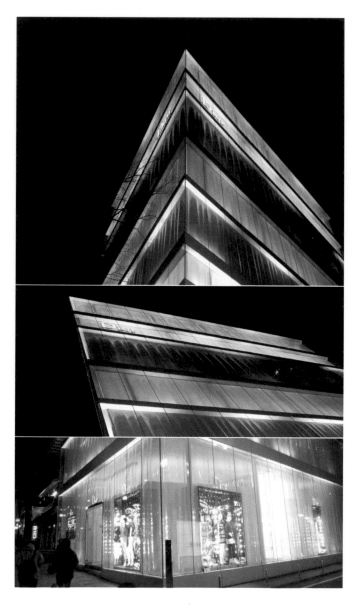

左‧建築皮層不單是玻璃帷幕，是
由玻璃及壓克力構成的雙層構造。

右頁下‧Dior 的品牌主視覺

西澤表示在研究 Dior 的品牌美學時，發現其女裝的裙襬很直接地呈現出 Dior 的風格，因此就想試著用比玻璃更軟的材質來捕捉溫柔的女性意象並予以表達。

於是，SANAA 便採取了將內部與外部加以重疊、揉合，呈現出宛如裙襬狀的壓克力簾幕將全體包覆住的樣貌。除了模擬輕柔飄逸的型態之外，也做出如皺摺之動作般的效果。在這個玻璃與壓克力所組成的雙層構造中，光透射進玻璃之後又在壓克力的反射下混在一起，因而形成曖昧、朦朧而柔美的光景。

這棟在視覺上無比立體而極富視覺戲劇性的高層建築，散發著有別於表參道另一頭之 PRADA 的另類優雅質感，為這條綠蔭大道帶來一抹晶瑩剔透之白的清新。

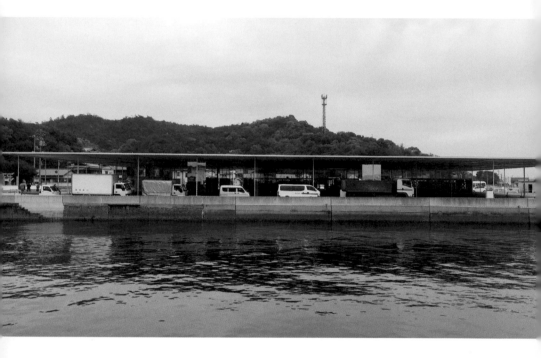

這是座落於直島宮浦港碼頭的海之驛站。這個港口在當初是打算整建為直島的文化交流據點。主要是希望能囊括碼頭機能的售票口與候船室、辦公空間、遊客中心與土產販售及活動空間共約 600 平方公尺的機能，並要求在共有 5,400 平方公尺的廣大沿海基地的南側，蓋出一棟可作為地標般的建築物。然而 SANAA 卻認為這樣的做法和周遭環境並沒有任何關係而顯得唐突，因此轉而採取一種試圖塑造出成為該港口沉穩風景的建築提案。於是便催生出長 70 公尺、寬 52 公尺，極為單純的超大屋架，可遮蔽整個基地的極簡造形。雖然在形式上毫不起眼，但是空間組織卻體現了日本傳統建築的精髓，是一種可以隨著機能需求而在水平向度上有機地繁衍增

上·海之驛長 70 公尺、寬 52 公尺的超大屋架，可遮蔽整個基地的極簡造形。

右頁·巨型屋簷塑造出的半戶外遮蔽空間，讓人們能從四面八方自由進出。

加的模式，並且透過不同的素材來作借景與映景的動作，用以回應與自然環境之間的關係。從屋簷下與周邊，望向海或山、聚落等周遭的風景幾乎完全不被遮擋，視覺上是完全通透的狀態。若是置身海上的遊艇，則能看見這個大屋頂映照的島上風景，並在立面上呈現一種往水平方向廣闊延伸開來的效果。

這個巨型屋簷所塑造出的半戶外遮蔽空間，也讓人們可以從四面八方自由進出、並隨時體驗和周圍環境的連續性景致。車輛的暫停空間、等候空間、活動會堂、休息室等機能則透過玻璃箱型空間量體點狀式地散布其中，恣意而不凌亂。從這個大屋簷下可以看見除了生活在這裡的人們之外，也有自行車、貨車等從靠岸的遊艇登上這個島。在此，可以看見充滿與聚集的各種人們，有的為了等船而在裡頭的咖啡店小憩一番，或是開著車準備搭船，以及打算從這裡上岸去的觀光客。海之驛讓這個地方成為充滿各種風情、如同直島的入口大廳般的場所。

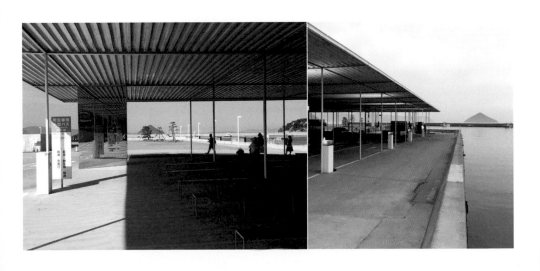

這是位於紐約曼哈頓包厘街（Bowery）的新當代藝術美術館，是 SANAA 難得設計出的另類「高層」建築。一般來說，SANAA 的建築原本就有意識地避免做出具有大量體的外觀，並且在平面上執著於該如何將內部與外部自然連結在一起，然後再順著平面鋪上外皮來構築出他們的建築，絕大部分都是單一樓層的做法，並且如同被撒在基地上一般的配置。然而，這棟位於紐約的新美術館，基於基地所處的環境與區位，只能採取往上堆疊，但基本發想依然未曾偏移上述的主軸，將原本散布在平面上的量體轉化為積木般、垂直向度進行往上堆疊的動作，並以錯位的手法來回應紐約特殊的建築型態規制，呈現出數個規模尺寸不一的量體，完成了具有動態韻律感的疊砌式外觀。簡單來說，就是在設計過程中，配合斜線限制的同時，利用向後退縮的手法引導出這些錯位的效果。接著再進一步利用這些錯位的部分，創造出展示藝廊的天窗採光／照明，有些則設置成戶外陽台，讓參觀者得以出入，甚至是讓藝術品走出戶外。到了晚間，光線則從內部發散出來，使得美術館的照明設計得以與城市景觀融合，參觀者在這裡並不只在密閉空間欣賞藝術品，同時也能感受到與城市的連結，並且欣賞別有韻味的嶄新城市地景。

由於美術館佇立在市中心，考慮到人們從不同遠近的位置看過來的感受與效果，所以希望這棟建築在外觀表情上有不同變化。首先，從遠方看來可能只像一個箱子，但使用單純的平面還是會太強烈，或許漸漸走近後發現一些紋理，隨著光線的照射還能夠展現多樣的表情，因此在建築立面及外觀的思考上，是在外牆再多貼上一層不透明鋁材擴張網的雙層外裝。做法是在外牆的防水保護層上貼附板材，然後再多加裝

右·紐約新美術館將平面量體化為積木般，往上堆疊，並以錯位手法設計。|下·紐約新美術館入口

一層宛如漂浮其上的擴張金屬網。無論是在牆的部位或者是有窗戶的部位，全都貼上了這樣的擴張網，這道處理手續使得建築外觀的輪廓能夠變得不那麼僵硬，化解過於強烈的量體感，整棟美術館被賦予曖昧而柔軟的優雅質感。

從朝向大街的出入口進去之後，室內有商品區、小型咖啡廳和小小的免費展示藝廊，走上樓梯後則有其他展區。因為建築物面積隨著高度變窄，所以將展示區的空間挑高，以求達到比例協調。因為這是一個實驗性的美術館，所以很多結構及日光燈等都外露，室內裝潢感覺就像工業風的倉庫。裡頭也設置樓梯作為銜接展示藝廊的動線，而最上層則是多功能使用空間，可以提供給一些工作坊使用或是舉辦宴會等用途。每個樓層都以狹小的樓梯緊密連結在一起。來到這裡的民眾可以在慢慢往上爬升之後，自由地走出戶外到露台去看看周圍的風景，是試圖邀請更多人往上移動、並在這裡可以得到城市生活片刻喘息的那類型美術館。

上・無論牆或窗戶，全都加裝一層
宛如漂浮其上的擴張網。

右・外牆貼上一層不透明鋁材擴張
網，近觀時賦予建物多樣表情。

這座位於岡山大學正面入口大道旁開放綠地上的輕構築，
是為了「讓人們聚集、產生對話之場所」而設立的「Junko
Fukutake Terrace」。這個宛如環境藝術般的作品是個沒有牆
壁、蟄伏在有著微微地形起伏草原上而具備有機曲線的穿透
式空間，已經可被視為 SANAA 的標準動作了。類似的設計
手法，與宛如變形蟲建築造形、最早出現在 2009 年的倫敦
蟒蛇藝廊（Serpentine Gallery Pavilion）的夏日展館一案當
中。刻意藉由曲線來化解原本因為抽象直線量體而與自然所
產生的阻絕感，並藉由可映照周邊的不鏽鋼鏡面鋼板來映照
其周邊，使得原本奔放型態亦能溶解成環境的一部分，融合
在地景當中。

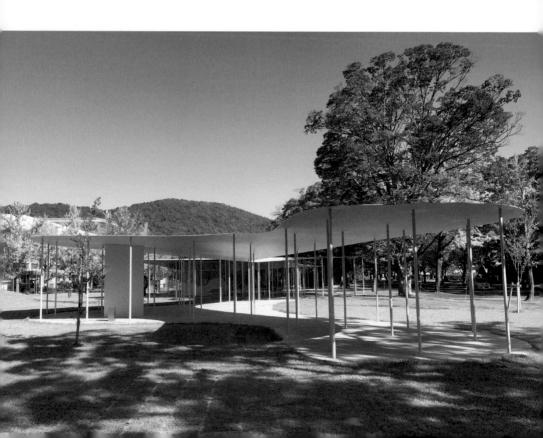

置身在這個 Café 裡與待在戶外幾乎沒什麼分別，彷彿像是被周圍的樹木所圍繞、被陽光所包圍的那般，賦予人們一種內外境界線完全消失、完全與自然同居的錯覺。然而這份不可思議的空間經驗卻也同時具有某種既視感——那就宛如整棟建築完全被日本傳統建築中的「緣側」（簷廊）這個中間領域所充滿般地安適與暢快。這個部分讓人不禁突然察覺，也許日本當代建築的前衛，其實就來自於潛藏於血液中的生活慣習基因，以及對於古老文明的全新詮釋吧。

在 J Terrace Café 的網頁中提到，「在這當中所停駐的時間，或許能夠成為過去未曾感受到的日常體感，因而得以帶來全新的主意與靈感吧」。

左頁下‧為了讓人們聚集、產生對話而設計的 J Terrace Café。

‧

下‧有機曲線的穿透式空間，宛如現代版的日本傳統建築中的「緣側」（簷廊）。

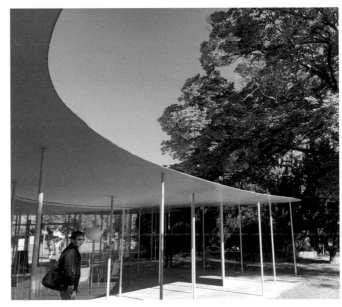

這是一開始由妹島和世贏得競圖、最後由 SANAA 一起完成、屬於他們的第一個劇場建築案。

有別於過去 SANAA 那種冷靜、沉穩而低調的建物造形，在這個案子裡反而有了類似法蘭克・蓋瑞（Frank Gehry）那種張牙舞爪的模樣與姿態。事實上這是妹島為了考慮搭配鄰近的江戶時代建物「致道館」的和風意匠，呈現出數個小屋頂與牆壁柔性堆疊的形狀，並對照遠方山脈的稜線進行模擬修正而成的外觀輪廓。

然而，以建築家的感性所描繪的恣意形狀，以及選擇不具色彩的黑白色調之素材所構成的現代建築，究竟是否能夠與傳統建築及古老街區產生良好的對話與和諧，或許是從一開始就存在的重要議題。當然這樣的作法或許對於地方城市中心地帶的活化多少會帶來一些助益。

就內部空間本身而言，最終成果與提案階段相較，演藝廳的坐向，以及小演藝廳等房間在配置上有較大的調整與改變，但基本上仍是以繼承「庄內地方」這個地區經常看到的「鞘堂[1]」形式（以地域性風土所誕生的建築形式）的平面來加以發展。不過作為本案主體的劇場部分，可看到 SANAA 顛覆既定思考，將空間計畫重新編輯與再詮釋的挑戰。一般來說，劇場建築平面中的表（觀眾的空間）與裡（演出者的空間），包含連結這些房間的動線等，都會做出清楚的區分，但是在本案中，這些區分卻變得異常曖昧。比如說，當人們在演藝廳周圍的前廳（Foyer）／廊道散步時，也會遭遇到帶有同樣質感空間之延長的服務性空間（搬運空間與休息室）。

右頁・對照遠山與鄰近江戶建物，所設計出的鶴岡文化會館造形。

[1] 為了保護建物免於風雨的侵襲，採取宛如從外側包覆起來所蓋出的遮蔽式建築構造。最著名的是日本岩手縣平泉町中尊寺「金色堂」，亦稱之為「覆堂」。

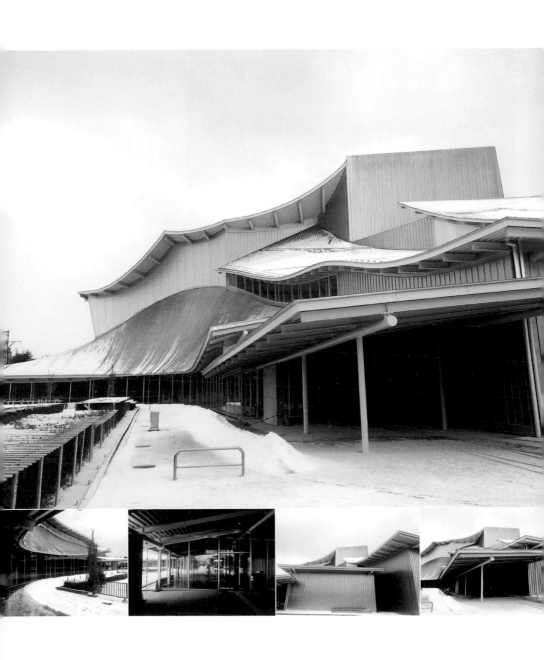

左上‧演出人員休息室 | 右上‧彩排室 | 左下‧音樂廳以具光澤的米色系座椅搭配整體空間調性

下‧利用周邊廊道創造出緣側般的空間,大大提高了開放性與公共性。

右頁‧鶴岡文化會館與音樂廳的平面圖

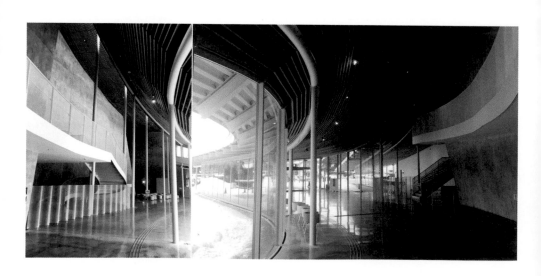

這些過去被關在演藝廳內部、帶有純機能性的陰鬱部分，在本案中被刻意打開來，成為可以眺望周圍自然環景與城鎮街區風景的明亮場所。所謂「內台般」的場所，在本案中幾乎不存在，全部都被散布在圍繞於劇場四周圍的廊道，這個公共性開放場域當中。此外，這些過去經常被視為剩餘地帶的廊道空間，也在妹島的處理下，成為得以容納市民各種活動的多功能大廳，並採用以杉木製作而成的百葉狀天花賦予空間的韻律。這雖然與隈研吾的十和田市市民交流廣場做法相似，但在本案中為了描繪出曲面的天花板造形而使得板材的方向與使用模式相當不同。在節約預算的前提下，毫不猶豫地呈現出簡潔、俐落的表現法卻是共通的。這種有別於過去追求高格調市民演藝廳的逆向式操作，或許相當符合「對市民開放的公共場域」的這個構想。

當然 SANAA 的另類設計思維也滲透進核心的演藝廳裡。例如本次有別於使用一般鮮豔色彩、而以具有光澤的米色系座椅來搭配整體空間的調性。在這棟建物中，除了可動家具以外，都沒有使用彩度高的裝修材，讓整體帶有統一感。地板與牆壁採用相互搭配的木質材料裝修，帶有溫暖且讓人們可以沉靜下來的調性。至於音樂廳本身則採用類似柏林愛樂音樂廳的做法，但觀眾席的配置方式則配合音響效果，與動線做了靈活的調整，呈現出比較非典型的另類葡萄園式音樂廳的 Layout（舞台後方無坐席）。用來界定舞台與觀眾席、成為日常與非日常之境界的緞帳，則是本音樂廳／文化會館的容顏。高 9.6 公尺、寬 20 公尺，是由世界知名的畫家千住博先生所設計。以《水神》為名的這幅畫，除了表達出周圍群山之水資源的豐富之外，看起來就如川流不息的瀑布般，隱

喻著這當中各種藝術文化源源不絕的意象與期待。

文化會館為名的這座劇場建築，在 SANAA 的操作下，轉換了原本具高度內聚性而顯得封閉的性格，利用周邊的廊道創造出緣側般的空間，大大提高了開放性與公共性。無論是藝文展示、文創市集、社區教室與讀書會，在這裡頭要舉辦任何藝文活動都是極具潛力的。這樣的成果不僅賦予這座地方性藝文建築一份嶄新的姿態，這個開放性的場域作為這座城市──鶴岡今後地方創生的聚點，無疑將成為能喚起創造力、帶動地方文藝復興的基地，以及承載這座地方城市之未來發展的希望所在。

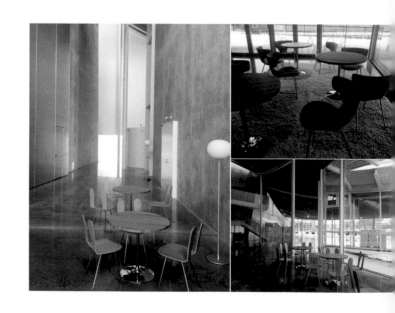

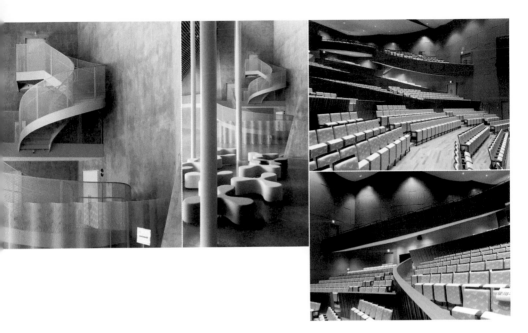

上 · 室內簡潔的座椅和樓梯 | **右上**
· 音樂廳呈現出非典型的另類葡萄
園式的音樂廳 Layout（舞台後方無
坐席）。
·

左頁 · 方便交流藝文活動的 Lounge
空間

解讀 SANAA 建築，
以及名家們的 SANAA 論

chapter 4

透過上一章經典建築案例的閱讀之後，本章試圖以關鍵字的方式，剖析 SANAA 的建築，並藉由各領域建築名家們的觀點與評述來深入探究 SANAA 建築的奧祕。

藉由建築關鍵字下的形象分析

1 · 表層 —— 透明 / 映照 / 反射

SANAA 的建築雖然被認為是比現代主義還要透明的空間，但主要的目標仍在於創造出不同透明度的表層。例如最具代表性的便是用壓克力做出布料般的垂掛，並以重疊手法表現立面設計的 DIOR 表參道（2003），這種在透明玻璃表層上細膩的操作。

另外，如同過去菲力普·強生（Philip Johnson）提到，玻璃為「每五分鐘就會在表情上產生變化的高價壁紙」那般，SANAA 也大量利用變形的玻璃來構築空間量體，例如妹島的犬島家計畫（2010），將整個島打造為藝術村，一系列作品都呈現出不同表情的立面。因此，SANAA 的建築，如同丹·格雷厄姆（Dan Graham）的藝術作品那般，有時候在扭曲的同時，也取進了周遭變化的景色，出現極具映像性的畫面。

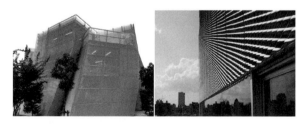

「New Museum」與「仲町 Terrace」使用擴張網為第二表層

以透明玻璃牆重疊的 Toledo 美術館玻璃展館（2006），可說是 SANAA 操作透明性的一個里程碑。玻璃的外牆映照出周遭情景，此外還引起透明內牆之間的亂反射。由映像性的

面所堆疊積層的空間，實像與虛像混合在一起，失去了慣常經驗中的深度感。這和單單看起來具有穿透性、「X光寫真般的透明性」的現代建築不同，來自於對玻璃這個素材帶有多義性性質之心得所呈現出「具有深度的透明性」，標誌出SANAA建築的特徵。至於在羅浮宮朗斯分館（2013）使用霧面鋁板作為立面，則詮釋出另一種表層的映像性，以及宛如隱沒於環境中的詩意；而在New Museum（2007）與仲町Terrace（2015）使用擴張網作為第二表層，則可視為另外一種演繹，是在複合層次下產生的現象式的透明性嘗試。

2 · 地形／地景（Landscape）

地景介入建築時，經常是用來增加具有魅力之自然風景的純度。然而，SANAA的意圖並不在於創造出和周遭環境之間的競合或和諧關係，也不是為了能因此和都市相互依偎，而是為了導引出一種與都市之風景大不相同的空間，以這概念來處理地景。

左·「羅浮宮朗斯分館」用霧面鋼板為立面，詮釋出另一種表層的映像性與詩意
右·用壓克力作出布料般垂掛、以重疊手法設計立面的「DIOR表參道」

可被定位為首度與地景結合的作品——岐阜 multimedia 工房
（1996），當中將五公尺的量體填埋進地底。只在地表露出
一點點建築物表情的做法，為校庭與彎曲的屋頂帶來一體感
與連續性。於是，也可以從屋頂進入到這棟建築物內部。建
築在傾斜地的「金澤 21 世紀美術館」（2004），則是填上地
面比較低的部分，為了不讓這個巨大的圓形量體帶來壓迫感
下了很大的工夫。為了不讓周遭的都市空間與美術館基地產
生斷絕，基地周圍沒有任何圍牆的這件事也頗耐人尋味。

在勞力士學習中心（2010），使用了斜面與有機的曲線，是
一種嘗試引誘身體產生有趣姿勢與動作的設計手法。而豐島
美術館（2010）與千住博美術館（2011）等案，建築和地景
的境界已不復存在，而是融合在一起。SANAA 的地景並不僅
僅是都市的餘白或對自然的參與，而是和建築結合、融入自
然環境中，並對空間的公共性以及當代建築進行再定義。

右上・首度與地景結合的「岐阜 multimedia 工房」，為校庭與彎曲屋頂帶來一體感與連續性。| 左下・「豐島美術館」、「千住博美術館」、「大阪藝術大學藝術科學系館」等案，建築與地景的境界已不復存在，而是相互融合。| 右下・「勞力士學習中心」使用了斜面與有機曲線，嘗試引誘身體產生有趣姿勢與動作。

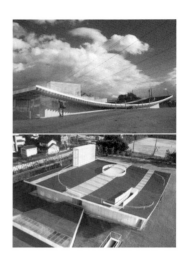

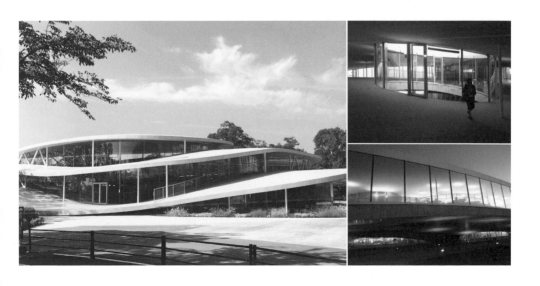

3 · 空間計畫（Program）

建築物的任務，以牆壁將設定好的人們之行為作出區隔，並以方便使用為前提，進行「分節（articulation）」。SANAA藉由 Program，圖解操作手法有其獨到之處，因此也曾經被伊東豐雄稱為「Diagram Architecture」。

這當中最經典且具代表性的案例，是妹島和世的再春館製藥所女子寮（1991），個人空間被壓抑到以四人為一組之臥室的最低限度，至於每三個房間設立一套衛浴設備則分散配置在寬廣的共用空間當中。這個案子的策略不是去充實個別的寢室，而是在分解各種機能的同時，試圖獲得只有八十人一同聚集才能得到的空間豐富性。同樣地，妹島的岐阜縣 High-Town 北方住宅（2000），居住單元不是一個家族（＝住戶），而是以一間房間為一個單位，嘗試多樣化的組合，以脫離既有的 nLDK 型平面為主要目標。由於建築物的深度很淺，因此這樣的空間組織與構成就直接呈現在立面表情。

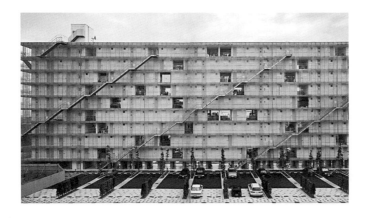

「岐阜縣 High-Town 北方住宅」以
1 個房間為 1 個單位來進行多樣化組
合嘗試。

另外，SANAA 首次贏得海外競圖的 Stad Theatre（2006），
是將所有機能作為房間並列，瓦解了房間、走廊、以及小中
大型演藝廳這些空間的優劣與差別。若借用建築家青木淳的
話語來說，便是：「沒有走廊、從房間到房間無限連續在一
起的萬花筒」（《新建築》，2000 年 5 月號）。SANAA 隨
著每個不同的設計案而採取不同策略，將制式化的建築類型
解構、重新編輯組裝，得以催生出新鮮的建築。

4 · 堆疊（Stacking）

Stacking，指的是疊砌、堆疊。SANAA 的作品，本來就以
單一樓層的建築物居多，兩層以上的建築相當少。最早期的
Stacking 作品，即是妹島和世的 Small House（2000），是
按照樓層來區分 Program，計算出各自需要的面積，堆積疊
砌起來。就一般的建築來說，通常是整合全部的量體之後，
再分割成各個空間。不過這個案子卻針對立即性的需要，再
附加上某些部分，因而引導出想像不到的整體形象。

Dior 表參道（2003）與德國礦業同盟設計管理學院（2006）
這兩個案子，雖然有同樣尺寸的平面，它們卻疊積為不同高
度的量體。之後，New Museum（2007）則是以高度與面積
都不同的量體，利用錯位堆疊組裝而成。

由妹島設計的豐田市生涯學習中心逢妻交流館（2010）、以
及 SANAA 的 New Museum，雖然各樓層的樓地板面積都不
相同，卻做出了將同樣高度之量體，一點一點地錯位 / 位移

這樣細微的操作。也就是說，從「改變樓高」這個縱向式操作轉移到錯位的橫向式操作。因此就算是 Stacking 手法，也可說是平面的設計。此外，這也可以算是 SANAA 把空間與 Program 在每個樓層完結的手法，轉為上下樓層、發生錯位下，依然具備密切關係之建築的具體變遷。

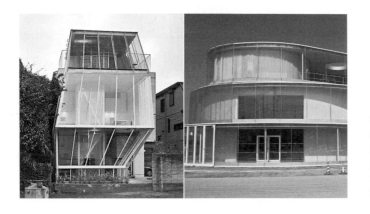

左．妹島和世最早期的 stacking 作品 ——「Small House」。| 右．妹島設計的「豐田市生涯学習中心逢妻交流館」，再次運用了 New Museum 相同高度量體一點一點地錯位的設計。

5．離散與多孔穴

在沒有裝飾的嶄新牆壁上，卻有令人感到意外且具穿透性的窗戶，這是 SANAA 建築的特徵。這類作法最早或許可追溯至柯比意的廊香教堂，但在妹島與西澤的早期作品中，也持續可看到這樣的軌跡，不過，要在妹島的梅林之家（2003），才成熟發展成所謂具有 SANAA 現代風格的「點點窗（多孔穴）」。

在梅林之家，藉由複數之大小不同的窗戶，坑坑洞洞地配置在同一平面上，為極簡主義帶來裝飾的效果。這個隨機排列

「礦業同盟設計管理學院」有著許多直接鑲嵌在牆面上的點點窗,將窗框作不顯目的處理。

的「點點窗」,賦予親近 / 習以為常的風景異化作用,動搖了單一樓層只能有一排窗的樓層與尺度概念,給予建築物全體縮小了似的可愛印象。而 SANAA 的礦業同盟設計管理學院(2006)等案,有著相當多直接鑲嵌在牆面上的點點窗。這是盡可能將窗框做不顯目的處理,而讓風景可以如同平坦的繪畫般被帶進室內空間,以體現如 Picture Window 字面上的含義。

這樣的操作也進一步發展在西澤的森山邸(2005)的平面計

畫。將坑坑洞洞的各種量體的建築物，零零散散而不規則地
排列，溶解到地域環境當中，實現了開放的建築。「離散式
分布」平面，在妹島的成城 Town House（2007）、西澤的
十和田市現代美術館（2008）也有所延續。這些建築也多數
採用設置「點點窗」的多孔穴手法，可以說兩者之間有著高
度的協調性。

6 · 曲線

第二章曾提及妹島和世的大學畢業論文，是以柯比意建築作
品的曲線作為題目，考察各種曲線的意義。相信在進入 2000
年代之後，SANAA 做出了前所未曾存在過的曲線，肯定與這
段往事相關。金澤 21 世紀美術館（2004）的巨大圓形也具
有同樣狀況，雖然通常是一個較具象徵性之造形的做法，然
而卻帶來完全相反的效果。然後，造形上猶如烤過的麻糬般、

由妹島設計的鬼石町多目的演藝廳（2005）與 SANAA 的蛇
形藝廊（2009）及 J Terrace Cafe（2014）的輪廓，則描繪
出前所未有的自由曲線。那不是基於幾何學或結構力學的規
定之下的產物。法蘭克・蓋瑞（Frank Ghery）的曲線催生了
造形，而 SANAA 的曲線則帶來了新鮮的空間經驗。

言語化曲線帶有的可能性，非常困難，那是因為我們的語彙
太少的緣故。SANAA 為了建築造形的些微差異而製作大量
的 study 模型，或許就是為了牽引出存在於語言縫隙之中的
嶄新空間吧。包括 HANAHANA（2000）、Flower House

（2006 ～）、Vitra Factory Building（2016）等等，從產品到大規模建築項目，他們的曲線都開拓了前衛設計的最前線。

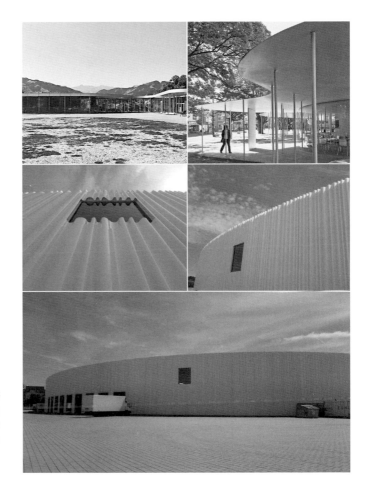

上左．妹島的「鬼石町多目的演藝廳」，自由曲線帶來了新鮮的空間體驗。｜上右．J Terrace Café 的輪廓，描繪出了前所未有的自由曲線。｜中．下．Vitra 廠房的曲線，開拓了前衛設計的最前線。

7 · 可愛

從 2000 年代的後半開始，以女子學生為中心、建築中這個「可愛」詞彙受到相當大的注目。過去的建築被形容是厚重、帥、美麗的。然而，實際的趨勢卻是從安藤忠雄「戰鬥的建築」往惹人愛戀的「可愛建築」發展。實際上，出身 SANAA 與妹島和世事務所的建築家石上純也，據說在進行設計 study 的過程中，也使用這樣的詞彙。根據 Project Planner 真壁智治的著書《KAWAII Paradigm Design 研究》的內容來說，可愛建築的定義首先是「小」這件事，然後則是能夠給予輕量感與浮游感、角色性、文弱與純真印象等等。

這種脈絡下的代表便是妹島的梅林之家（2003），將白色量體絲毫不做作地放置在基地上，某個地方帶有模型般的角色性，而使其具有某種令人愛不釋手的質感。內部則是由到處有著開口的小房間立體地並置，帶有一股柔嫩無比的浮游感。

不僅止於建築，在米蘭家具展展出的 Rabbit Chair（2005），與配合 2001 年「第七屆伊斯坦堡雙年展」、伊東豊雄設計的仙台媒體館（2000）所製作的 Flower Chair 等等的椅子，或者像水果般的食器 Tea & Coffee Tower（2000－2005）與 Flower Stand 的 HANAHANA（2000），則使用了曲線，獲得與其名並列的特質，因而帶來超越本來機能外觀的可愛成分，並賦予這些空間與建築一份萌意與療癒的魅力。

名家的觀點與評述

伊東豊雄　　　　　　　　　圖解建築論 Diagram Architecture

五十嵐太郎　　　　　　　　　　　　　　SANAA 形式論

佐佐木睦朗　邁向超越密斯（Mies van der Rohe）的新現代建築挑戰

石上純也　　　　　　　　　關於 SANAA 在抽象表現上的展開

長谷川祐子　　　　觸發人們生活行為、活化感覺與現象的「場」

伊東豐雄身為妹島和世的恩師與老闆，堪稱是最能夠近距離觀察她、並擁有深刻理解的目擊者。在其建築論文選《衍生的秩序》，一篇撰寫於 1990 年代評論妹島的文章中，有以下精彩的記載：

妹島和世是一位過去未曾出現過的新型建築家。她的作品中存在的新意，可能就在於對建築的概念，與以往的建築家們相較之下截然不同的這一點上吧。

她描繪的建築意象完全沒有任何歷史脈絡的連續性。不過這也並不表示她特別青睞現代主義。她在建築上的表現單純而純粹，是幾何學式的，雖然有時候會使用類似底層挑空（Piloti）的現代主義建築語彙，不過這也不意味她特別傾心於密斯與柯比意的風格。或者，她也不具有像那些被稱之為解構主義者的建築家們，其依賴造形表現來論述建築概念的意志。

若用一句話述說她的建築本質，或許可以稱為「圖解建築」（Diagram Architecture）吧。也就是對她而言，是將建築中所預測的生活行為加以抽象化空間的圖解建築。或者說至少她是以這樣的狀態作為創作建築的目標。

對於一般建築家來說，因為需要將各種機能條件轉換為空間，於是從畫出 Diagram 開始到具體化實體建築為止，需要經過非常複雜的手續。首先藉由計畫（Planning），這個手法將空間圖式[1]（Scheme）轉換成建築符號，靠著意象（Image），這個個人表現意圖來執行空間的立體化。在這個程序當中，

[1] 圖式（Scheme），在中文的語境中並沒有直接對應的寫法，意思最接近的應是「結構」或「系統」。於本文中，為了不發生混淆而直接使用日文原版的「圖式」這兩個字作為新的專有名詞。

究竟還會被「建築」這個社會制度給束縛到動彈不得的既成概念持續綑綁到什麼程度呢？稱之為建築類型（archi-type）的建築形式，強烈地控制了計畫的觀念。此外，這些原本應該是客觀的 Diagram，在置換為實體空間的過程，image 充其量只是極為個人而恣意的表現意志，往往會對初期所設定的 Diagram 造成極大的扭曲。

因此建築的存在，一方面因為恣意的表現而被視為個人的藝術行為，但另一方面卻又被定位在藉由建築類型，這個陳腐而慣習的形式所造成的社會制度秩序框框裡。所有的建築幾乎都是在這兩個方向完全對立的狹縫中所成立的。這件事仔細想想，實在非常不可思議。儘管這樣的現實極為荒謬，不過幾乎所有的建築家們對於這種由自己所引起的自我矛盾卻不帶有任何懷疑。

妹島和世的建築之所以新鮮，在於撫平扭曲並填滿了這些矛盾，並且極端省略掉這些複雜手續的部分。她只要一旦將建築應具備的機能條件轉換為空間的 Diagram 之後，就會馬上將該圖式就這樣地作為實體給蓋起來。因此她的建築並不存在所謂「計畫」這個習慣性的程序。我們稱之為「平面」的這一類制定建築圖面，在她的場合中幾乎都是以空間的 Diagram 來表達。而建築的細部，也不過是為了能將 Diagram 就那樣地作為 Diagram 來保存而做的收頭而已。關於素材與顏色的選擇都是如此。素材與顏色在一開始只是面與線構成元素的記號。設計初期所畫的圖面與模型上所做符號表現的素材與顏色，和完成後的建築牆面與柱樑所使用的都沒有任何改變。

因此體驗她設計的建築空間，不同於過去被稱之為建築的那種對於空間存在形式上的體驗，而是比較接近在抽象的空間圖式與模型中的感知。我們在她孕育出的空間中，有了全新的空間與身體關係的連結。

然後最重要且最耐人尋味的一點，是她那種幾乎就像Diagram 般而不具有實體感的空間，在今天的社會中，成了非常有魅力並漸漸可被接受的現實。這種可接受的表現在這樣的場合或許並不適當。為什麼呢？因為我們的社會一方面雖然被極度保守的各種制度所形成的天羅地網覆蓋著，但另一方面，我們的生活又因新媒體的滲透而在無意識中逐步變革。我們簡直像是生活在社會制度之保守性與都市現實的革新性之間的差距中。例如，我們就是身處於家族制度的不變性與個人生活現實之雙重性當中。在這個時候，不得不接受這個雙重性的住居建築又該描繪成什麼樣的形式呢？

當這樣的矛盾出現在眼前時，妹島只著眼於革新現實生活上，可說是率先關注這部分，並且是只從這部分著手來建構建築的建築家。慣習性的社會制度等這類擾人、麻煩的東西，並不存在於她的意識裡。她也絲毫沒有杵在幾乎所有帶此意識之建築家們共同的煩惱、制度與現實之間的鴻溝前，而有任何猶豫的模樣。

那麼，她描繪的 Diagram 究竟是什麼呢？如果是完全脫離制度的自由，那不就完全是她個人社會觀系統化之下的結果嗎？那是當然的。或許也只能說是她觀察社會的直觀力吧。她幾乎像是選擇自己的時尚喜好般，輕鬆而奔放地規定出現代都

市生活的現實，並加以系統化。可以感覺到那份未受既存社會所束縛的輕鬆與奔放，給予了她不受慣習左右而能夠適確地碰觸到社會現實的機會。她的圖式化作業，並非像大多數建築家所嘗試漂浮在半空中的觀念性行為，而是可以自由生活在現實中的身體，才是她所刻畫、描繪的行為。這或許可稱為「沒有批判性的批評」——這麼說或許會招致某些誤解。然而在意識型態已變得無效的今日社會，或許這種被身體化的，將「現實」不經過任何迂迴路線而直接圖式化的行為，反而才帶有最大的批評性吧。

如同數位科技日新月異進步的速度一般，我們的身體感覺和對於空間的感受性也持續變化著。對人們來說，昨天或許還耽溺於木材的溫暖或石材的穩重，然而今天卻很可能只剩下憂鬱。在新媒體的侵襲下，對身體與意識造成非常大的影響，大大改變了既有的認知、觀感與價值。然而大多數的建築家都還把舊時代的規範與昔日的倫理拿來當成擋箭牌，試圖持續駐守在幻想的城堡與看不見的城市裡。妹島和世與其說是建築家，倒不如說是活在現代社會的生活者，率先對如同穿著國王新衣般的守舊派建築家們發出直接警訊的新銳建築家。

東北大學建築系教授暨知名建築評論家五十嵐太郎先生在論及 SANAA 時，則刻意從其建築形式語言為切入口，找出他們在建築創作領域中的定位。

在上個世紀末，紐約現代美術館 MoMA 的「Light Construction」展（1995），曾傳遞出宛如告別後現代帶有熱鬧裝飾與符號消費、一股邁向未來的動向。展覽注目的是意味著光與輕盈的「Light」這個關鍵字以及透明性的概念，因此在很早階段就介紹了妹島和世，絕非偶然。

SANAA 的建築，具有簡單、透明、漂浮般的無重力感等特徵。同時，雖然也講究建築的形式性，但也將既成化的形式以很新鮮的手法解體。就這個意義而言，雖然並不像同樣是由 MoMA 所企劃的展覽「De-constructivist Architecture」（解構者建築展）（1988）那般在外觀上有很酷炫的造形，但實際上在平面與空間計畫的層次，卻仍然是延續了採取解構式手法的建築家團隊。

五十嵐太郎先生過去在論及「Super Flat」的建築時，也曾以 SANAA 為案例說明。這即是說，第一，執著於透明性的操作，致力於表層的設計上。第二，是解除空間層級的這件事。例如，金澤 21 世紀美術館（2004）的立面，不做出正面玄關的「表」與代表辦公室及服務出入口的「裡」這樣的差別。全體是圓形，來場者可以從各個角落進入。此外，一般的美術館是根據參觀動線的順序，有著細長型的展示室，但是這裡卻被仔細切分成長方體的展示室、正方形的中庭、大的通路，以同樣的重要度將它們混在一起排列組合，入場者於是可以

自由地優遊巡覽其中。雖然說在設計時投入很大的心力，但並不像是後現代主義那種「再怎麼說都很怪」的造形，反而使用現代主義的幾何學造形。若試著想想金澤21世紀美術館，可以發現這棟建築物的造形，都是圓形與矩形這類極為普通的要素。然而，卻由於在一個大圓裡，並排著複數矩形的組合，催生出這種不可思議的空間。如同追求過去的現代建築仍然殘存的可能性一般。連碎散落及坑坑洞洞的操作與疊加式手法也是這樣的。而在鬼石町多目的演藝廳（2005）與勞力士學習中心（2010）所看到的新曲線，也實現了過去表現主義建築所未能真正踏進涉足的領域及層次。因此，五十嵐將 SANAA 的作品稱之為「Alternative Modern」（另類的現代建築）。那是一種或許早就應該可以成立而風行的現代主義。而這正是 SANAA 所開示、展現給世人的部分。

一般來說，SANAA 的建築經常表現出「輕盈」與「透明」。
為了讓這樣的表現得以成立，不可或缺的便是結構設計師 /
構造家的佐佐木睦朗這號人物。

佐佐木指出，「總之他們就是有製作龐大數量模型，這種工
作方式的特徵。模型排列在眼前的狀況，對我來說非常容易
拉出可能性」。設計會議也是一邊參照著模型，從方案尚未
確定的階段就一直反覆進行討論。讓人驚訝的是，他們總是
極度減少柱子的數量。「極端地說，只要有三根柱子，建築
物就能夠穩定下來。由於柱子的量若決定了，整個案子就會
停下來，因此比較傾向能夠自由思考到彼此都能夠接受的地
步。」佐佐木如是說。

極端表現出 SANAA 建築的輕盈與透明感的是薄屋頂與纖細
柱子所構成的建築物。其出發點是於 1998 年完工的古河綜合
公園飲食設施。厚度只有 3 公分的屋頂與直徑 60.5 公釐的柱
子，以不鏽鋼鏡面鋼板修的鐵板耐震牆做出主要構造體，在
這個案子與 2004 年完工的金澤 21 世紀美術館、2006 年的
直島海之驛站等許多建築物，都出現了息息相關的思考方式。

佐佐木表示，之所以要把屋頂處理得這麼薄、柱子搞得這麼
細，是為了希望超越密斯（Mies van der Rohe）的巴塞隆納
德國館（Barcelona Pavilion）的成就。這個 1929 年設計的作
品是以帶有十字型斷面的柱子所構成的結構體，視覺上不讓
人感受重力。「密斯的建築透明性與輕盈，表現出 20 世紀的
時代性，能夠勝過它的作品尚未出現。我認為能夠走得比它
更遠的日本建築家，就是 SANAA 了吧。」佐佐木說道。

邁向曲面的挑戰

事實上，透過與 SANAA 的合作，嘗試突破現代主義建築的極限，最具代表性的便是勞力士學習中心。在那當中，建築全體的地板與天花板都變化成曲面。這是根據佐佐木提倡的「Flux Structure」理論所實現。所謂的「Flux Structure」就是流動體構造，是生命體會自我組織化的構造邏輯，應用於結構設計上的成果。並非採取解析某種造形在結構上是否適切妥當的一般方法，而是針對建築家意識的初期形狀，以電腦的設計運算找出結構上最適合的型態。於是建築物的造形得以最適化。佐佐木表示那就如同「魷魚在火上烤過後會產生變形般的狀況」，做了極為幽默而容易理解的說明。

SANAA 當初的提案，是平面的地板與柱子所構成的模樣。然而在 195 公尺 ×145 公尺的規模下，立體的桁架會變成古典的大跨距構造。而在這過程中所導引出的，是做出結構力學上合理曲面的地板與天花，把局部的地板從地面往上抬的方案。

關於 SANAA 邁向曲面的挑戰，佐佐木所持的論點是這樣的：「我認為在密斯與高第這兩位建築家的身上，讓世人看見了現代建築。SANAA 這兩位本來是比較帶有密斯那種人工而抽象的取向，最近則慢慢開始出現類似高第的那種自然而有機的要素。」這個傾向在近年完成的鶴岡文化會館（2017）及大阪藝術大學藝術科學館（2019）中都有鮮明的呈現，清晰留下 SANAA 建築持續進化的軌跡。

石上純也 　　　　　

在請石上純也試著對 SANAA 進行評論的時候，一開始他就
事先聲明表示：「我覺得自己並沒有能夠客觀談論 SANAA
的立場。」他在東京藝術大學建築系畢業之後，在妹島和世
與西澤立衛的身邊工作。是身為 SANAA 以降的新世代而深
受矚目的建築家之一，除了曾於 2010 年贏得威尼斯建築雙年
展金獅獎之外，更於 2019 年獲邀設計位於倫敦的蛇形藝廊。

石上純也表示，「學生時代會開始去到那裡打工的契機，應
該是深深受到妹島作品帶有的自由度所吸引的緣故。獨立以
前其實並沒有去過其他事務所工作，因此現在我的工作進行
方式與思考方式，基本上都是在這樣的基礎上成立的。從妹
島身上學到最多的，是她面對建築的姿勢。」

關於「抽象」的討論

作為前衛建築系譜（菊竹 - 伊東 - SANAA）的一脈相承，經
常被提及的是延續自伊東豐雄身上的現代主義「抽象表現」
的進化與展開。就這個部分來說，伊東是經由透明性與輕盈，
以納入自然要素的有機建築為目標；而 SANAA 則是透過極
簡的素材與型態的運用，追求建築中的嶄新現實性。石上純
也對於這裡所謂的「抽象」，有進一步的說明與詮釋。他指出，
「（抽象）作為世界中各種真實現象的補足，進而帶給我們
自然感受的要素。在設計建築的時候，許多場合中，是無法
以真實的原來尺寸來思考的，因此賦予比例尺、畫出圖面。
或者是製作模型。也就是並非以真實的尺度，而是只能以抽
象的尺度來思考。又比方說，在環繞地球旅行時，會覺得『繞

地球一圈』，這是以抽象方式得知地球整體像的緣故。感覺上，人類本來就擁有來往於全體與細部之間的抽象化意識。」

石上進一步表示：「在這世上發生數不清的現象當中，人們都透過各自的日常感覺，取出其中的一個斷片。在度過每一天時，任誰都是照著各自理想的意象與韻律來生活。基本上都是把真實而複雜且難懂的現實全體像，試圖按照自己的解釋來理解。這也可以視為一種抽象化的作業。於是，建築在作為人類用來創造出腦海所描繪之新世界的手段之一，在補足廣大未知的世界並試圖重新製作出新的東西時，藉由這個抽象化的手續，把它處理成容易理解的事物的這個程序，或許是非常重要的。這樣的手法對於 SANAA 而言非常關鍵，在抽象化的過程中得以碰觸到建築的純粹性。所謂的抽象化，其實就是將我們不知道的事物，置換成相對熟悉的某些東西的方法。在不同場合下，被抽象化之後的東西看起來非常可愛，真的是非常有意思的事。」

基於這樣的抽象化過程而做出的表現，讓 SANAA 的建築看起來就像是將多餘的要素徹底削落的結果，同時也是連結日常的感覺，並加以拓展的存在。這樣的建築所擁有的側面，與其說是現代主義的抽象表現，還不如說是建築本身自古以來就蘊涵的本性與純度。

在金澤 21 世紀美術館興建時期，擔任學藝員（美術館展覽企
劃部門專業研究人員）、曾經與 SANAA 並肩作戰的親密戰
友、目前身為國際知名策展人的長谷川祐子，對於 SANAA
建築有其獨到而透澈的觀察。她提出兩個延伸閱讀的側面：

1· 誘發創造性的「場」

SANAA 的建築，經常被指出其創造的並不是建物，而是「場」
的存在。是觸發置身其中之人們的場域，也是活化交涉、交
換的空間。1990 年代以降，許多現代藝術家開始關心事物與
人們的關係性、行為與事件、認識與現象的問題，藉由微小
察覺的累積，以及朝著能夠充實活著每一天為目標，開始創
作作品。在此所指涉的去意識型態之微烏托邦，於是伴隨著
「場」的概念。

SANAA 的建築行為，就與這個動向是連動的。關於建築的成
立，相對於歐美的建築家是立起厚牆來創造空間的這個意象，
妹島和世則是：「想像讓光與風從窗戶與門扉流進來的空間」。
相較於人們「好用」的建物，更傾向以人們「想用」的建物
為目標。這有著與既存概念的機能性與便利性全然不同的「機
能」被設定在當中。在西澤立衛提到「在人類的生命活動中，
有著追求使用樂趣與魅力的要素」的時候，會讓人想到那必
定伴隨著刺激好奇心與想像力的「邁向全新使用方法的邀
請」。

可以說 SANAA 將建築的意匠與機能的境界，曖昧地「溫柔

分開的同時又連結在一起」。機能對於設計來說，是自明的邀請，亦即顯而易見的基本需求。一般的共通觀念是，建築家（所謂賦予內在建築的機能造形，並創造出空間）是「解決問題的人」；相較之下，藝術家則是（無須為機能所束縛）「提出問題、促進人們想像的人」。然而，這樣的區分或許已經不帶有什麼意義。妹島對於建築的空間計畫所採取的態度，「並不是對既存問題產生的需求，而是想去思考還沒具體化、還沒形成問題以前的需求」，而這又與對使用者提問並喚醒其意識的這件事息息相關。使用者被要求必須以自己個人，或者集團，在建築中發現出一個個創發性的空間計畫。重要的是，在這個「場」當中所形成的那份屬於人們覺醒後的意識、被刷新的認知觀點、以及引領出的行為與成果。

2 · 風景 · 事件 · 身體性

另一方面，對於 SANAA 來說，從每天生活中的持續觀察與思考裡，會喚起他們試圖實現各種生活風景與情境的渴望：那是人們在空間佇足的具體模樣，從「在建物中的某種或可稱之為從容大度／不拘小節式的體驗」、到「在公園中可眺望、人群的點狀分佈」以及「郊外都市的住宅與停車場的位置關係」等狀態，都存在著各種創造性生活事件的可能性。在真實貼近空間使用者的感覺以及具備直接體驗之身體性的同時，也和在那裡所展開的生活行為所映照出的｜風景」，透過什現實中的觀察結果，於建築的空間計畫與平面中做抽象化處理，以保持適當的距離。主要的意義在於確保「就算使用者們共有著那個『場』，仍舊可以隨個人的喜好在其中度過」，

這個來自對多樣性的尊重。而這樣的成果乃是藉由削除空間
計畫之間的層級，透過空間機能的需求與空間形成之間，那
份具有彈性（flexible）的關係來實現，因而成為 SANAA 建
築的共同特徵。

妹島和世 / SANAA 之
建築觀與手法的凝視

在網羅了眾多名家對於妹島 / SANAA 的觀點及論述，有了更全面且相對清楚的認識之後，在此將援引《妹島和世論》（服部一晃，2017）的內容，延伸探索妹島 / SANAA 建築之所以誕生的相關背景與動機、原理及創作邏輯。

第二章曾經提及妹島在學生時代曾受到多木浩二《活著的家》
這本書的影響，亦即意識到「俗世的家與建築家作品之間難
以填補的斷裂」，甚至是「自己／個人與世界之間的斷裂」
而開始其建築創作生涯。服部一晃指出，妹島的創作初期（至
「再春館」一案為止），基本上可以整理出三個原理如下：

**1·在「自己／個人」手可到達的範圍，以這樣能夠擁有實際
感受的範圍來開始構築「建築（世界）」。**

對於妹島來說，「自己／個人」當然存在著有別於現代主義
中設定的「群眾式／集體式」人類，但這與現代主義做出反
動的那種「個人」是完全不同的。也就是說，那並不屬於後
現代主義建築家們所提出的「和社會與都市敵對、藉由斷絕
的動作所得到的個人性」，反而比較傾向從構成都市與社會
在地的「活生生的世界」中的居民為起點。後現代主義的建
築家對於世界與個人的構圖，依然採取俯瞰的姿態，但是妹
島卻接受自己從一開始就是比這個既有世界還要來得更晚登
場，因此世界只能從自己看得到的範圍來認識。在設定建築
的目標之際，首先必須從身邊的地方找出「關係」才行。

**2·藉由構築「自己／個人」與「自己／個人」以外之東西（他
者）之間的關係，達成建築／世界的建構。**

認為建築只能透過與家具、構成素材等具體物件，以及季節、
明暗現象，透過這些「自己／個人」所能知覺的一切事物，

達成關係的連結。對於妹島而言，由於無法容許「自己／個人，與世界的斷絕」，所以做出它們彼此之間的橋梁，這件事就是所謂的建築。

3·懷抱著「當所有的一切都『等價而均質』之際，便是理想狀態」的價值觀。

在建立關係時，重要的是，無論如何都無法認同有著拒絕與「自己／個人」產生關係的「自律[2]的存在」這一點。反過來說，「自律的存在」起因於層級／階級（Hierarchy）的發展而造成一股「自己／個人」所無法知覺的外部力量，包括不可視的權力、斷裂，這都是妹島忌諱而難以接受的。

至於上述以外的那些既有／陳舊的建築思維，以及被普遍認知為所謂建築家應有的思想與意象（尤其是後現代主義狂潮時期的各種意識型態與策略），都不存在於妹島身上。在與既定建築領域的陳規絕緣的狀況下，妹島從屬於她自己的原理為起點，展開屬於自己的建築創作。

妹島面對「個人能夠實際感受的小場所」與「建築這個巨大世界」之間的斷裂下所產生的苦悶，在意識《活著的家》一書中的相關理論，同時試圖找出遠離生活者的「個人」、以及那些位於建築作品內部的脫節與鴻溝，並透過一連串試行錯誤的實驗方式，努力重建兩者之間的關係。

[2] 日文中的「自律」，意味著「不受他者的支配與制約，而遵守其自身所建立的規範來行動」。換句話說，這裡的自律是帶有某種排他性。只是，為了實現自己獨立的狀態而難以與周遭產生良好的互動與關係。

「關係」的建立：藉由家具開始的 Approach

為了填補「個人與世界的斷裂」，妹島採取與身體行為最靠近的「家具」、由內側往外延伸發展出建築的這個方法。這樣的手法最初登場於她仍身為伊東豐雄建築事務所所員時期執行的「東京遊牧少女的包」專案。

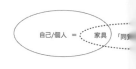

自己 / 個人能實際感受的範圍

這是伊東豐雄在澀谷的百貨公司裡所舉辦的展覽，是以「東京遊牧少女的包」為名的等身大住宅模型。背景設定為一個人生活在東京這個廣大的資訊平原上，漫遊、享受都市生活的少女，並透過自我提問的方式來探討，究竟對於這樣的少女而言，「家」會是什麼？

在整個設計發展過程中，對東京遊牧少女而言，「家」這個概念擴散到都市全體，生活則是藉由將所有片斷式都市空間的體驗所拼貼而成。在餐廳、咖啡吧享受飲食，邊喝邊談；在電影院與劇場得到新的話題；吟詠玩味精品旗艦店裡的衣櫥（Wardrobe）、並在健身俱樂部裡舞動身體。對她來說，起居室會是咖啡吧與戲院，而飯廳是餐廳，衣櫃是時裝旗艦店，庭院則是運動俱樂部。遊牧少女徘徊遊蕩在這些時尚而流行的空間裡，像是過著作夢般的日常生活。

面對這樣的處境，少女的家（Boudoir）被妹島設計成可以移動的帳篷小屋，也就是所謂的「包」。在那中心擺上了床，周圍則設置了三樣家具。

1·經營知識的家具——擷取都市資訊並儲存的資訊機器收納裝置，為了在都市裡漫遊的資訊膠囊。

對妹島而言，這樣的關係就是所謂的「建築」。

2．時尚用家具——梳妝台（Dresser）與衣櫥的組合，都市空間是遊牧少女的舞台，在上台之前她必須化妝與打扮。

3．輕食用家具——小茶几與食器棚的組合，等待著遊牧少女從舞台退下的是狹小而有點寒酸的包。在霓虹燈的光亮可以透進來的帳篷下，遊牧少女吃完了個人的拉麵之後就寢。

這個遊牧少女之家的「包」全部以半透明的膜製作。就溫柔包覆著少女身體的這一點上，它們和衣服幾乎沒什麼兩樣。家具與房間與家，以及街道的立面，若全都以「少女的身體（或可解讀為之前談及的妹島原理中的「個人」）」為中心來思考的話，其實並沒有太大差異。它們全都只不過是以相似形來擴散的皮膜而已。這樣的嘗試與成果，成了妹島的建築與都市或者說與這個世界發生關係的開始。後來在妹島獨立之後的作品 Platform 系列中，妹島更將這樣的家具建築方法論升級，進階將家具與架構系統同質化而晉級到建築的狀態（上圖，參照《妹島和世論》內容重新繪製）。因同質化的手續，讓與自己直接連結的要素極端減少，使整個系統變得更為單純與有效率，得以更簡單讓關係從局部擴散到全體。也就是說，在這裡因為只採用「個人」與「家具」這兩者之間的關係來做建築，因而使得「個人」與「建築」一瞬間變得無比靠近，並在某種程度達成了妹島原理中的某些設定，實現了從「個人」到「建築／世界」之建構的想像。不過卻因為這當中的恣意（Random），使得在真實碰觸到具有特定條件限制下的真實基地中，難以被應用與落實。

妹島雖然透過家具與架構的同質化來邁向建築，藉由這個取徑而獲得「個人」與「建築／世界」產生關係的方法，但是在完成的世界＝建築長出「建築的外部」這個相互矛盾的困境中，卻無法在原理上得到根本性的解答。因為建築必定存在其輪廓。這個似乎無關痛癢的事實卻變成一個非常困擾妹島本人的難題。所謂帶有輪廓，是在建築之外有著世界的延伸與擴展這件事。這個世界是「個人」所建構出的關係性之網絡外，毫無差異地存在於決定其輪廓瞬間所被確立出來的世界。也就是說，一旦做出建築、決定了輪廓，外部世界也隨即被決定出來。而妹島這個無法接受「個人與世界斷絕」的矛盾，當然就成了從根本將過去所累積的做法完全瓦解的致命傷。

在不得坦誠面對這個難以迴避之現實的妹島，接下來的興趣就轉而放在該如何建立「建築的外部」與「個人」之間的關係，以及又該採用什麼樣的策略與方法。於是在妹島操作建築的意識中，有了從地面、外形、立面、時間等產生出建築境界面的要素浮現。

地面──以基座與回廊為緩衝的中介

妹島一開始感到煩惱的是「地面」。即便建築「具體而微的世界」被完美建立，但當它被配置在實際基地的地面上瞬間，妹島還是會不自覺地感到不對勁，越是根據完美的圖式所完成的無懈可擊的故事，就越沒有現實感，因為之間的落差實在過於巨大。因此想到的權宜之計就是設置「基座」（再春館一案）來作為緩衝與中介。藉由一層基座的思考，讓妹島

腦海中的前景浮現「距離」這個關鍵字。在那之後，建築與建築之外部就不再是「關係」，而是變成以「距離」為主題。這是因為建築與建築的外部之間，本來就很難建構出關係的緣故。或者說，正因為關係的斷絕，把前方的部分稱之為外部才是正確的。「再春館」以後的妹島，和來自於「個人」的關係所建構的世界之間，經常都是在與其外側擴展、蔓延的這個現實之間調停，而以各種「距離」來進行設計思考與操作。

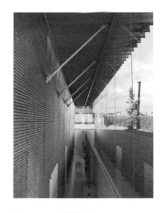

在 SANAA 初期作品
「岐阜 Multimedia 工房」中可見的
緩衝地帶──回廊。

繼「基座」而出現的另一個緩衝地帶則是「回廊」。回廊在創造出距離的另一方面，也讓內部與外部帶有非常靠近的關係。外牆略為後方的面消解掉了在外部牆面後所擴散的黑暗。透過回廊能夠使內部的樣子，藉由透明玻璃被看見，但空間機能卻也因回廊而在某種程度上得到隱藏。空間機能與建築構成的關係就那樣地被帶進環境中呈現。這些現象可見於 SANAA 初期作品岐阜 Multimedia 工房、熊野古道 nakahechi 美術館中。

對於妹島而言的基座，是外部與內部距離的操作。而在其他案子中，由於可用回廊置換為平面，基座就變得不需要了。基壇與挖掘並不見得那麼能夠經常使用在各個案子上，但回廊在某種程度上則可以一般化地大量運用。

對於妹島而言，內部並不是外牆的內側，指的是回廊往內一步那個部分的內側。妹島偶而會使用「闇」這個字象徵這個部分。也就是說，回廊是能夠和「個人」發生關係的世界與其外部之間的緩衝區帶，而不是與內部之間的中介。

從基地形狀的利用到外形的塑造

接續地面成為問題的，則是「外形」。因為建築的外形也是妹島初始建築思考中不存在的議題。比如說，金澤 21 世紀美術館採用正圓，其實在於其「無方向性」的這個目標。妹島並沒有以純粹的圖形做出整合全體這個意義上的極簡主義。亦即沒有只用圖形做出美學判斷與選擇的思想。選擇正方形與圓形的意義，只是最不容易產生層級而做出的消極決定。

比較有意識地思考基地限制並對環境做出觀照的是在鬼石町多目的演藝廳。為了將建築融合於環境當中，做出很難將其作為一個整體來把握的量體操作。重點有二個。一是讓透明玻璃所形塑的自由曲線可以顯現，另一個則是以分棟手法來處理。這裡若重新回想建築與外部的距離這個問題時，可以知道既無回廊亦無基座，原本應該是無法直接擺放在地面才對，但是妹島在這裡把原本關於「距離」的處理，轉換成以曲面玻璃這個新的手法，讓這個結果變得可能。也就是說，曲面玻璃將風景在視覺上做出扭曲的這個現象，發揮了與回廊同樣的功用。例如從曲面玻璃的內側往外部看的時候，這個無法與之構築出關係的無限世界也一樣成了扭曲的風景，而得以迴避掉與內部之間的那種活生生的對立。或者說從曲面玻璃的外側往內部看的時候，也同樣發生完結而強固的內部世界與凡庸的外部之間，那種毫無媒介的窘態也在此為之消失的緣故吧。再加上，曲面玻璃長出的實體不具有確定型態的外形，也發揮了模糊建築之自律性格的這個功能。

就這樣，在鬼石町一案中的曲面玻璃，是能夠同時在視覺上

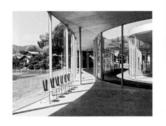

鬼石町多目的演藝廳以設計回應對環境的關照。

長出內外之間的距離，並且崩解外形的完結性方法。從此以後，表層若有什麼視覺性的操作，建築的外形變得即便沒有回廊也能獲得解放而變得自由。

另外，分棟的重要性在於藉由分解建築為複數性，始可以為建築與環境對峙的這個構圖帶來變化。幾乎所有基地周邊的既存建物都是群體的存在，因此為了融入這樣的環境，建築的這一側也以群體來做出回應，也是非常合乎道理的方法。

立面作為與外部之間的距離 / 境界

和外形同樣，建築的立面（Façade）也不存在於妹島原理的「個人」這個範疇裡。妹島終於開始強烈意識建築與建築的外部之間的境界是在 1995 年左右，於是試著採用在玻璃立面上貼半透明膠膜的做法來回應。這是因為關心的重點從「與確定東西之間的關係」轉移成「和不確定的東西之間的距離」的緣故。2000 年之後則轉移以玻璃與壓克力這些素材進行加工的做法。例如 DIOR 表參道（2003）、曲線玻璃的鬼石町多目的演藝廳、以及特雷多玻璃展覽館在追求視覺現象效果而採用的多重曲面玻璃。2009 年以後大量使用壓克力曲面，將「個人」與「個人所能看見的世界」透過視覺一舉建立其關係。可以說是妹島到目前為止，進行的探索中最具有效率的手法。透過這些曲面來看，無論是一般司空見慣的街道，還是遠方山脈的輪廓，甚至是月亮，「都托這棟建築的福而看起來完全不同」。至於最近比較常見的立面做法，除了採用霧面鋼板以反映出周圍的景致之外，則是採用金屬擴張網

在玻璃層之外做出雙層牆，除了視覺上獲得柔化的處理，也透過這個新的層次，創造出與確定素材間的距離來處理與建築外部的緩衝。

作為時間向度之境界面的彈性（Flexibility）/ 可替代性

前面提到的地面、外形、立面這些議題，若是與空間的境界相關，那麼建築空間使用的「彈性」（Flexibility）則可視為是以時間為境界來進行討論的議題。然而，一來不可能將未來的要素直接放進建築軀體裡，二來也不可能存在可隨著空間內容變化就隨即跟著改變結構建築，因此具體上，妹島也開始對建築內部的隔間牆作為結構牆體之下一個層級而帶有宰制的性格，察覺到不對勁。由於制定空間的構造出現了層級，使得建築與「個人」的關係又再次變得模糊。

於是妹島試圖創造一種遠離將結構牆與隔間牆，或者說構造與裝修做出分割的這類思考方式，大量做出需要的房間來構成整個全體。試圖藉由這樣的做法，創造出與過去完全不同的空間使用彈性。簡單來說，就是無論哪個房間要做什麼樣的使用都是可能的那種彈性。這樣的單純化之所以可能，在於操作室與室之間的牆壁來取代原本圖式的操作，達成沒有層級 / 階級之空間所作的思考，亦即眾空間之間的等價化。這樣的思維成果後來進一步地表現在荷蘭 Almere 美術館、金澤 21 世紀美術館、梅林之家與森山宅之中。

「仲町 Terrace」採用金屬擴張網在玻璃彼層之外作出雙層牆。

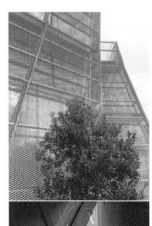

境界作為 SANAA 構思新建築的線索

在歷經上述地面、外形、立面、彈性各個議題的多方面努力與嘗試之後，妹島有了一些回顧、反省與領悟。她表示無論建築的方法再怎麼改變，「關於個人與世界的斷絕，再怎麼樣都想試著將它填補起來，不這麼做就是渾身不對勁」。然而，從「個人」所開始的妹島之意識在持續擴張過程下，找到了那道與建築外部境界難以跨越的阻絕。妹島察覺了這道境界在原理上是不可能消除的。

「我認為境界是不可能消失的。我指的並非境界自體本身的消失，而是總會有不同的境界持續重新產生的緣故。由於電子網路發達，目前為止被分類成各種不同群體的人們，也變得能夠透過不同的途徑而非常親密地交流。然而這些人們與社群的外側，或許又會產生新的界。……境界是無論在任何狀況下都會存在的。與其試著消除它，我想或許試著去探索那樣的境界將被牽引到何處，以及該如何產生關係，或許會變得更為重要吧。」

從這個角度上來看，對於境界的思考與關係的建立，成了妹島與 SANAA 日後構思新建築的設計過程中的重要線索，成了催生出 SANAA 建築的啟動器（Generator）。

SANAA 建築女性化的
真相與其價值

在深入探究妹島 / SANAA 建築的深層邏輯之後，要回過頭來討論關於其建築帶給人們的一份特殊女性化氛圍。

妹島建築並不「溫柔」

將妹島和世 / SANAA 作品＝女性的、溫柔的建築，這個意象其實是頗值得商榷的。

事實上，妹島這號人物基本上是「可以採用數學程式表達之程度的完美邏輯，來與各種面向之斷裂進行戰鬥之武器的建築家」。妹島的構成基本要素是帶有數學之等價式分布的狀態，而讓人感覺非常合理而舒暢，是帶有電腦般之純粹理性而冷靜的建築家。因此，就算回顧過去關於妹島的經歷，終究也只歸結到其不斷持續採取試誤法（Try and Error）的實驗姿態，然而帶有女性化詩意、夢幻的建築觀等這類說法，可以說一次也未曾出現過。甚至「可愛」這個字眼連一次都未曾在妹島本人身上登場。事實上，女性就等於可愛、詩意且夢幻的這個發想，本身可說是一開始就有問題的。不過，若把眼界轉向建築男子的西澤立衛之作品時，會讓原本在看著妹島作品時曾經躊躇是否該使用的「柔軟」這個字眼突然再次浮現。若進一步細分，會發現相較於西澤立衛的作品，妹島作品會出現較硬質地與機械式的特性。西澤則較為自由、柔軟且詩意。

妹島和世與西澤立衛最容易理解的差異，在於曲線的處理方法。極端地來說，西澤的曲線並沒有數學上的根據（或者說

看起來並沒有），但妹島的曲線則一定有。坦白說，在普通的感覺上比較容易產生共鳴的會是西澤的曲線。若從曲線所帶有的延展性、連結兩點的無限可能性、以及平面的自由度來思考的話，按照自己的想法所描繪出之意象的那種線條是比較自然的。因為想要這麼做，所以線這麼畫，就設計者的立場來說，一般都是這樣的。然而妹島的曲線卻不是如此。總是在某種不自由的制約下所成立的曲線。例如，以下四種都是妹島特有的不自由曲線的例子。

1．**便當曲線**：被收納進某種帶有確實外形中的水滴狀曲線，例如 Toledo Glass Pavilion、勞力士學習中心等。
2．**阿米巴曲線**：猶如將臟器懷抱在體內、似乎要伸出手來似的曲線，例如鬼石町多目的演藝廳、J Terrace Café 等。
3．**家具曲線**：在直線的世界中插入家具般的曲線，例如羅浮宮朗斯分館的量體，Laview 中的座椅等。
4．**印章式圖騰**：帶有完結意味的圖形，例如金澤 21 世紀美術館等。

西澤立衛在其建築外觀或者說實際體驗下的呈現，感覺比較是在自己感到比較舒服的狀況下所畫出的曲線，例如豐島美術館及熊本車站廣場就是最具代表性的案例，不僅優雅、可愛，更帶有某種療癒性。然而妹島則是基於內在的理由，尤其是平面的理由來使用曲線。

因此，並不只是基於「感覺很棒」這個理由而讓曲線存在。若採用之前的語言進行說明的話，就是曲線對於那種與他者難以帶有關係、藉由自律的做法而帶有某種特權性並位居於

上位的事情是難以容許的。包括以妹島單獨名義發表的作品中，沒有任何一個三次元的曲線這樣單純的事實，再一次看到妹島作品的曲線時，果然很難說出柔軟、大而化之的這類語言。

若繼續追蹤 SANAA 的作品來看，自從開始把和斷裂的外部之間的距離作為問題來探討，採用曲面與半透明的立面，使得建築的柔軟度變得益加明顯。然而，這份溫柔，真的是來自妹島和世嗎？最近的作品開始有法蘭克‧蓋瑞（Frank Gehry）與奧斯卡‧尼邁耶（Oscar Niemeyer）那種比較鬆的轉向，真的是源自於妹島和世嗎？若就這一點來說，西澤立衛的存在感無疑顯得更為突出了。

所員中的「少女」們

若從男性的觀點來看，將所謂「詩意、夢幻、可愛、圓滾滾、柔軟、姿勢優美、纖細」這類形容詞用在女性身上，或許已經是落伍的了。現在這些性質，尤其在日本，已經逐漸轉化成生物學上男性的特徵了。妹島和世的作品與 SANAA 的作品之所以變得柔軟，是因為有著毫不做作地使用過去被認為是少女們般言語動作的男性所員們的貢獻。西澤立衛與石上純也相當拿手的那份柔弱且女性般的詩意，一點一滴地鬆動、化解了妹島電腦般的作風。

性別的逆轉使得男性變得女性化，是因為在創作世界中的男子漢作風被認定為「老套」的緣故。男性性格再怎麼說都以

「力量」為表徵：無論是和國家權力並行的丹下健三，或是在藝術世界中張羅其論述陣仗的磯崎新，都是非常雄渾而強大的存在。但是隨著時代變遷，無論是丹下或磯崎的動作，很沒有現代感並且覺得有點小羞恥的這種感覺，卻變成年輕世代的共通認識。從那之後，男人們就開始試著自己進行消除這樣的男性特質的作業。被認為表達出女性特質的「白、輕、細、薄」的價值觀水漲船高，因而相較於論述性的爭戰，選擇了少語化的畫圖這條路。

因此，若深究妹島 / SANAA 建築之所以女性化的理由，很可能是「女性化」的男性所員們造成的結果。而這裡所敘述的女性化，充其量只是男人為了捨棄男性特質而編織出的某種特殊方法，並不是實際的女性特質。不過這樣的成果，也的確為原本僵硬、厚重、頑固的既有建築意象帶來一股讓人感到清新、甚至讓原本無比沉悶的都市環境得到些許軟化，並使得人們能夠獲得某種程度上的療癒吧。這無疑也算是 SANAA 建築在新世紀對這個世界持續做出的一點貢獻。

妹島和世與西澤立衛的建築之旅

chapter 5

《安藤忠雄的都市徬徨》一書中記載著安藤先生為了學習建築、仿效柯比意早年的東方之旅,自 1960 年代起展開了建築壯遊的自述。安藤漫遊於各城市,透過置身建築現場的五感觀照,領受場所的啟發,並在脫離日常生活慣性的綑綁下發掘出創造性的可能。安藤認為「旅,造就了建築家」,並更進 步揭示「建築家就是要旅行啊」這個幾乎已塵埃落定為真理般的概念。妹島與西澤當然也毫不例外地共有這份價值,在他們邁向建築的過程中,展開了屬於他們自己的建築朝聖與城市漫遊旅程。本章將節錄分享關於他們旅程中的自述,聚焦他們當時所見、所感受的,以及一直留在心中的漣漪。

妹島和世篇

在移動的過程中，一邊感受世界本身的形成方式
從疊積時間之生活的風景中取得創作的能量
在旅行中被賦予勇氣
並親身感受這世上的瞬息萬變

—— 妹島和世

會開始出發去旅行、看建築，主要是因為在剛進大學的一、二年級時，有著「自己必須好好學建築才行」的一份焦慮。學姊們告訴我最好要多看些建築雜誌，於是開始對篠原一男、伊東豊雄、坂本一成等建築家感興趣。不過因為他們的作品幾乎都是住宅，也不知道該去哪裡、怎麼看比較好。當初曾經試著找「中野本町之家」（伊東豊雄作品，1976），繞了很久最後還是沒找到。後來日本女子大學和早稻田大學一起舉辦了磯崎新先生的「群馬縣立近代美術館」見學會（參訪團），發覺「這才是建築啊」而深受感動。查了一下發現磯崎新在九州有很多作品，就買了便宜的電車車票搭配巴士轉乘去了一個星期。雖然並不喜歡自己一個人旅行，但是為了學習建築還是勉強自己拼命看了很多建築後才回家。當時雖然沒有在現場畫速寫，倒是拍了一些照片。

記得應該是大學三年級的暑假吧，在完全沒有主動要求的情況下，母親覺得我一定要趁年輕去國外走走看看，直接幫我寄出歐洲建築物參訪旅遊的報名表，我就這樣出發了。那是前往海外旅行的頭一遭。最初從希臘雅典進入歐洲，再從義大利的羅馬開始坐巴士遊覽中世紀的街頭。之後，坐飛機前

柯比意　廊香教堂

往北歐看了阿瓦．奧圖（Alvar Aalto）的作品，還去了西德的慕尼黑奧林匹克運動場，順道經過了廊香教堂，最後記得應是前往了巴黎。大約是為期三週的行程。

那時候我是一個人參加這個歐洲建築團，大約共有三十人左右。建築科系的學生中，除了我之外還有另一位女生，而男生大概有三、四位。除此之外，全是建設公司的大叔們。大叔當然比學生有錢，所以會參加其他自費的特別行程。由於我沒有多餘的錢，所以只能隨團移動，目的地一到，就一個人在街上漫步閒晃。由於那時候的我對建築的認識才剛剛開始，因此對中世紀建築物的優缺點完全不了解。當時只對參訪柯比意、阿瓦．奧圖和密斯（Ludwig Mies van der Rohe）的建築作品比較有興趣，走在中世紀的街道上總覺得有點無聊。但現在回想起來，還是相當慶幸當初有出去這麼一趟。

建築從業時代起的足跡

之後印象比較深刻的旅行，都是在伊東豐雄建築設計事務所工作的時期。應已離職員工之邀，我們四人一起去了峇里島。那次旅行真的很棒。非常漂亮的梯田從眼前飛過，夜晚漆黑一片時，花的塔群突然浮現在眼前。仔細一瞧，原來是一群女人頭頂著花經過……看到把家具放在半戶外場所裡的日常生活模樣，真的感到相當新鮮。此外，當地的布料都非常漂亮。在峇里島所看到的、體驗到的一切令人相當興奮而難忘。而約莫就是在前往峇里島後的某段時期，也有過一趟非常有意思的中國上海、蘇州之旅。然後，將伊東事務所的工作辭

掉之後，就去了一趟台灣。接著也去了泰國、越南、香港、新加坡，或許是因為對於亞洲的生活帶有某種新鮮而美好的憧憬吧。

第一次單獨一個人前往海外旅遊，是在辭掉伊東事務所的工作後，前往比利時布魯塞爾，那時剛好有個「歐洲‧日本」（Europeria-Japan）的展覽正在舉行。伊東先生接到委託執行該展覽的展場設計，但是卻因為太忙而無法成行，於是將我介紹給對方，我便作為伊東先生商討相關事項的代理人而前往布魯塞爾。那次因為是一個人的關係，事前被仔細交代了關於出國與入境的各種手續，是相當緊張的一次體驗。這麼說來，第一次踏上美洲大陸也大概是在這段期間。當時是泡沫經濟的全盛時期，我和渡邊真理先生、木下庸子小姐三人在西麻布討論要設計俱樂部的事，就決定去參觀紐約最先進的俱樂部。於是三人當中最閒的我，就作為建築設計方的代表和業主們去了一趟，到處參訪紐約當時最紅、最流行的俱樂部。

雖然有過以上這些類似在海外工作的經驗，但是自己的事務所卻幾乎沒有接到任何設計委託案，因此大家就嚷著「看來事務所就要解散了，那麼就來個『解散之旅』去泰國玩吧！」當時連來事務所幫忙的塚本由晴先生（Atelier Bow Wow 負責人）等人都一起加入這趟旅程喔。結果在出發之前，竟然接獲了「再春館製藥女子宿舍」設計競賽首獎的通知。就這樣，因著事務所起死回生、可以繼續經營下去，而讓這場原先的解散之旅變成了員工旅遊。

事務所剛成立的那五、六年，因緣際會接手了某家公司的計畫，進行了集合住宅的研究。之後又從磯崎新先生那得知了岐阜縣 High-Town 北方集合住宅一事，甚至幸運地取得了執行設計的機會。對於當時能夠同時進行研究與實際設計業務，真的是充滿感激。為了這個研究，我們決定進行海外調查，探訪許多歐洲的集合住宅。因為已經很長一段時間沒去歐洲，正好也可以去看看現代建築的動向。伊東先生事前為我聯絡了雷姆‧庫哈斯（Rem Koolhaas）先生及尚‧努維勒（Jean Nouvel）先生，因而得以參觀達拉瓦宅（Villa dall'ava）以及里昂國立歌劇院，一時之間便聚集了村上徹先生、石田敏明先生、西澤大良先生等建築好手，就這樣十幾個人成行一同前往。那時，大家可都精力旺盛、蓄勢待發呢。後來這趟旅程的調查報告，發表了可以將 nLDK 作排列組合、轉換成各種形式之集合住宅平面的提案內容。至於那場旅行中印象最深刻的行程，應是參觀南法的馬賽公寓之前所住的，尚‧努維勒的旅館作品「Saint James」吧。所謂建築家設計的旅館，經常會變成「設計有餘、卻未能在其中融入歡愉感」的結果，然而在這個現場卻完全不是這麼一回事。一早，睜開眼睛，目光穿過與床同高的窗戶，眼見一整片葡萄園的翠綠直直向前延伸，感到令人心曠神宜的療癒感；而夜晚突然醒來，映入眼簾的正是遠方波爾多的街燈閃爍，為感官帶來一份莫名深邃的寂靜。

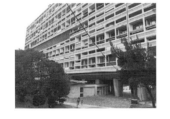

柯比意　馬賽公寓

持續改變的視野與感受性

當然到目前為止，讓我印象深刻的旅程還有許多。例如為了

看 Palace Hotel 建築競圖的基地而前往瑞士盧加諾（Lugano）時，被帶去探訪位於喬尼可（Giornico）的一間雕刻之家。從盧加諾搭乘火車與巴士，路程真是遙遠啊。我卻被瑞士山脈的花崗岩銳利切面給震懾住了。當時下著小雨，深谷中流水的景緻亦深入我心。真的很想再去看看那樣的風景。之前因為工作的關係前往洛迦諾（Locarno）的時候，從蘇黎世搭乘火車，竟然在初夏時分突然看到雪景，同時也看到了青青草原。瑞士的火車路線是個完整的網絡，會隨著時段改變路線，因而去程與回程所經過的路段不同，搭車樂趣無窮。在荷蘭也經常搭火車，然而卻髒亂無序。所以瑞士的火車在某種意義上真的很受我青睞。之後，我也去過大溪地，在海中與魚群相伴游泳潛水……白、藍、綠，海水顏色千變萬化，真的相當漂亮。我記得還特地從飛機上拍了好多照片呢。

自然與風景，隨著年紀的增長而越來越能體會當中的美好。過去總覺得無法體會櫻花的美，紅葉的顏色變化帶來的只是憂鬱，但最近開始覺得春天就是櫻花的季節、紅葉真是美不勝收呢。簡單地說，就是對於所見之物的感受性改變了。小學時代的自己對於陽光甚至可以說是無感的，但是數年前去栃木縣的日光時，卻漸漸覺得趣味盎然了呢。雖然以前完全不覺得這有什麼意思，但隨著年齡的增加，的確開始覺得能夠體會自然與風景的美好了。就連對日常生活的樂趣也變得充滿期待。

至於在短短幾年之間去過好幾次的印度，它的魅力除了建築本身相當厲害精彩之外，我強烈感到印度的人們非常劇烈地與自然連結在一起似的——與樹木啦、泥土啦、與各種自然

界的局部連結在一起生活著──柯比意當初在印度蓋建築時，我感覺他肯定是獲得了印度環境中那份豐沛生命力般的能量。至於我，若是在印度作建築的話，或許關注的不會是那股強而有力的，而是更與那個場所與生活、自然合為一體，和那裡的土地水乳交融般的作法。我覺得這樣的建築或許也是可行的吧，就這樣帶著這個感想回到日本。

旅行：透過自身體驗的發現與省思

在旅行地看到的那些生活場所與風景，雖然不知道是否與創作有關，但很顯然是集合了眾人的力量所產生的結晶。例如在峇里島的黑暗中，可以瞬間感受到當地斑斕花朵的魅力。然後就使用這些無與倫比的自然環境元素，來創作建築的屋頂等等，和生活連結在一起。雖然這樣的自然之美無論如何都難以一手掌握，但當置身現場親身體驗時，果然還是被賦予莫大的勇氣，而得以察覺某些事情或許是行得通的，而看到這些的下一批人們也必然能夠持續在這當中發掘某些未來的可能性。這樣的旅行體驗，或許也和思考建築時的期待是共通的吧。

另一種在旅行中會感受到的，就是不同的城市總會在其場所性上有著清晰的呈現而讓人覺得很有意思。由於人們無論如何就是會聚集在一起居住的緣故，因此可以說或許城市便是人類所孕育出來的、或是能夠發明出來的最大的事物。而這個時候，究竟曾經有過什麼樣的價值觀、有過什麼樣的力量、然後又是如何讓它們被保留下來的呢？關於這樣的思辨很有

意思，和建築的趣味應該也是息息相關。在思考這些事情時，看著自己的城市，也幫助自己反省，並遙想自己又該為這個世界留下些什麼。

在旅行中，即便不見得與建築有直接的連結，但是在那些城市裡的發現，也具有琢磨個人感性的機會。並不是非得找到什麼具體的點子，而是以更抽象的形，將所受到的刺激提引出來。

西澤立衛篇

在多樣而豐富的各個場所中
藉由旅行所能看到的「世界」

——西澤立衛

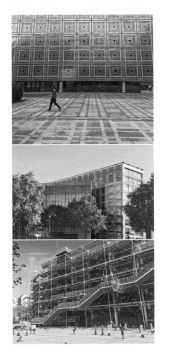

上‧**中**‧尚‧努維勒「阿拉伯世界
文化中心」｜**下**‧「龐畢度中心」

第一次的海外旅行就是大學四年級時的畢業旅行，所以我的出國經驗其實並不如想像中的多。原本的計畫是想和朋友兩個人一起去歐洲旅行。不過很遺憾地，那位朋友沒能夠修完畢業的學分，所以我只好自己一個人踏上旅程。從巴黎前往巴賽隆納，沿著地中海通過南法，經由熱那亞、米蘭、佛羅倫斯一直來到羅馬，然後再從南義大利搭船橫渡希臘抵達雅典。雅典只去看了雅典衛城（Acropolis），從那裡出發環繞愛琴海當中的小島，再回到巴黎。

那時在巴黎看了尚‧努維勒的「阿拉伯世界文化中心」（Institut du Monde Arabe，簡稱 IMA，1987），看到它的機械式窗花伴隨著雲的動態、隨著感測器的快門聲響縮放移動，非常感動。此外，也在巴黎看了柯比意的住宅、剛落成不久的羅浮宮美術館入口金字塔、艾菲爾鐵塔等等。其中「龐畢度中心」與其用「感動」形容，倒不如說覺得很佩服。在美麗的巴黎街景當中，突然出現一棟宛如被剝光了表皮的建築，讓人相當吃驚。令人感到在這裡呈現的只有思考方式，或是說所謂的理念就這樣直接被打造了出來。我認為這會是永遠的建築。現在回想起來覺得這或許就是巴黎這座城市的豐富性。而在最初的這場旅行中令我震撼的另一個城市則是羅馬。整個城

市散發出黑色的、頹廢的、末日般的景象與氛圍，與巴黎之間有著強烈的對照。

至於研究所時期的海外旅行，就改為以「去那種不靠汽車就到不了的地方吧」為主要的概念來策畫。主要的目標是我在大學時代未能看到／錯過的柯比意其他建築作品，以及位於北非阿爾及利亞的撒哈拉沙漠與蓋爾達耶（Ghardaia）。因為那是連柯比意都讚不絕口的城市啊。

北非與撒哈拉沙漠探險

蓋爾達耶真是相當令人驚艷。那裡是個周圍三百六十度全都是地平線、荒涼土漠的正中央突兀地出現了一個巨大的谷，而谷底則有著綠洲盎然生機所在。谷的上方與底部可以說是完全不同的兩個世界。那是如同沙漠中的窪地般的穆薩布谷。裡頭座落著貝尼‧伊斯根、蓋爾達耶等城鎮。而那當中呈現出最完整美麗造形的，就是蓋爾達耶。清晨的時候，打算去看看蓋爾達耶的日出而爬上谷頂，出到土漠的範圍之外。就在那一刻，吟誦可蘭經的樂音從谷底流洩而來，而周遭也慢慢地明亮甦醒。回過神來，才發覺周圍已經很熱鬧地坐滿了人，還真的是嚇了一大跳。有側躺著眺望蓋爾達耶的人，也有朝著聖城麥加方向朝拜、祈禱的人。那真的是個令人印象深刻的光景。

阿爾及利亞則是和朋友兩個人去的。當時的狀況好像是最多只能待兩個星期。由於若是我們其中一人吃壞肚子倒下時，

另一人捨棄對方而自己先走對彼此也實在過意不去，所以我記得我們一直吃著同樣東西。這麼一來就算是倒下，也會是兩個人一起倒下（笑）。

總之在那裡，對於日曬非常強烈這件事印象特別深刻。右臉被直射的陽光曬得幾乎嘰哩嘰哩作響，而左臉因為有陰影遮著，所以比較涼爽，對於自己的左右臉上會有這麼大的溫差感到無比驚訝。晝夜溫差也很劇烈。晚上冷得要死，白天卻幾乎達到攝氏四十度。所有的人都像《阿拉伯的勞倫斯》（Lawrence of Arabia，1962）裡的角色一樣穿著長袖的服裝。不過或許是因為溼度較低，平常反而不會太難受，於是在砂丘中持續漫無目的地走著，一旦察覺時，幾乎已經達到中暑的程度。

印象中應該是沒有發生過什麼意外。不過遇到砂塵暴時倒是蠻恐怖的。整座砂丘都在動，而整個城市就這樣逐漸被完全淹沒覆蓋掉。大家都全力試著防止這樣的侵襲，但是沒辦法，風砂就是會漸漸飄進房子裡來。也有巴士因為砂塵暴而完全無法動彈。

在巴士移動的途中，也曾有過突然被趕下車，跟著大家一起祈禱的經驗。撒哈拉沙漠可以說是屬於汽車的社會。大家都用時速一百數十公里的速度飛奔著實在很恐怖。巴士的司機虎視眈眈地想要追過前面那台車的企圖，令人感覺極為驚悚。我記得曾在路上看到有台整輛撞翻倒過來的卡車殘骸而感到毛骨悚然。不過就是因為這樣，在看到綠洲的時候才會湧出「啊，得救了」的真實感啊。

雖說是撒哈拉沙漠，不過八成以上都是土漠。長不出任何草木，盡是一片砂土的荒涼景象。不過也因為如此，所以綠洲的美顯得格外清晰。我的行程是從阿爾及爾到蓋爾達耶、環繞艾爾果雷亞往突尼西亞走，通過東艾爾谷大砂丘群再搭巴士回到阿爾及爾，造訪的綠洲可以說到處都充滿著水與綠，並且是有著人類經營軌跡存在的城市。

阿爾及爾是個非常美麗的城市，搭上從阿爾及爾往馬賽的船回頭一看，好幾層白色有頂商店街（archade）重重交疊的都市風景就這樣一口氣飛到眼前來，實在令人無比感動。那就像是尚‧賈邦（Jean Gabin）主演的《望鄉》（Pépé le Moko，1937）一片中的畫面完整呈現，是個非常精彩的景觀。我想以船作為主要交通工具的那個時代的人們，第一次看到這樣的風景時，也會把它當作對於阿爾及爾的第一印象而留在腦海裡的吧。

地中海的航海狀況相當不好，幾乎整艘船的人們身體都變得很不舒服，算是一次非常艱苦的搭船經驗。好不容易才到達馬賽，稍微參觀一下整個街景。和阿爾及爾相較之下，馬賽有著看起來算是相當現代化而清潔的城市印象。和朋友在馬賽旁的城市尼姆會合之後，四人租了一部車，前往里昂，晚上住在拉杜雷修道院（Couvent de La Tourette），去看了廊香教堂與費米尼教會這些難以靠電車前往的柯比意作品。也去了位於蘇黎世的柯比意中心，不過和預期的落差有點大而有點沮喪。現在回想起來，旅行的基調都是柯比意作品這一點倒是兩次旅行都一致。然後也看了都市、聚落、教會與清真寺等等——大致上是這樣的狀況。

柯比意　拉杜雷修道院

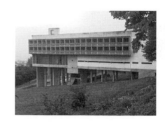

目擊南美 / 西班牙文化圈巡禮

前一陣子的壯遊，則是從南美到歐洲繞了世界一圈。全部的行程大約是兩週左右。從成田機場出發到美國的休士頓，沿途去了坎昆、哈瓦那、巴拿馬、聖地牙哥，然後再從布宜諾斯艾利斯前往馬德里。然後去了非洲的加那利群島後回到馬德里，最後再經由阿姆斯特丹飛回東京。旅途中的一大發現是，在這次的旅行地點中唯一不屬西語圈的，竟然只有東京與阿姆斯特丹兩處而已，這令我感到無比震撼而驚訝。可以說是被西班牙文化圈的壯闊給嚇到了。不過這也讓我終於可以理解為什麼西班牙的建築雜誌《EL Croquis》可以賣得這麼好。

那時候覺得既然去了聖地牙哥，也順道去一下古巴好了。不過那只是日本人的地理感。事實上古巴位於中美，智利則遠在南美，也就是說兩個地方可是屬於不同的大陸吶。

哈瓦那的市街非常棒。街景有著堂堂的相貌與樣式，到處流洩著樂音，人們也都相當開朗。餐廳是以復古鐵門所構成的立面，幾乎都是半戶外式的，舒服的風吹過中庭，空間簡直沒有內外之分。或許是因為太舒服了，所以沒有將門戶關起來的必要吧。任何一條通道都滿溢著樂音，真的非常棒。哈瓦那作為一個城市而言是很了不起的成果，不過或許還是因為貧窮的關係，所以未能好好維修與整埋。放眼望去都是屋頂崩塌的啦、沒能夠修復的漂亮拱廊與柱頭之類的景象。看到這樣的景象，就能知道巴黎與羅馬有多麼的富裕。至於聖地牙哥則是個豐饒而安全的城市。舊市街仍殘留著從前智利

大地震所造成的影響，不過治安似乎相當穩定。郊外則有如洛杉磯的住宅區那般充滿綠意，感覺上相當富裕。

接下來，要從聖地牙哥前往布宜諾斯艾利斯，得搭飛機越過安地斯山脈。雖然我算是很常搭飛機的人，但那次的飛行體驗到現在都還歷歷在目，讓人雙眼只顧盯著往下看。看到的風景既恐怖、卻又叫人驚嘆不已……所謂的安地斯山脈並不只是長而已，它的幅寬也相當廣。綿延不斷地，到處都遍佈著冰山山脈。那時候也曾突發奇想——「如果不小心從這兒掉下去的話，肯定是必死無疑的吧。」每座冰山的形狀都非常猙獰、厲害。

太陽光照射在綿延不絕的這些冰山上反射出璀璨的光芒。雲就像是從那表面上流動落下，在山谷間顯現七色的湖泊，這樣的視覺經驗彷彿是不屬於現實世界似的。隨著越來越接近阿根廷，地面的景觀漸漸轉變成荒涼的紅色沙漠。扁平的紅土大地也持續蔓延，在那當中有著如同奧斯卡·尼邁爾（Oscar Niemeyer）風格的筆直道路到處延伸，是個令人印象深刻的大地風景。

話說回來，我倒是在非洲的加那利群島看到了不可思議的景象。搭車登上火山一看，發現頂部被削出了一個很大的半球狀地形。雖然知道那是在久遠的過去由於外太空隕石落下所造成的孔穴，不過那看起來真的很像外星人的傑作，火山山頂很大一部分被很完整地削掉了一顆球體的體積。在那底部好像有個捨棄俗世前來隱居的人住在那兒。那實在是很不可思議的風景。感覺就像是在其他的星球上。

城市探訪下的收穫

在經歷過這樣的大自然景色並造訪眾多城市之後，讓我大開眼界，並學習了各式各樣的事物。其中之一是我變得會對東京這個城市的厲害之處感到震撼。由於我是在東京長大的，所以東京對我來說算是非常理所當然的一個城市，就算看到東京的任何東西也不會有什麼好驚訝的。然而，多虧到處看了各種不同城市的經驗，讓我回頭看澀谷時也會有受到震撼的感覺。星期六去澀谷的話，步道上到處都是人而動彈不得。那是遠遠超過了都市計畫決定的步道容量的滿溢方式。怎麼說呢，也許真正感到震驚的是自己對於這樣的現象到現在為止，竟然未曾感到驚訝的這件事吧。不過，多虧自身也有了相當大的改變，現在反而變得能夠好好地去思考東京魅力的所在了。

我覺得歐洲的人們在某方面顯然是有點粗暴的。在都市當中也有著粗暴的部分存在。不過這樣的粗暴卻與某種大而化之的部分聯繫在一起，這是我偶而認為或許東京多少也該學習一下的部分。怎麼說呢，東京幾乎全都是用很纖細而瑣碎的東西來構成全體，稍微工業化傾向了些，感覺上比較欠缺那個大而化之，或說較為鬆散而具有彈性的成分吧。

例如羅馬時代的都市，為了人們豐饒的都市生活而創造了許多東西。打造基礎管線，建造廣場、劇場、醫院等設施配置於市街當中。城門之外雖然蠻荒遍野，但是在城門之內，人們的舒適生活卻是能得到保障的。也就是說所謂豐富的生活，在當時是作為充滿魅力的都市環境來創作出來的。我認為這

便是都市計畫有魅力的所在之一。然而在東京,很遺憾地並看不到什麼輝煌的都市計畫。相反地,感覺上反而是那些沒有照著都市計畫執行的部分相當有趣,照著都市計畫所實現的地方卻不怎麼樣並缺乏魅力。

看著東京,與其說它是人為都市,其實也具有類似自然現象的部分存在。很自然就變成這樣了的感覺,並不像是由特定的都市計畫專人或執政者那樣的主體來規劃出整個城市,而是大家對於某些事務興致勃勃的參與之下,結果就變成了那個樣子。構成方式並沒有像西洋或阿拉伯的都市中所具備的那種計畫性與整體性。而東京的厲害之處就在於由那樣的方式竟然能長到這麼巨大的程度。更離譜的是明明都被大家說成是渾沌或混亂,卻也能夠每天毫無破綻地持續發揮機能,實在是不可思議。所謂的東京就是全世界治安最好、處於一個良好的控制狀態、郵件都能正確送達、電車都能準時運行、連垃圾也每天都回收得很乾淨,讓人不得不讚嘆這個沒有計畫性的都市竟能夠運作得這麼有計畫性,實在是非常厲害。

新舊的對峙

雖說這是單單看東京這個城市所難以體會的,不過其實只要看了以不同的原理所作出來的都市,就可以一目瞭然。我第一次出國到海外去旅行的時候剛好是在日本的泡沫經濟時代,那時東京到處都是新的東西。道路上奔馳的全都是新車、大樓與自動販賣機也都是新得閃閃發亮,每天都有新店在開幕。然而初次造訪巴黎時,街道上的或是電車上的,幾乎全都是

舊的東西，當時的我真的有點驚訝。車子也好地下鐵也好，全都老舊而生鏽，甚至連紙幣都皺得難以看得清楚上面的印刷紋樣。對於那樣的古老感到吃驚。

雖然說巴黎的美是令人非常印象深刻的，但實際上非常髒、也非常臭，治安也不好，但在市街上就是有某種氣質般的東西在。1980年代初的巴黎很多東西都還很老舊，電車簡直就像19世紀的東西，但是與東京的新所對峙的這份古老，其差異卻非常厲害。不只是巴黎，當時歐洲城市的古老與安靜是令人印象深刻的，讓人感覺到帶有某種豐饒的底。現在回想起來，那就是所謂的歐洲啊。

不過有趣的是，在那次經驗的幾年之後，從去過各式各樣的都市後再回到巴黎的我來說，巴黎看起來就如同是個光輝城市一般，白而耀眼，帶有極致統一感。我甚至覺得能夠橫跨這麼廣的區域，還能維持這麼一個完整的形式簡直就是奇蹟了。在看過很多西洋都市後，再重新看巴黎，果然巴黎是個非常特別的存在。看著那一切，我初次體驗的外國城市——巴黎，以前雖然覺得非常古老破舊，但很意外的是，我也變得能夠體會那當中並不只有所謂的古老而已。

實際上，就算說巴黎是古老的，但其實與義大利的那些城市相比還是很新的。羅馬這個城市的厲害，在於經過了千年的時代差異的建築群，都分別地被大量建造林立，呈現出一幅壯麗的風景。那可以說是一種多樣性的呈現，或者說是個由激烈的歷史所造就出來的風景吧。相較之下，巴黎的市容與街景可以說全都相當均質而具有統一感，和羅馬的歷史長度

相比之下，會感到一種是在某個豐饒的時代裡所集中製造出來的印象。

豐饒，以及在旅行中看到的世界

我覺得最厲害的是印度以香地葛（Chandigarh）議會大廈為主的建築群。那和在歐洲所看見的柯比意完全不同。雖然只用三座建築構成全體空間，但是這種令人震撼到呆滯的巨大卻毫無荒腔走板之處，給人一分極致的尺度感體驗。若說甚至有著天文學上的成就或許有點誇大，但若有朝一日人類滅亡，這裡恐怕還是會被留下來吧，後來的生物會發現過去曾有人類存在，並且曾經擁有這樣的技術這件事會被傳揚下去。

話說回來，最具有壓倒性迫力的，當屬印度的道路。那可以說是所有生物漩渦匯集的所在。駱駝、象、猴子、狗以及在那裡的人們騎著機車或駕駛汽車，一起宛如怒濤般同時上陣流動其中。帶有非常巨大規模而驚人的多樣性。這樣的道路可能是從佛陀時代以來就以這般狀態被現代化而成的吧。……那是一種包含著人類與所有物質的豐饒吧，就是所謂的「Luxury」，但並不是狹義的奢侈，指的是適合人類之場域的豐盛與富足的語言，是超越貧富差距，任何階級都應該具備的環境。

去到未知的土地而深受感動的另一個點，是所謂的世界史竟然是如此多樣而豐富的存在。在那個土地上有著一直持續著的傳統、而它所揭示的「未來」，往往又和我們的世界所知

道的「未來」是完全不同的。相反地，也能夠在未來的事物
上感知到它所蘊涵的歷史。這是在未知的土地上遭遇到未知
的文化時在心裡所留下的、無比劇烈的震撼與悸動。

因著「旅行」，得以在那片未知的土地與境遇上看到那無比
豐富而多元的世界。

SANAA 登陸台灣

chapter 6

SANAA 與台灣的因緣

根據最近在新聞媒體與建築業界所傳來的消息，證實 SANAA 於 2013 年透過國際競圖贏得台中城市文化館（後來更名為「台中綠美圖」）一案，在歷經政權更迭下曾經被檢討其存留、以及歷經多次設計變更與工程發包的挫折等等，終於確定決標發包開工，SANAA 建築終於有了登陸台灣的機會，讓 SANAA 的愛好者們無比振奮。其實，遠在更早的 2005 年，東海大學的陳邁國際建築講座曾有過邀請妹島和世前來台灣演講的計畫，只是當時他們正集中心力進行「Louvre Lens（羅浮宮朗斯分館）」一案的競圖只好作罷。不過妹島也曾在約 2006 年時接受台灣私人業主的委託，進行一個位於陽明山上的石雕花園設計案（草山玉溪園）而有了再次來台的機會，並曾經到淡江大學建築系等學術機構舉辦過數場演講。

另一方面，2006 年因著日本 TOTO 舉辦「日本現代住宅建築展」的台灣巡迴展、並舉辦國際研討會而首度迎來了西澤立衛登陸台灣的講座分享（演講會場在樹德科大）。那時候的西澤已經完成其重要住宅代表作「森山宅」而深受矚目，同時也已經開始了在今日成為瀨戶內海藝術祭的必看景點、堪稱膾炙人口的豐島美術館設計工作。記得這個作品初次在演講會場畫面上披露時，大家都對其無比純粹的水滴造形留下了深刻的印象。

不過，妹島與西澤終於可以一同登台，以較為完整而正式的面貌呈現在台灣民眾面前，應該是他們在 2010 獲得普立茲克獎前夕，來到台北士林所舉辦的那場建築展了。

台灣士林紙廠 SANAA 建築展
誠品信義講堂演講會

雖然 SANAA 在日本與國際上早已紅透半邊天，但台灣民眾卻要一直到 2010 年春天前夕才終於有了與妹島建築近距離接觸的機會。那是在業主林文雄先生的意志下，由有容教育基金會主辦，在台北士林舊紙廠所舉辦的 SANAA 建築展。這是一場主要是在台灣第一棟可能完成的妹島建築——草山玉溪園業主的支持下，為了與台灣建築愛好者分享妹島 / SANAA 建築的美好所舉辦的盛會。藉由士林紙業的加工舊廠房再利用所構成的展場，整個設計是由 SANAA 事務所親自操刀，在具備某種遺跡性格與時間感等特殊氛圍的廠房裡，加上了某些白色的、通透的布簾作為空間出入口的界定，創造出某種溫柔而曖昧的場所性格；而有著挑高八米的空間配置、排列出為數眾多的建築模型，也更新了過去建築展偏向以圖面作出展示的做法，以「微建築」的方式來與觀展者作近距離的接觸，現在回想起來，或可視為後來帶動台灣極具影響力之「實構築」建築展的先驅。

在挑高 8 米的展覽空間中，為數眾多的建築模型。

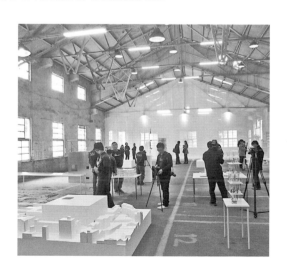

不過在白色尚未普遍地成為一般人所能夠認知與接受的美術館／藝廊空間之隱喻時，在一個廢墟廠房中，有著白色簾幕吹拂飄逸、加上從遠處看到裡頭像是「躺著」許多不知名量體的這個景象，在某種文化及美學感受性的差異與隔閡下，依然對一般人造成了某些莫名的驚悚。這或許是身為作家的 SANAA 們到現在也不知道的一段小插曲吧。除了開幕當天冠蓋雲集外，主辦單位更貼心地在展覽期間的週末假日邀請了熟悉 SANAA 的建築學者們到場進行導覽解說，堪稱是在進入 21 世紀繼安藤忠雄建築狂潮之後，台灣民眾有史以來最接近的另一股來自日本之建築新浪潮 = SANAA 的時刻。

展覽會開幕後的當天晚上（2010/03/26），妹島和世在誠品信義店 6F 的演講廳進行了在台灣的第一場公開講座。演講中妹島除了介紹 SANAA 的經典傑作──金澤 21 世紀美術館、以及早先在紐約所完成的新美術館、進行中的勞力士學習中心與羅浮宮朗斯分館作詳細的解說之外，最受關注的就是她在一開始就提及原本要蓋在陽明山的草山玉溪園。

當時妹島於演講中表示：「預定在台北市陽明山興建的 GARDEN 91，是一座雕刻花園的設計。這個企劃從開始至今已經花了五年多時間，目前這項作品的都市設計案已經通過審查，接下來將提出正式申請，希望能早日開始施工。我想各位應該比我更熟悉從台北市內一路爬上陽明山沿路綠意盎然的景色，其中某一塊地就是這項企劃的用地。……這塊地的高低差約有 10 公尺，有很陡的斜面，往下可以眺望、鳥瞰台北市景色。屋簷設計成這樣（有機曲線）的形狀，主要是想營造出建築物和自然景色交錯的景觀，如此來訪者穿梭在

綠意中還能同時欣賞藝術雕塑作品，部分雕刻品陳列在充滿綠意的廣場上，有些則陳列在中央的建築物內，來訪者能自由進出建築物和公園之間，從各種角度欣賞雕刻之美，這是我設計時的主要訴求。例如這些雕刻是眾多收藏品的一部分，種類繁多，尺寸有大有小，將這些藝術品擺設在大自然中以及室內各種陳列當中，讓來訪者在公園中漫步之餘也能同時接受藝術之美的洗禮。慢慢變得平緩，這裡的高度差約 2 公尺，有較平緩也有較陡急的部分，配合這樣的高低結構建築物本身的設計也隨之調整，室內室外穿插分布。另外像這個地方有小小的淺洞，能看到這裡面陳列裝飾雕刻等作品，無論建築物內部或室外花園都有設計通到地底的通道，……建築物本身使用厚度 40 公釐的鋼板和 38 公釐的玻璃板，將厚度相同的透明或不透明建材相連接，讓這個空間具有視線穿透或者閉塞的交錯效果。40 公釐左右的線條時而透明時而不透明，並且發揮支撐大片屋簷的功用。這是地下室的草圖，三區的地底相互打通成這樣的一塊空間，有兩處可通到地底的入口。……由於這塊地有高低差，朝這個方向一直向前走的話就會銜接到原本地勢較低的地方。……上方的屋簷順著整個景觀的坡度來設計，下方地底的部分從這裡一直走就能銜接上地勢低的地方；這是玻璃板和鋼板之間的樣子，透過這樣的細縫能欣賞到外面的自然景色；這是從庭院向下眺望出去的景象，相反地，這是從庭院望向建築物內部的景象……我想要建構的是外部與內部重疊交錯的情景……。」

從妹島針對這個案子所作的講解可以很清楚地理解到妹島建築的價值與真諦，就在於與環境及地形的對話，以及讓整個建築與環境／風景整個溶融在一起的這份初衷與意志，而這

樣的觀點也直接對過去建築那種「唯我獨尊」、「君臨天下」的既定印象帶來很大的衝擊。可以說，SANAA 建築在台灣的歷史，從那一刻就開始轉動了。此外，這場極具紀念性意義的演講後問答也相當精彩，因此以下作原汁原味的重現。

QA 1 關於空間量體間的界定

提問者 1（學生）：不好意思我想請問一下妹島建築師，就是關於金澤美術館的案子，它在空間量體之間，都用一種很輕薄的方式去界定，……請問設計之初是不是有把牆與牆之間的空間放大的這個意涵？就是量體跟量體之間的牆，空間放大成虛空間的這個意涵。

妹島：是的，在金澤這件作品中，通路……每個藝廊的內部和每個藝廊之間的部分，這兩個部分都設計成同樣可以使用的空間。你是說這個地方嗎？中間的部分？也就是說若是將藝廊全部連在一起，就算所有隔間都使用玻璃，從街道上看過來也只看得到一棟很大的物體，無法看到裡面正在舉辦展覽的模樣，在這樣的地方有許多的間隙，讓一般人能從外部街道看到裡面正在舉辦的活動，這是第一個訴求；另一方面，近年有許多藝術家要求方正的展示空間，也有許多藝術家要求的是比較奇特一點的空間，為了配合這兩種極端的需求，這個地方也設計了與一般展示空間相同的配置，有時候也能把這裡當作展示空間，曾經也有人在這一區展出過，完全配合展出者不同的展場需求，美術館的利用方式很自由，像我剛剛也提到，除了把這裡當作展示空間，這一區提供為交流

空間之外，也可以分散利用。美術館配合每一次的運用呈現不同風貌，因此我的概念是將藝廊的內部和藝廊間的部分，視為「等價化」空間來進行設計與運用。

QA 2 關於曲線的畫法／如何決定的？

提問者 2（五十嵐太郎先生）：近來特別是 SANAA 的建築作品充滿很多曲線設計，有非常多的奇特外型在過去的建築史上很少見，金澤美術館的案子是比較正統的圓形，但其他作品有些不是圓形也不是橢圓形，甚至無法以言語形容也無法單純用算數來解釋。剛才您說為了讓壓克力板直立起來，所以進行非常細部的施工或是在垂直切面採用薄殼設計，但是光是這樣是否仍然不足說明……剛剛您也提到了微弱的曲線，由於曲線可以說是前所未有、非常新式的設計手法，今後應該還會有更多新嘗試，不知道您對這點有什麼樣的想法？又是依據什麼來決定形狀？

妹島：關於這一點，針對我說的微弱曲線，是剛好因為犬島的案子，有一些非常老舊的房屋存在於景觀當中，就算我自認為已經盡力配合它進行設計了，但是在新建築完成後還是會顯得非常突兀，當然或許再經過十年、二十年就會漸漸融入當地的景色當中，不過在製作模型的階段，像是這樣的弧線也會令人覺得存在感太強烈了。我想或許是因為在犬島，道路通常寬僅兩公尺左右，船的載重量……能運送車輛的船也不會停靠，也就是說島上的事物是在大自然中一點一滴累積而成，這時候突然從外部帶來了一個一樣大小的窗戶，但隨著翻修工程的進行，我也感到很吃驚，因為無論如何自己

製作的東西還是會顯得太強烈，只能每次去的時候多摸一摸，添加綠色的自然元素，這樣一路摸索過來。雖然這或許是一個比較極端的例子，當我盡力追求融入環境，力求和周遭有所連結，建築物的……像是金澤的弧度雖然説較為微薄，但其實還是非常強烈的，從側面很直接地切出去，在這當中為了盡量和環境做連結，不只要考量到厚度……除了考量厚度也必須思考其形狀，當然市區和小村落的案子各有不同之處，我想就只能在每次的企劃中摸索。雖然有許多曲線難以做細部説明，不過……一開始是畫手繪稿，但是實際製作時，由於經費的關係也要考慮開模的數量，這邊要裝門所以必須做成平面等等，必須多方考量才能將平面和曲面連接起來，所以多半自然而然就會定案。儘管如此，當然還有很多其他因素，一進入製作之後就會逐漸成型，像這個原本的設計其實是更不規則形狀的，在這裡從圓弧到直線再到圓弧再到直線，為了減少模數而成的。其實當初是設計成馬鈴薯形，當面臨該如何將直線和曲線銜接起來時，在直線之後接上曲線再接一段直線後就會變成馬鈴薯形狀，我記得好像是這樣，有點忘記了。過程錯綜複雜，但其實一開始是非常扭曲的，最後則是這樣成型的，最難説明的作品。可能是剛才提到的倫敦蛇形畫廊，由於建築物只有屋簷，沒有牆壁，就這點來説是比較可以自由發揮的，雖然如此……這裡有樹木，這些地方也有，原本打算將這些地方圍繞起來，或是要將這一面當作正面等等，想做的事情太多，光是看平面圖就覺得不好意思拿出來見人，因為顧慮太多事情最後變成了奇怪的形狀，在每一個地方都有各自的訴求，最後全部銜接起來之後就成為最終的模樣了。其實目前我自己也還沒有完全掌握，做曲線設計的時候，也不知道為什麼，常常會在調整的當中突然覺

得很像水果，再稍微調整一下卻看起來像隻動物，或許這之間是有共通性的，我覺得真的很不可思議。以往通常一開始大家會一起畫很多種曲線，接著開始慢慢修改，就算只改變一點點看起來也會截然不同，非常奇妙。這次的展覽中有一個水果盆，在決定形狀時，也是花了很多時間嘗試各種形狀，太抽象化的話看起來就不像個水果盆，若修正了一下，又變成只是重現實際的蘋果和橘子的形狀而已，顯得很無趣。這樣的狀況反而會歸納出一個共通性，明明大家應該都是隨意地試，但這樣做好像是在做橘子的樣品似的，那樣的話又會變得四不像，只是一個飽滿的曲面而已，這之間的微妙差異還有抽象程度，該如何作修正。這在製作意圖連結周遭環境的建築物時，該如何配合周遭或者說適度的抽象應該如何取捨，我想就會和曲線的弧度有所關連。

QA 3 關於「白色」背後的邏輯

提問者 3（學生）：妹島老師你好，我想要問的問題就是看了你那麼多作品之後，我很好奇白色在妹島老師作品中扮演的角色。大概分成幾個面向，第一個就是妹島老師覺得白色對於周圍和周圍環境融合會有什麼樣的效果？第二就是白色對於在建築物裡的人，他看到沒有一堆資訊，只有白色本身的建築物，他會有什麼感受？妹島老師想給他什麼樣的體驗？

妹島：建造美術館時常常會被要求使用白色，藝廊數量一多的話就會變得以白色為主，我想這是其中一個因素。以往我很常使用白色是因為不想在空間中顯露色彩的階級差別，另外距離深遠時顏色自然看起來會變暗，導入光線後，若是白

色的話就會有擴散空間的效果，達到整體上的一致，這應該是大多使用白色的原因。近來我覺得白色並不是唯一的選擇，只是⋯⋯該怎麼說呢⋯⋯剛剛說明的時候，不好意思照片看起來也都是白色的，我盡量運用各種建材，雖然看起來好像全部都是白色的，但其實這個地板是灰色的，有這麼亮嗎？不過雖說是灰色大約就是這樣的顏色，有地毯所以應該還有很多地方也是有顏色的，等到書本、桌子等等，逐漸配置好之後就會更完整。或許⋯⋯與其說盡量使用白色⋯⋯在素材上畢竟白色的確是完全不帶任何資訊，所以我雖然也沒什麼具體的想法，但還是想盡量運用素材原始的色調，來表現比較不同的層次，我也是看了今天的照片才發覺怎麼剛好看起來都是白色。

作為插曲的妹島震撼
Sejima Shock

由於林文雄董事長對於草山玉溪園未能讓妹島建築在台灣實現一直耿耿於懷，因此大約是在 2011 還是 2012 年時，曾再次幫台北某開發商引薦妹島，參與一場基地位於士林的旅店新建開發設計案。主導的是曾經擔任過重量級飯店巨擘之左右手的、學術與實務雙棲的知名飯店經理人（蘇老師），事先也都找好了台北在地、經驗老道的重量級大型建築設計事務所，屆時準備擔任妹島和世的在地建築師，為這個極具標誌性的都會型女子精品旅館設計案作好無縫接軌的準備。筆者在因緣際會之下也受邀擔任第三方公證人的角色參與了這場會議。會議開始之初，林董與本案關係人非常體貼地準備了港式飲茶點心迎接妹島的到來，午餐時間也在談笑風聲的過程中非常愉悅地度過。但就在會議正式開始之際，身為目擊者的我可以清楚地察覺到妹島已完全啟動工作模式，以無比專注的眼神看著螢幕上的簡報資料，聆聽知名飯店經理人對於這個企劃的精彩解說與報告。這時候可以看到妹島取出小記事簿，在某些關鍵處仔細地詢問翻譯人員，並在上頭迅速地作出記錄、也寫下簡報結束後打算詢問的問題。作為一個旁觀的聆聽者，可以知道開發方與簡報者除了詳細闡述這個開發案中基地之獨特性、標的客層設定以及內部空間計畫（program）的多重想像之外，對於妹島 / SANAA 的建築也預先作了功課，有一定的熟悉度並表達了在設計需求與展現上的高度期待。坦白說是一場幾乎無懈可擊的簡報，而解說者完成說明後也獲得現場的熱烈掌聲，當然妹島本人也禮貌地鼓掌致意。開發方難掩簡報成功後的興奮之情，而現場的人們對於邀請普立茲克建築獎得主妹島和世建築師來執行這個案子的這份期待，眼看就要實現了。

然而，在進入實質 QA 的階段時，妹島不疾不徐地戴起眼鏡、她一一確認基地範圍、建築計劃規模、以及業主方所提出的設計要求之後，開始按著計算機，並再次在筆記本上寫下某些內容。然後取下眼鏡對業主方提問說：「請問本案所設定的建造單價是？」然後業主方（開發商＋專案經理人＋台灣建築師）團隊隨即答覆出一個數字後，可以看到妹島在比照自己筆記本的內容、作出比較與估算後表情依稀出現了微妙的變化。妹島於是進一步地諮詢：「請問這個價格是台灣當地的 Typical（典型的、一般的）的建造單價嗎？」這時業主方的團隊正因著終於進入實質的經費討論，而以為已敲定這場合作案，於是面帶微笑、並以肯定而爽朗的語氣回答說：「是的，妹島老師，這是台北當地典型的造價，但相信以您的設計實力必能創造出超越這個價值的建築」。妹島在聽完翻譯人員所轉述的這句話後，也立即用無比冷靜或說「客氣」的語調回應說：「在這個如此受限、空間計畫如此複雜、並且設計注文（要求）如此繁複的開發案中，我自認自己的能力並不足以用這個所謂 typical 的建造單價，來完成如此艱鉅的設計任務。如果您們認為這裡只用這個 typical 的單價就能辦得到，那麼其實就由台灣的建築師來完成就好了。」這句話在翻譯人員翻譯成中文傳達到在場每個人的耳朵時，可說全場的空氣都為之凍僵了。而筆者也初次見識到妹島老師的極度理性與毫不拖泥帶水，在非常初期的狀況下檢視這樣的成本設定，遠低於 cover 設計工作所需付出的代價時，毫不猶豫地當場「委婉」拒絕。這樣的做法和台灣建築師往往為了先取得案子委曲求全、日後再透過變更設計追加預算的那種無限延長戰線、後來傷亡慘重甚至「同歸於盡」的模式完全不同。為了保有設計的水準與品質，妹島堅持心中設定的

底線，甚至不會為爭取更多預算而把時間放在無謂的協商與溝通上。與其說「冷靜」，或許說「冷酷」更為貼切吧。而這個宛如海市蜃樓般的合作案，也就再也未聽到下文而完全消失了。

事過境遷之後，重新仔細回想這場原本相當被看好、並且備受眾人祝福的開發設計委託案，究竟是在哪個環節出了錯、又是在那裡踩到了地雷、引發「妹島震撼」的這起事件時，終於知道盲點在於開發商往往只把「設計」視為增加「建案／空間商品」價值的「程序與手段」，但未曾將它等量齊觀地視為如同「高級建築材料般之成本」的這個盲點所造成的。這才發現那時業主方的飯店開發專案經理人「無心」且聽起來是「讚賞妹島之設計能力」的那席話，卻隱含著「未把設計應有的成本反映在建造單價上」，這種根深蒂固的思維，對於世界級頂尖建築家來說是多麼地失禮啊。或許這個事件會因著讀者本人的立場而有不同的看法，但對於筆者來說卻是非常重要的一課。甚至可以說是對於設計者難以數量化的付出所應有的一份同理心與尊重。

台中城市文化館國際競圖的勝利

水湳經貿園區的整體宏觀發展的脈絡下，台中市政府於 2011 年起辦理許多國際競圖，包括台中中央公園、台灣塔，以及台中城市文化館。其中作為最終重頭戲的「台中城市文化館」，吸引到全球高達 39 個國家共 225 名一流建築團隊競相角逐，在經過兩階段激烈競爭後，贏得設計首獎的便是長久以來總是與台灣擦身而過的 SANAA。台中繼伊東豐雄（台中國家歌劇院）、安藤忠雄（亞洲大學美術館）、藤本壯介（台灣塔競圖案）之後，又收集到了「SANAA」建築，堪稱全世界單一都市中擁有最多普立茲克建築獎的所在地。

在這場激烈的競圖中，入圍的團隊分別為 Stucheli Architekten AG / Mathis Tinner（瑞士著名建築師）、MASS STUDIES / Minsuk Cho（韓國新銳建築師）、Eisenman Architects, PC / Peter Eisenman（美國當代建築大師）、Jean-loup Baldacci（法國新銳建築師）及 SANAA / Kazuyo Sejima 妹島和世；而評審團則由 7 位（國內 4 位、國外 3 位）國際知名專業人士組成，分別為：安郁茜（中華民國）、Kurt Forster（瑞士）、劉育東（中華民國）、潘冀（中華民國）、Linda Pollak（美國）、仙田滿（日本）、彭雲宏（中華民國），最終選出的首獎就是 SANAA。

據評審主席，前實踐大學設計學院院長安郁茜說：「妹島的作品以浪漫穿透建築群，不僅將為台中帶來全新的都市空間感受，同時高度落實綠建築理念，也將讓市民體會全新的閱讀與觀賞空間。」因著這場競圖案的勝利，SANAA 建築未來將正式登陸台灣的這件事終告塵埃落定。

在 SANAA 取得台中城市文化館的翌年,台灣 TOTO 與台灣 YKK 股份有限公司在每年一度回饋社會的活動中,非常敏銳地邀請妹島和世 / SANAA 蒞臨台灣,在台北國際會議中心舉辦以「環境與建築」為名的講座,掀起另一波旋風與高潮。演講會前還特地先舉辦小型對談,由妹島和世 SANAA 與「比格達建築世界」主持人 / 知名建築評論家王增榮先生(王大 / 大王老師)、「劉培森建築師事務所」主持建築師劉培森建築師、實踐大學建築設計學系副教授王俊雄先生,一同在媒體前進行交流,並在現場分享 SANAA 台中城市文化館所遭遇到的最新課題。從這一點看到日本企業對於日本人在外國發展機會的莫大支持與推廣,真是讓人覺得相當給力而感心。知名建築評論家王增榮老師表示,她跟一般建築師不同的地方,就是妹島和世 / SANAA 擁有很多對建築的想像,以往的一般建築物都有很強烈的建築「體」,妹島和世 / SANAA 不同於其他的建築設計,很擅長利用其材質跟空間的特性,建造出非常不同以往的建築型態,就像是飄在空中或是浮在水面上,擁有清透、空透的空間特質;而妹島早期的作品建築型式是擁有富有豐富的型體,利用水瓶、格子不同建築型體的變化,把每個立面體都呈現在世人面前,就像是想要讓建築脫離地心引力的感覺,利用一般建築本體必須擁有的樑柱或是樓層的高低落差,運用其獨特擅長的流動、飄浮、透明、去物質化的性格,讓建築呈現流動的模式飄動在各個空間。

劉培森建築師表示因著與妹島和世 / SANAA 合作共同獲得台中城市文化館國際競圖首獎的經驗非常難得而難忘。「初次接觸妹島和世大約是在數年前陽明山山坡地上的基地建案(草山玉溪園),在規劃初期就已經作了 16 個設計方案,

但這非業主要求，而是妹島和世對自我的挑戰，不斷修正設計並推出新的方案。更讓人驚豔的是這個案子作到最後還未確定執行的情況下，妹島和世竟然作到了多達 60 幾個設計操作方案，而且還是在這個建案基地建造尚未確定時提出的。……也因為這樣的創作精神，在去年（2013）與妹島和世／SANAA 合作參加台中城市文化館國際競圖大賽中，交流討論到如何在藍天綠地的空間下融合現有空間，將建築物完整的與環境融合。……妹島和世親力親為修正所有圖稿，在提案的前一天都還在熬夜趕簡報，最後在競圖結果中，評審幾乎是一致通過並讚賞我們的作品。……在上週前往日本實地親身體驗她的建築作品現場，這才發現唯有親自進入她的建築裡才能活生生地體會其特殊的設計氛圍。期待這次台中文化館的落成，能帶給台灣完全不一樣的環境建築體認。」至於妹島和世則表示正與劉培森建築師一起合作在開放的公共場域裡，打造一座多功能的複合空間建築，而當中將面對的嚴峻挑戰是跟日本氣候相較之下較為炎熱的天氣，是 SANAA 近年來在建築創作中的新課題，同時也是她這次來台想要跟大家分享的創作想法與理念。

當日晚上，台北國際會議中心湧入了近 3000 人，堪稱是繼安藤忠雄在小巨蛋講座後的建築界盛事。講座正式開始，妹島以 2009 至 2014 這五年來的十一件作品，說明了她的建築創作理念與核心價值。妹島在演講中首先表示：「我這幾年來做的設計，主要在思考如何讓建築擴張並融入周邊環境，而室內又是人類生活最重要的場域，如何能將其擴展到周遭的環境？ EPFL（瑞士聯邦理工大學）算是總結了我在思考的事情。」

妹島認為，這棟建築有著天花與地板平行起伏的構造系統，而分布於內部的細柱僅止於扮演結構補強支撐的角色，室內空間因此獲得解放而產生通透的流動感。人們行走在這個通透且可自由漫步的地形裡，風景也隨著步伐而移動、更迭。……透過這樣的空間系統，建築不再成為人們於戶外環境行走穿越的阻隔……，巧妙地形塑出戶外地景往室內延伸的相互關係，重新定義了環境與建築的邊界。

其次，妹島也提到，「相對於『勞力士學習中心』有著非常劇烈的曲線，『羅浮宮朗斯分館』則是運用了近似直線的和緩曲線來連結環境，這是與過去作品較大的差異，同時也是我目前正在挑戰的課題。」

從這裡頭可以察覺到妹島／SANAA 除了以建築形體操作來回應自然環境外，也透過建材的選用來對周邊環境進行再詮釋。在這個刻意低調的建築作為中，妹島讓羅浮宮朗斯分館的建築量體被拆解與離散化，讓建築得以溶解在環境中，而進一步地將環境歸還給自然。另一方面，妹島也藉由瀨戶內海的「犬島家計畫」來描述她對於環境與風景與古老房子間的看法。她指出，「做這個計畫時（犬島家計畫），發現穿透、透明是重要的主題，因此我們將整座島上的藝廊呈現出透明的狀態，讓島上的風景都能納進藝廊欣賞。」

基於「透明」的這個主題，使得該計畫的操作主軸除了整修損壞的空屋外，也採用壓克力與鋁材等材料，結合了日本藝術家荒神明香（Haruka Kojin）、名和晃平（Kohei Nawa）等人的作品共同展演，讓人們可在島上漫步與遊逛，得以體驗

自然風景與隱身於環境內的藝術創作。

妹島接著提到，如果犬島的「家計畫」是將分散的藝廊空間結合島上環境來編織出所謂的「環境美術館」，那麼「京都集合住宅」（Nishinoyama House）便是以「斜屋頂」作為傳達居住生活與居民關係的主要符碼，在呼應周邊既有建築的屋頂造形外，也成為標誌出住戶之間存在著相互維繫的意旨。妹島說：「這個集合住宅有十戶，但不是只有十個斜屋頂，而是讓每一戶擁有三個斜屋頂，其中第三個屋頂會和鄰戶產生連接、共享的狀態，透過這個設計手法讓住宅單元之間產生緩和的連結，每一戶的室內空間能維持隱私性，但只要往上看到屋簷，就會發現屋頂是連在一起，這讓人產生共同居住的感受。」

這份同時具備著連結可能性與分離（獨立）可能性的「離散性格」，後來也成為 SANAA 操作建築的實驗性方向。其中之一是位於東京近郊的「仲町 Terrace」（參照第三章），而另一個放大版的作品便是即將問世的「台中城市文化館」。兩者都是運用看似分散的量體群組來營造建築的整體性。

妹島認為，「雖然建築是分散的量體，但仍然能創造出堆疊在一起的狀況，我認為它有機會成為新型態的公共空間，因為美術館是透過展示的物品，讓人們產生感官感受，圖書館則是透過文字的符號來傳達訊息，所以我們透過空間的融合，讓身體的感官去接觸這兩種訊息，讓美術館與圖書館能更柔軟地融合在一起。」

妹島在談及「台中城市文化館」這座如同幾何狀浮雲相互簇擁的建築作品時，提到它的設計核心不僅在於建築形體上的操作與處理，更包括必須透過身體感知來融合內部機能、協調建築形體與自然環境的對應關係。

相較於上一次 2010 年在信義誠品演講廳的那場分享，由於當時都是介紹還在持續進行中的案子，而這些案子剛好在這段將近五年的時間裡陸續落成，因此在這次的演講中有了更為完整的建築論述與實際現場寫真畫面的分享與呈現，帶給人們極大的領悟、鼓舞與滿足。然而，就在不久之後的 2014 年市長大選中，尋求連任的、推動台中城市文化館一案的胡志強市長不幸慘敗給對手陣營的林佳龍，而使得 SANAA 建築渴望在台問世這件事蒙上了一層陰影，陷入是否可能因著市府人員的改朝換代，而造成該案受到撤銷的憂鬱暗雲之中。

「台中城市文化館」更名
「台中綠美圖」
Taichung Green Museumbrary

台中市在歷經政黨輪替之後，首先被檢討而最終遭到撤消的便是藤本壯介的台灣塔一案。心生警惕的 SANAA 在各方的協力下積極拜會新市長林佳龍來力挽狂瀾。在一番熱切的對談之後，林佳龍市長表示要將原名「台中城市文化館」這個具備市立圖書館、美術館，兩種機能的複合式建築更名為「台中綠美圖（Taichung Green Museumbrary）」。這個被有意識創造出來的英文單字「museum-brary」，讓人們一看就能立即了解這棟建築的內涵。妹島聽到市長這樣的反應與即興創作相當驚喜，直說用日文也很容易理解，大讚林市長「有創意」。這麼一來，似乎姑且成功保住了 SANAA 建築在台實現的希望，而鬆了一口氣。

妹島進一步指出這棟「台中綠美圖」是全世界第一棟「美術、閱讀二合一的建築」，大量運用玻璃、輕鋁材質，外觀像金屬擴張網，讓建築有「輕、飄、流動」感，彷彿走在森林閱讀、賞畫。 由八個量體所組成的這棟建築是全世界僅有的「雙館共構的圖書美術合一空間」，既獨立又連結，達到資源分享和跨域加值的效果。妹島解釋，目前 3D 設計圖看起來是白色，實際是建材原色，建築位於森林中，加上藍天綠地，以原色襯托初期輕盈漂浮而優雅的意象。

持續造訪台灣、宣示實現
SANAA 建築的意志與決心

在台中綠美圖設計接近尾聲,開始著手進入施工發包與未來營運企劃的階段時,建築師妹島和世協同合夥人西澤立衛及國際策展人長谷川祐子於 2017 年 7 月再次來台拜訪林佳龍市長,除了對台中綠美圖一案的相關設計規劃理念及未來營運方針作進一步的說明,也可視為 SANAA 為了本案的今後發展、再次來台進行遊說與意志的宣告。包括市府團隊、建設局長黃玉霖、文化局長王志誠、身為奇美博物館副館長的市長夫人廖婉如及建築師劉培森等人均與會,共同交流設計並商討營運策略,盼作為未來開館啟用時在執行上的參考。

國際策展人長谷川祐子指出,台中綠美圖以特殊、精緻設計打造成新型態的公共場域,連結美術館及圖書館兩空間,將「共同鑑賞體驗各種文化」及「搜尋吸收個人知識訊息」的功能結合,衍生出另一種空間,知識與感性的互相往返與循環,將成為這座建築的最大特色,到訪的民眾必能充分感受藝術氣息,並使藝術成為建築的共同語彙,不僅將激發創造力,亦能促進人們對於藝術知識的好奇心。

在各項準備工作就緒之後,「台中綠美圖」進入工程招標階段,台中市政府建設局於 9 月舉行的招標說明會中,吸引眾多營造商前來了解工程概況,並針對相關細節發問,展現高度興趣。市府團隊也進一步表示,本案在進入公開招標程序也將捨棄過去公共建築最低標的做法,採用最有利標的模式來遴選出最適宜的施工團隊,將妹島和世 / SANAA 在台灣的這項傑作,以最完美的姿態呈現給市民。

台中綠美圖順利決標
預定 2022 年完工啟用

台中綠美圖在進入公開招標程序之後歷經多次流標，在 2018 年再次因著市長大選、有了新市府團隊走馬上任後，重新檢討招標文件，召開多次工程說明會，終於在 2019 年 6 月 13 日順利決標。建設局召開工程施工前協調會之際，SANAA 建築團隊也特地來台與會，說明設計及施工細節，並介紹未來派駐台中的日方人員。透過這場會議，包括市府、設計及施工團隊均積極展現完成綠美圖的決心，已於 2019 年 9 月 16 日正式開工，預定在 2022 年完工，成為繼台中國家歌劇院後另一座世界級新地標。

SANAA 建築的啟示

chapter 7

東西方建築觀的差異

當代建築教父庫哈斯曾在 2014 年的威尼斯建築雙年展中,為花園展區義大利國家館的中央展館(Central Pavilion)設定了「建築元素」(The Elements of Architecture)展覽主題,這是與哈佛大學設計研究學院(Havard Graduate School of Design)的共同研究結果,詳細分析了各種建築元素,包括地板、牆壁、天花、屋頂、窗戶、外牆、露台、走廊、壁爐、廁所、樓梯、行人自動電梯、升降機及坡道,旨在理解各元素於建築的重要性及其歷史發展及社會性功能及含義。這樣的一種結構主義式的思維,的確也架構出西方建築認識論的傳統與權威。然而,在問及妹島 / SANAA 關於構成建築的基本元素時,妹島在稍作停頓思考後指出,「對我來說,建築最重要的是『空間』,但要去思考如何界定空間,如何建構空間。」而這的確也透露出東西方對於建築觀念與認識論上在於虛 / 實之間的差異。這可從妹島和世 2010 年替威尼斯建築雙年展定下的主題 ──「People meet in Architecture」看出背後所蘊涵的深層價值,把建築視為能幫助人們與空間聯繫、幫助人們和自己及他人產生聯繫,並幫助人們與自然環境、與整個世界聯繫的媒介。

上‧下‧庫哈斯於 2014 年威尼斯建築雙年展策畫的「建築元素」展,是一座雕刻花園的建築設計。

SANAA 建築的啟示：
在關係重建的過程中、邁向救贖

建築的起源，以穴居／樹居的方式找尋到自然界中的庇護，建立起原始小屋。

SANAA 主持人之一的妹島和世就如同許多為時代帶來變革的人物那般，在她 1980 年代後半剛剛出道時，可說是帶著驚奇登場。這是因為當時的建築家們完全無法理解妹島這號人物，究竟是帶著什麼樣的思考在進行設計的緣故。雖然我們把那些以過去常識無法溝通的年輕世代、以帶有揶揄的口氣稱之為「新人類」，但妹島在當時的出道，無疑就給人一股「新人類」的預感。然而，現在已經成為巨星建築家的妹島在過去的建築歷程上，可說一路走來無比險峻。之所以這麼說，是因為妹島／SANAA 的建築人生，就在於和「私與世界的斷絕」——這個最為根源性的龜裂與斷絕間的一場永無止境的戰鬥。在這些帶給人們新鮮感的建築形式與空間狀態的背後，妹島對於「從『私』所能碰觸的事情、從所能實際感受的場所來看，『世界』也未免太遠了。」對這個任誰都覺得理所當然的龜裂，她是難以忍受、容許的。這樣的一個人，即便如此，竟然仍開始了建築這項「創造世界的工作」。如同第四章中所記載，妹島建築的原理，基本上就在於建立出「私」與「世界」、「內」與「外」的關係，試圖填補並彌補這之間的斷裂，而在一連串試誤「Try and Error」的過程中，領悟到這個斷裂與隔絕，在建築長出之際就宿命地成為境界地來發展出外部世界，而永無直接聯繫的可能。但也就在不斷探索的過程中，催生出 SANAA 建築，以各種不同的方式來碰觸、試圖聯繫那個原本遠離的世界，並縮短了這之間原本的鴻溝，從此一窺人終於能找到與包含環境、風景的那個世界重新交往與擁抱的可能。

建築的起源，或者最初在於迴避來自大自然的威脅與侵襲，而以穴居／樹居的方式找尋到自然界中的庇護。然而在持續的

「進化」過程中，人類開始撿拾樹枝與樹葉建立起原始小屋
（Primitive Hut）而成為建築的「原型」，似乎也在不自覺中
轉變成人與自然／世界的斷絕。若以極端的比喻來談的話，
在聖經的創世紀中，因為人類的墮落（自以為是）、不顧神
的叮嚀擅自吃下善惡果後，而開始有了衣不蔽體的羞恥感。
「遮掩／覆蓋」成了人類掩飾罪惡之反射動作的具體象徵，
或者也可看作人類試圖倚靠己力逆天、而在日漸隔絕自然之
狀態的開始。「建築」或可視為尺度與規模放大後的詮釋；
亦可視為人類試圖單憑己力、單單依靠人自身的聰明來征服
自然、控制世界的狂妄。從神學的角度來說，這便是「罪（矢
不中的、偏離靶心）」，便是與神之關係的斷絕。終於，近
年來因著極端氣候在全球各地肆虐下所呈現的「末世」徵兆，
清楚證明人造的不堪一擊。所幸建築學的專業領域也開始從
不同角度作出反省，例如以可持續性的角度，來達成與自然
環境共生共存的永續建築，以及透過被動式房屋[1]等設計思
維的介入，以建構舒適而健康的居住空間與場所的綠建築主
張，都是力挽狂瀾的嘗試。而在這樣的脈絡下重新省視，妹
島／SANAA 雖然並不從工學與環境學的角度來看待這樣的課
題，但長久以來作為核心原理及挑戰課題的那份關於「私」
與「世界（環境／自然）」之間「斷裂的填補」，卻在有意
無意之間碰觸到核心之處，而以「建築」作為人們重新與世
界建立關係的「邊緣」、透過持續的試誤及實驗性的操作，
編織出讓自然元素與人得以在其中流動、相遇、交往的媒介，
某種程度上恢復了人的生活與自然環境的協奏與共舞。甚至
可說 SANAA 顛覆了、或說重新定義了建築應有的姿態，為
這個領域帶來了救贖。

[1] 「Passivhaus」源自於德國，德語
中「Passivhaus」字面上所傳達的
意義可以拆解為 Passive house 或
Passive building，Passive 是 被 動
的意思，Haus 指的就是房子抑或
建築物。一般所謂「被動的房子」
就是透過智慧設計的策略來作出節
能、健康而舒適的建物。 以台灣為
例，在炎熱氣候條件下，應特別重
視被動降溫、良好的包溫隔熱性能，
可以避免高溫進入室內，也可採取
百葉窗和遮陽，助於阻擋外部陽光。
在夏季晚間，有機會直接引入外面
空氣就能夠保持室內涼爽。至於台
灣濕熱的天氣，被動式房屋良好的
氣密性也有助於減少室外水氣進入
建築，且選擇具有能量回收的新風
系統也能有效分擔降濕的負荷。

以賽亞書四十章第 28 節記載，

「你豈不曾知道麼、你豈不曾聽見麼、永在的神耶和華、創造地極的主、並不疲乏、也不困倦、他的智慧無法測度。」

Do you not know? Have you not heard? The LORD is the everlasting God, the Creator of the ends of the earth. He will not grow tired or weary, and his understanding no one can fathom.

就如同神從未放棄對於人的救援計畫而永不止息那般，期待妹島和世與西澤立衛也能夠持續為建築領域注入鮮活而充滿啟示的開創性思維，並持續打造讓人們得以優雅地站立、駐足與棲息，並在漫步的過程中有美好的交會與相遇，描繪出宛如徜徉於大自然懷抱中、甚至如同神在世上的帳幕般居所，來領受療癒般的建築情境與氛圍，為這個早已過度人造、封閉而僵硬的建築世界帶來新的氣象與救贖。

於是我們終將能夠在那末後的新天新地裡高喊，

HO！SANAA！HO！SANAA！
（噢！SANAA！榮耀歸與至高　神！）

後記：在大而可畏的日子裡

在這本書即將印刷出版之際，經歷了一個季節轉換的時期。也就是在 9 月底到 10 月初進入猶太新年節期到贖罪日為止的一段所謂「大而可畏的日子」。

這本書並不是 SANAA（妹島和世＋西澤立衛）所委託執行的一本專書，而是一部較偏向我個人在歷經十數年、一點一滴閱讀並現場體驗 SANAA 建築的「私人建築學習札記」。所以整個過程中沒有奢望過要尋求 SANAA 事務提供任何圖版／寫真等資料的支援與協助。完全是一本由我個人為主體所企劃的私著作，和過去曾經撰寫建築家伊東豐雄一書的背景脈絡是完全不同的。然而，因緣際會下與昔日恩師小嶋一浩先生的夫人城戶崎和佐教授的重逢與交流、基於一份禮貌與敬意，希望透過她的引薦（她是妹島昔日在伊東事務所的同事與摯友），由身為作者的我當面向妹島與西澤報告這部私人著作的念頭。這趟禮貌性的拜訪在本書內容幾乎完全底定的 8 月底於東京澀谷的餐敘中完成，不過由於 SANAA 即將於日本出版一本新著作、因此就如原先所預料的那樣，並無法獲得他們的任何奧援。不過這場會面讓我對於這項寫作感到相對地篤定與踏實，緊鑼密鼓地推動 9 月底 10 月初的出版計畫。或許因為這是台灣第一部有關 SANAA 建築的文字類著作，所以早早在原點出版社的協助下，就已獲得了誠品選書的殊榮。

就在準備進廠印刷的最後倒數時刻，我們接獲了來自 SANAA 事務所的聯繫，提出希望更改書名的要求。在極度慌亂下，我們提出編排稿供對方確認，結果獲得 SANAA 非常嚴重的「關切」，甚至幾度修改下都無法獲得他們的認可，甚至換

1 贖罪日（Yom Kippur）– 猶太曆提斯利月十日，約於陽曆的九月底或十月初。從七月（提斯利月）初一日吹角節（猶太新年）開始，直到七月初十日是十天「可畏之日」（Days of Awe）。當祭司於吹角節開始吹角，猶太百姓就進入這省思的十天，這十天是讓人悔改，好影響神判決的機會，而這整個過程在悔罪期的最後「一天」——贖罪日達到了高峰。在這一天，人們可以抓住這最後的機會向神懇求饒恕，藉此調整自己重新與神和好並恢復與人的美好關係。

來更嚴峻的回應。在這個關鍵時刻，正好讀到舊約聖經撒母耳記上關於「聽命勝於獻祭、順從勝於公羊的脂油」的記載，談及了當年以色列掃羅王好大喜功下、等不及神的祭司撒母耳來到之前就搶先獻祭的一段魯莽、擅自行事而被剝奪身為王之位份的教訓。這讓我的腦海中浮現了「僭越」的既視感，而硬是把 9 月底某日已箭在弦上、即將開印的作業在最後 2 分鐘前完全停下來。我選擇「順服天啟」，遵照 SANAA 指示，一一去信聯繫書中提及之建築案例的管理單位 / 業主，同意刊登許可。就在願意安靜沉著下來重新找回節奏處理此事時，心裡也得到更大的自由，將這一切視為對於 神的順從與悔改。這段刻苦己心的過程中，我在 10 月 9 日晚上贖罪日[1]結束前獲得絕大部份建築管理單位 / 業主方的回應。這段時間除了讓本書有重新調整視覺品質的喘息機會外，更重要仍是以負責的態度回應 SANAA 那份不可承受之重的專業要求。

因此在這裡特別針對本書的編輯排版原則，作出詳盡的說明：

1. 雖然都是基於合理轉用的原則來執行，但為了避免無謂的爭議，把原本出現在本書最初編排版本中的其他出版社刊物封面及頁面內容圖像全部移除。

2. 原本有映照到藝術家作品的建築寫真照片完全移除不使用，以其他無爭議的影像來取代。

3. 關於建築空間寫真照片的刊登：若仍舊未能取得建築主管機關與業主的刊登許可，基本上只以不觸及智慧財產權爭議的「建築外部寫真」來進行版面的編輯與內容的介紹。

4. 縱然本書並非由 SANAA 所授意及委託執行，但全書依然遵照妹島和世先生、西澤立衛先生及 SANAA 事務所的意向與指令來作最大努力的回應與調整，並遵守國際共通的智慧財產權法律規定來進行版面編排與後續的出版作業。

2019.10.10

HO！SANAA　　　　妹島和世＋西澤立衛的溫柔建築風景

作者 · 謝宗哲

美術設計 · 陳聖智｜永真急制

美術設計協力 · 張閔涵

校對 · 劉鈞倫

文字編輯 · 黃毓瑩、柯欣妤

企劃執編 · 葛雅茜

業務發行 · 王綬晨、邱紹溢、劉文雅

行銷企劃 · 蔡佳妘

主編 · 柯欣妤

副總編輯 · 詹雅蘭

總編輯 · 葛雅茜

發行人 · 蘇拾平

出版 · 原點出版 Uni-Books｜Facebook · Uni-Books 原點出版｜Email · uni-books@andbooks.com.tw｜231030 新北市新店區北新路三段 207-3 號 5 樓｜電話 · (02) 8913-1005　傳真 · (02) 8913-1056

發行 · **大雁出版基地**｜231030 新北市新店區北新路三段 207-3 號 5 樓｜24 小時傳真服務 (02) 8913-1056｜讀者服務信箱 Email · andbooks@andbooks.com.tw｜劃撥帳號 · 19983379｜戶名 · 大雁文化事業股份有限公司

初版一刷 · 2019 年 11 月｜初版四刷 · 2023 年 11 月｜定價 · 580 元｜ISBN 978-957-9072-53-3 · 版權所有 · 翻印必究（Printed in Taiwan）· 缺頁或破損請寄回更換 · 大雁出版基地官網：www.andbooks.com.tw

國家圖書館出版品預行編目 (CIP) 資料

HO！SANAA／謝宗哲著 . -- 初版 . -- 新北市：原點出版：大雁文化發行，
2019.11　248 面 ; 15×23 公分
ISBN 978-957-9072-53-3 (平裝)
1. 妹島和世 2. 西澤立衛 3. 建築師 4. 建築美術設計 5. 文集
920.7　108015105

昭和 31 年 **1956**	日本茨城縣日立市出生。家庭成員有身為工程師的父親與家庭主婦的母親、以及兩位弟弟。從小就住在日立製作所提供的職員住宅。
昭和 40 年 **1965**	讀小學低年級時，在媽媽訂閱的雜誌《婦人之友》上看到刊登菊竹清訓自宅「Sky House」而對建築產生興趣。在約莫八歲、九歲時，一家人討論要蓋自己的住宅，因而熱衷住宅中之空間格局與隔間上的思考。
昭和 47 年 **1972**	進入縣立水戶第一高校就讀。加入羽球社團。由於日語不怎麼在行，因此選擇攻讀理工組，對於未來的升學科系「不知不覺地」選擇了建築。
昭和 50 年 **1975**	參加北海道大學等校的入學考試失敗。在父親反對重考之下，進入唯一考上的日本女子大學的家政學部住居學科就讀。
昭和 51 年 **1976**	大學時代，喜歡的建築家是篠原一男。對於拍攝篠原的建築寫真的評論家——多木浩二也帶有濃厚興趣。
昭和 52 年 **1977**	第一次海外旅行。參加的是為期約三週的歐洲建築巡禮的團體旅行。在《a+u》雜誌的 Unbuilt England 特集中知道了雷姆・庫哈斯並開始萌發興趣。
昭和 54 年 **1979**	日本女子大學畢業。畢業論文為《Le Corbusier 的曲線》。進入同大學之研究所就讀。
昭和 55 年 **1980**	研究所時代，因參觀「中野本町之家」而有了到伊東豐雄建築設計事務所打工的機會。在此同時，也順便前往東京造形大學的多木浩二的專題研究課程聽講。
昭和 56 年 **1981**	研究所畢業。進入伊東豐雄建築設計事務所工作。最初負責的工作項目是製作新住宅「Domino」的模型。其中的原型（Prototype）受到《Croissants》雜誌介紹。
昭和 57 年 **1982**	由於《Croissants》的報導而接受委託負責專案「梅丘之家」竣工。是表演藝術家萩原朔美氏的自宅。
昭和 58 年 **1983**	負責的專案「花小金井之家」竣工。是繼「Silver Hut」等作品之後，帶有合板天花與開放空間之伊東住宅作品的先驅。

昭和 60 年 1985	「東京遊牧少女的包」專案負責人。自己也成為該專案的攝影模特兒。這個時候起，終於不會惹伊東生氣。
昭和 62 年 1987	負責的專案「神田 M 大樓」竣工。辭去伊東事務所工作，獨立開業。了解到一個人進行設計作業上的難處，因此以「假想伊東」來進行設計討論，即是試著去想像若伊東豐雄在這裡的話，會給自己什麼樣的建議。
昭和 63 年 1988	獲得 SD Review 1988 鹿島賞。獨立後的第一件作品「PLATFORM I」竣工。
平成元年 1989	「PLATFORM I」獲得吉岡賞。
平成 2 年 1990	由於沒有接到工作，打算在 2 月底解散事務所。在甚至是解散旅行地點都決定了的 3 月，接到「再春館製藥所女子寮」的工作委託。4 月開始，西澤立衛以所員身分加入事務所。再加上已經是所員的長尾亞子，成為有三個人的小規模事務所。
平成 3 年 1991	兩年限定店舖「Castell Pajack Sports Shop」竣工。該案現址則改建成伊東豐雄設計的「元町・中華街駅」之地上出入口。「再春館製藥所女子寮」竣工。年末，在「Pachinko Parlour I」競圖中，受到身為漫畫家之審查員蛭子能收先生的好評而獲選。同時期「能須野之原 Harmony Hall」競圖於最終審查階段落選，受到打擊，連續昏睡了兩星期之久。
平成 6 年 1994	展開「岐阜縣 High Town 北方住宅」計劃。
平成 7 年 1995	受邀參加紐約 MoMA 所主辦的「Light Construction 展」，「再春館製藥所女子寮」成為該展覽手冊的封面。
平成 9 年 1997	事務所搬至位在東品川的倉庫。
平成 10 年 1998	「ひたち野リフレ」、以及「OPAQUE」的立面設計竣工。
平成 12 年 2000	「岐阜縣 High Town 北方住宅」、「hhstyle.com」、「江山閣」、「小小的家」竣工。就任慶應大學特任教授。
平成 14 年 2002	「朝日新聞山形大樓」竣工。
平成 15 年 2003	「鬼石町多目的演藝廳」公開競圖獲得優勝。以 16 公釐厚的牆壁進行空間區劃的住宅「梅林之家」竣工。

平成 17 年 2005	「鬼石町多目的演藝廳」竣工。內部空間擺設了同年於米蘭家具展（Milano Salone）發表的 「SANAA Armless Chair」。
平成 18 年 2006	「有元齒科醫院」竣工。「豐田市生涯學習中心逢妻交流館」公開招募提案獲選。
平成 20 年 2008	事務所搬至江東區的灣岸倉庫。
平成 21 年 2009	「墨田北齋美術館」公開招募提案獲選。指名受邀擔任第十二屆威尼斯建築雙年展的總策劃， 是史上第一位女性、第一位日本人擔任該職的殊榮。
平成 22 年 2010	「豐田市生涯學習中心逢妻交流館」、「葉山的小屋」竣工。在傳統聚落中運用鋁、壓克力、 木造的展覽館「犬島家 project」四棟完成。受邀擔任總策劃的第十二屆威尼斯建築雙年展 順利開展。
平成 24 年 2012	獲英國皇家藝術大學（Royal College of Art）頒發名譽博士（建築學）學位。
平成 25 年 2013	獲法國銀圓規賞。獲德國斯圖加特大學名譽博士（建築學）學位。
平成 27 年 2015	2015 獲村野藤吾賞。成為 American Academy of Arts and Letters 外國人名譽會員。獲選日本 政府於海外主要都市創設的日本對外發信據點「Japan House」的諮議委員（建築領域）。
平成 28 年 2016	2016 獲頒英國牛津大學名譽學位。獲頒紫綬褒章。

西澤立衛 Ruye Nishizawa

昭和 41 年
1966
神奈川縣川崎市出生。父親是上班族、母親是數學講師，以及有姐姐、哥哥、妹妹。比他大 2 歲的哥哥是建築家西澤大良。

昭和 50 年
1975
9 歲時，全家搬到東京都八王子市。住進由母親那邊的伯父、擔任高山建築學校校長的倉田康夫氏所設計的獨棟住宅。

昭和 53 年
1978
慶祝小學畢業而前往新宿，在電影院連續看了三次「星際大戰」，這是第一次看電影。

昭和 54 年
1979
中學時代，因為哥哥的影響而迷上搖滾樂。收集許多齊柏林飛船（Led Zeppelin）及 King Crimson 的唱片。

昭和 56 年
1981
進入都立立川高校就讀。數學很拿手。

昭和 59 年
1984
進入橫濱國立大學就讀。選擇建築的原因是喜歡藝術與數學，而且看到進入東京工業大學建築系的哥哥大良，看起來似乎讀得很輕鬆。幾乎不怎麼去學校，沉浸在電玩中心與撞球場。

昭和 61 年
1986
直到大學的第三年才開始想要認真學習建築。在等待遊戲的時間中，思考設計課題的方案是重要契機。

昭和 62 年
1987
在入江經一的事務所幫忙了一個月左右，主要是替身為正式員工的哥哥大良在海外旅行時，代為打工。也接受了設計課題的指導。這時候也在任職於橫濱國立大學講師的北山恒那裡打工。

昭和 63 年
1988
橫濱國立大學畢業。畢業設計是對改造橫濱首都高速公路的計畫，獲選吉原賞（優秀賞）。前往南歐五十天是第一次海外的旅行。以 Villa La Roche-Jeanneret 為首，參訪柯比意的住宅作品是此行最大目的。之後進入橫濱國立大學研究所，除了在伊東豐雄的事務所，也在身為前輩、經常進出伊東事務所的妹島和世事務所打工。當時的同事還有塚本由晴等人。

平成 2 年
1990
研究所畢業。碩士論文題目是「建築設計資料集成」。基於經常可以和妹島進行議論，任何案子都能夠參與的理由，因而決定進入妹島和世建築設計事務所工作。想去看柯比意讚不絕口的位於阿爾及利亞的蓋爾達耶而踏上旅程。歸國後立刻成為「再春館製藥所女子寮」的專案負責人。再春館一案完工之後，妹島告知他以設計主任的身分，參與事務所所有案子。

平成 3 年
1991
獲得妹島邀請，擔任事務所合夥人。

平成 7 年 1995	正式成為 SANAA 合夥人。
平成 9 年 1997	設立西澤立衛建築設計事務所。在諮詢獨立的可能性後，妹島做出個人事務所與 SANAA 並行的提案。事務所搬至東品川的倉庫。與友人一起舉辦「30 歲世代建築家 100 人會議」的會議與展覽。
平成 10 年 1998	「Weekend House」竣工。
平成 11 年 1999	以「Weekend House」獲得吉岡賞。設計「TAKEO PAPER SHOW」會場。
平成 12 年 2000	「竹尾見本帖本店」竣工。
平成 13 年 2001	就任橫濱國立大學助教授（助理教授）。獲得 SD REVIEW2001 鹿島賞。
平成 16 年 2004	「船橋 Apartment」、「Benesse Art-Site 直島 Office 本村 Lounge & Archive」竣工。
平成 17 年 2005	各住戶皆有庭園的分棟型集合住宅「森山邸」竣工，受到極高注目。凌駕 Atelier Bow - Wow、乾久美子、藤本壯介、橫溝真等好手，取得十和田野外藝術文化 Zone Art Center（現「十和田市現代美術館」）指名提案。
平成 18 年 2006	「HOUSE A」竣工。
平成 19 年 2007	就任橫濱國立大學研究所 / 建築都市 School YGSA 准教授（副教授）。「小山登美夫 Gallery 代官山」竣工。
平成 20 年 2008	「十和田市現代美術館」、「永井畫廊」竣工。11 月，事務所搬至江東區的灣岸倉庫。
平成 22 年 2010	就任橫濱國立大學教授。「熊本站東門站前廣場」局部竣工。以日本館之作家身分，於第十二屆威尼斯國際建築雙年展展出「森山邸」。妹島擔任總指揮的綜合建築展中，則是以顧問的身分參與。「豐島美術館」10 月 17 日開館。
平成 24 年 2012	以「豐島美術館」獲村野藤吾賞及日本建築學會賞作品賞。
平成 31 年 2019	獲吉阪隆正賞。

平成 7 年 1995	基於開始涉足海外的設計活動，妹島和世與西澤立衛設立了共同事務所 SANAA（Sejima And Nishizawa And Associates）。
平成 8 年 1996	SANAA 的第一個作品「岐阜縣立國際情報科學藝術 Academy Multi-Media 工房」竣工。這也是與之後幾乎所有作品都具有合作關係的結構工程師佐佐木睦朗首次攜手的共同作業。
平成 9 年 1997	海外首次國際競圖「雪梨現代美術館新館」獲得優勝。然而在計劃開始之後，基地發現遺跡因而中斷。事務所搬至東品川的倉庫。
平成 10 年 1998	以「岐阜縣立國際情報科學藝術 Academy Multi-Media 工房」贏得日本建築學會作品賞。全體構成積極採用細柱及輕薄屋頂等材料的建築作品「古河綜合公園飲食設施」竣工。在正式發表家具「SANAA CHAIR」之前，率先於此初次登場。
平成 11 年 1999	陸續在「Stad Theatre Almere」、「金澤 21 世紀美術館」等大型競圖中獲勝。
平成 12 年 2000	執行第七屆威尼斯建築雙年展日本館「少女都市」會場設計。
平成 15 年 2003	「Dior 表參道」竣工。石上純也為該案專案負責人。西澤所謂「妹島非常喜歡的作品」。
平成 16 年 2004	榮獲第九屆威尼斯建築雙年展金獅獎殊榮。展示作品為「金澤 21 世紀美術館」模型。「金澤 21 世紀美術館」竣工。擊敗 OMA、H&dM 等十二組強敵而贏得「洛桑勞力士學習中心」競圖首獎。
平成 17 年 2005	贏得「羅浮宮朗斯分館」競圖首獎。
平成 18 年 2006	持續興建的海外建築作品：德國的「Zollverein School」、美國的「Toledo 美術館玻璃展館」、瑞士的「Novartis Campus　WSJ-158」、荷蘭的「Stad Theatre Almere」陸續竣工。
平成 19 年 2007	美國的「New Museum」竣工。

平成 20 年 2008	事務所搬至江東區灣岸地帶的倉庫。
平成 21 年 2009	受邀設計英國倫敦的夏季限定展覽館「蛇形藝廊」（Serpentine Gallery Pavilion）。
成 22 年 2010	地板如波浪般彎曲流動的「洛桑勞力士學習中心」竣工。獲得普立茲克建築獎。就日本人而言是第四位、就建築雙人組而言是第二組、就女性而言則是第二位接受該殊榮。受巴黎老字號「SAMARITAINE 百貨」之委託，進行改造修復計畫。
平成 25 年 2013	羅浮宮朗斯分館完工。以該作品獲頒法國國旗法蘭西銀圓規賞。贏得台灣台中城市文化館（後來改名：綠美圖）國際建築競圖首獎。
平成 31 年 2019	綠美圖歷經數次流標，終於於 9 月 16 日正式開工。

《妹島和世＋西沢立衛 / SANAA—WORKS 1995-2003》妹島和世 (著)，西沢立衛 (著)，TOTO 出版 ，(2003)。

《GA アーキテクト (18) 妹島和世＋西沢立衛 1987-2006 — 世界の建築家
　(GA ARCHITECT Kazuyo Sejima / Ryue Nishizawa)》，(2005)。

《GA ARCHITECT 妹島和世＋西沢立衛 2006-2011》二川幸夫 (著)，(2011)。

《GA アーキテクト 妹島和世 西沢立衛 SANAA 2011-2018》妹島和世 (著)，西沢立衛 (著)，(2018)。

《妹島和世 本 -1998》[行本] 妹島 和世 (著)，二川幸夫 (著)，西沢立衛，松本隆，土居義岳，GA，(1998)。

《妹島和世＋西沢立衛 本 - 2005》妹島和世 (著)，西沢立衛 (著)，GA，(2005)。

《妹島和世＋西沢立衛 本 - 2013》妹島和世 (著)，西沢立衛 (著)，GA，(2013)。

《建築について話してみよう》西沢立衛 (著)，王国社，(2007)。

《西沢立衛 談集》(建築文化シナジー) 西沢立衛 (著)，彰國社，(2009)。

《建築ノート》EXTRA UNITED PROJECT FILE (3) (SEIBUNDO Mook) ，(2009)。

《美術手帖》2010 年 9 月号 [誌]，(2010)。

《Casa BRUTUS (カーサ ブルータス)》2010 年 11 月号 [誌]，(2010)。

《建築について話してみよう》西沢立衛 (著)，王国社，(2012)。

《PLOT 07　妹島和世》妹島和世 (著)，(2015)。

《妹島和世論》服部一晃 (著) マキシマル アーキテクチャー I (建築 都市レビュー叢書)，(2017)。

《妹島和世論》服部一晃 (著) マキシマル アーキテクチャー I (建築 都市レビュー叢書)，(2017)。

《「なぜ？」から始める現代アート長谷川 祐子 (著) 》，(NHK 出版新書)，(2011)。

《席捲世界的日本建築家群像（日本の建築家はなぜ世界で愛されるのか）》(PHP 新書)
　五十嵐太郎 (著)，謝宗哲譯，原點出版，(2018)。

《日本建築思想史》磯崎新，手義洋著，謝宗哲譯，五南出版，(2019）。